世界民藝之旅

暮らしと祈りの手仕事　世界の美しい民藝

看見手作工藝的
風土與文化之美

巧藝舍———著　蘇暐婷———譯

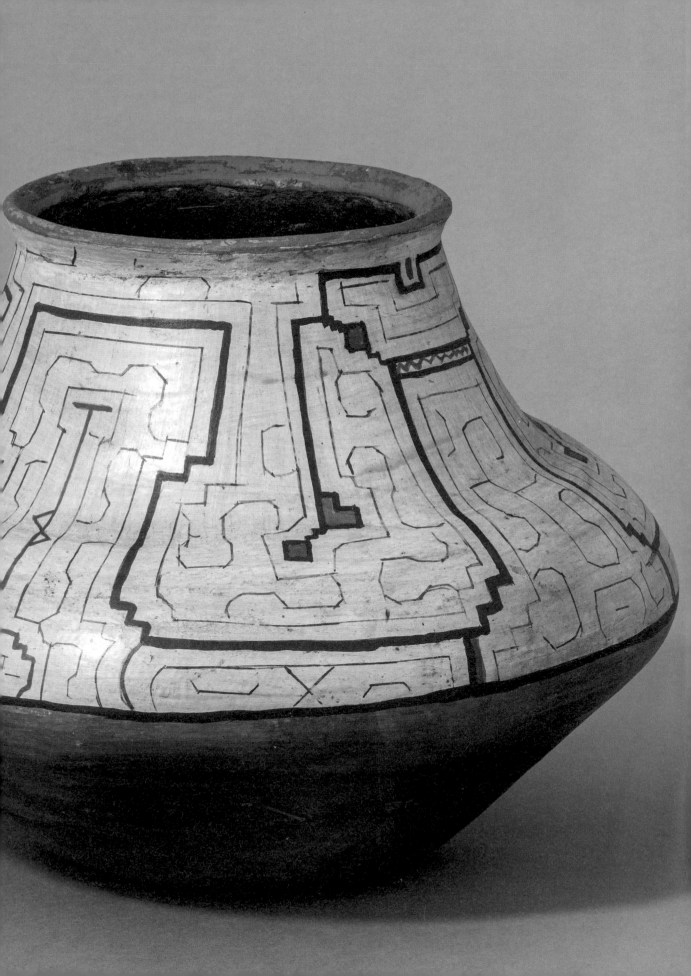

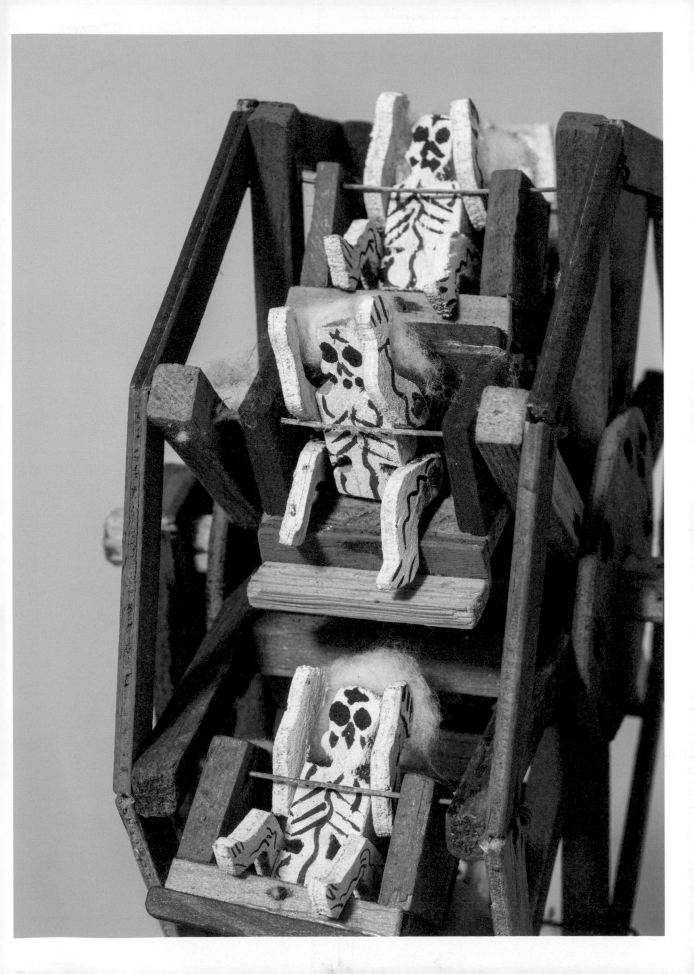

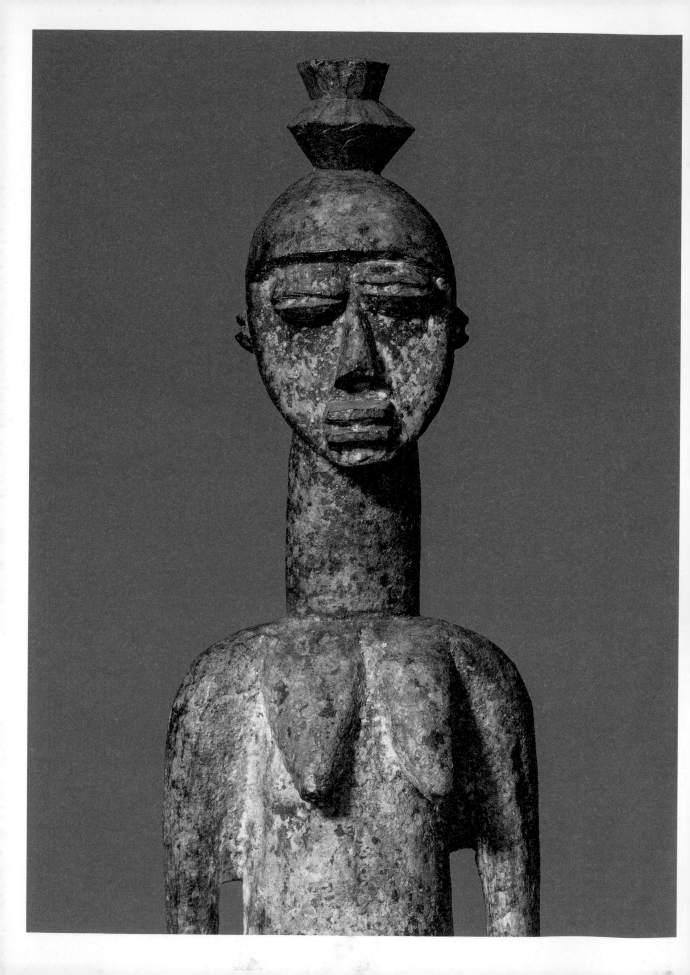

前言

世界各地都有許多手工藝日用品，在人們的生活中發光發熱。我們自1970年代起，進口了許多這樣的海外手工藝品並介紹給民眾，本書刊登的都是我們在1970至90年代頻繁造訪國外時，各國所生產的工藝品，它們絕大多數都產自20世紀，換言之，幾乎沒有古董價值。

我們介紹的工藝品，大多來自當年的發展中國家，跟現在相比，那時許多地區都還很封閉，但也因為如此，當地特有的民族性才會格外強烈，讓許多幾百年來不曾改變的傳統工藝品得以流傳下來。如今雖然時過境遷，世界各地依然有許多地區在持續生產令人著迷的工藝品。

〈中南美洲的民藝〉所介紹的錫製屋頂裝飾「胡利的十字架」，是電力普及之前的產物，如今中南美洲家家戶戶都有電，為了避免雷擊而停電，人們便漸漸不在屋頂擺放這種十字架了。伴隨著這類型的社會演變，今後或許還會有工藝品消失，但在社會與生活的變化之下，也會有新的手工藝品誕生。

翻閱本書刊登的圖片，我們發現不只是日常生活用品，也有許多與祈禱有關，像是祈求家人身體健康、祭祀列祖列宗、感謝太陽與大地、感謝豐收……這些形形色色的願望，皆以不同形式展現在工藝品上。那些造型絕非憑空而來，而是滿載著民族與家族的傳承，以及個人的心願，也難怪我們會對這些工藝品如此神魂顛倒。

經手了這麼多國家的工藝品，我們最常被問到的就是它們和日本的工藝品及家庭是否會格格不入？神奇的是，只要是以天然材料手工悉心製作，不論是哪個國家的工藝品，都能完美融入。就像在房間裡擺一盆喜愛的觀葉植物，實際使用喜歡的手工藝品，能夠滋潤生活，為我們帶來朝氣。

那麼，就請大家先走一趟中南美洲，細數我們所收藏的美麗、有趣的民藝品吧！

目次

前言……008

中南美洲的民藝　　014

阿雅庫喬的陶教堂　　016
蒙帖爾窯的陶器　　018
梅特佩克的彩陶　　020
黑陶十字鈴　　022
托納拉的陶鍋　　024
卡哈馬卡的燉鍋　　026
前哥倫布時期的土偶與陶缽　　028
蒂奧多拉‧布蘭科的陶偶　　032
麥斯可皮洛族的圖紋　　034
萬卡約的木雕人偶　　040
雷塔勃洛　　044
瓦哈卡的木雕玩具　　046
安地斯的信仰與祭祀道具　　050
艾奇波椅　　054
胡利的十字架　　056
費達茲的玻璃工藝品　　058
卡哈馬卡的玻璃畫鏡子　　060
錢凱布娃娃　　062
莫拉　　064
厄瓜多的絣　　068
曼塔　　070
羊駝毛製的馬鈴薯袋和繩索　　072
阿雅庫喬的壁毯　　074
科爾特　　076

海外民藝引介者I　濱田庄司
旅行中的收藏　濱田琢司　　082

泥釉圓盤　084／溫莎椅　085
鹿繪壺　086／大琉璃盤　087

西班牙的陶器　　088

非洲的民藝　100

非斯的陶器　102

非洲的面具與立像　104

阿庫巴娃娃　116

塞努福族的凳子　118

圖阿雷格族的頭飾　120

庫巴王國的羅非亞布　122

俾格米族的塔巴　130

迪達族的絞染裙　134

衣索比亞的山羊毛毯　136

馬利的泥染布　138

塞努福族的布畫　140

豪薩族的卜　142

巴米雷克族的絞染布　144

阿迪爾布　146

塞內加爾的絞染布　150

約魯巴族的阿索克　154

肯特　156

富拉尼族的毯子　158

衣索比亞正教會的祈禱工具　162

海外民藝引介者Ⅱ 芹澤銈介
芹澤銈介的收藏品　白鳥誠一郎　172

泥釉缽　174／卡奇納娃娃　175
上衣　176／藤編面具　177

透過「工藝品」對話　小川能里枝　178

亞洲的民藝　180

拉賈斯坦的陶鍋	182	黃銅可可壺	240
伊朗的陶器與磁磚	184	伊朗的玻璃瓶	242
花磚	188	煎藥石鍋	244
飴釉倒角壺	190	印度與韓國的油壺	246
鹽辛壺	192	蒟醬盒	248
拉賈斯坦的陶板	194	甘吉法	254
班清彩陶	196	哇揚庫力	256
馬達班壺	198	假面舞的面具	258
印度香料盒	200	米提拉畫	260
卡瓦德	206	泰國的編織品	264
菲律賓的聖像	208	印度平民的刺繡布	270
伊富高族的木工品	212	印度的絞染	274
小盤	216	帕托拉	278
朝鮮的燭台	218	古更紗	280
木雁	220	雕版印刷的木刻版	284
查爾帕伊椅	222	印尼的伊卡特	294
盾牌、避邪板	224	松巴島的浮織布	300
巴布亞紐幾內亞的餐碗	226	靈船布坦潘	302
東南亞的手抄本	228	巴塔克族的烏洛絲	304
帝汶島的門	232	凱茵羅絹	308
糕模	234	頓甘納村的格林辛	310
孔德族的黃銅像	238	南太平洋的塔巴	312

參考文獻⋯⋯316

後記⋯⋯318

關於尺寸標示

所有單位皆為公分，以「寬×高×深」（橫×縱×深）或「最長直徑×高度」標記，不含底座與不同材料的手把。若有門或可以敞開，以關上時計算。

染織品以「縱×橫」（經紗×緯紗）標記。

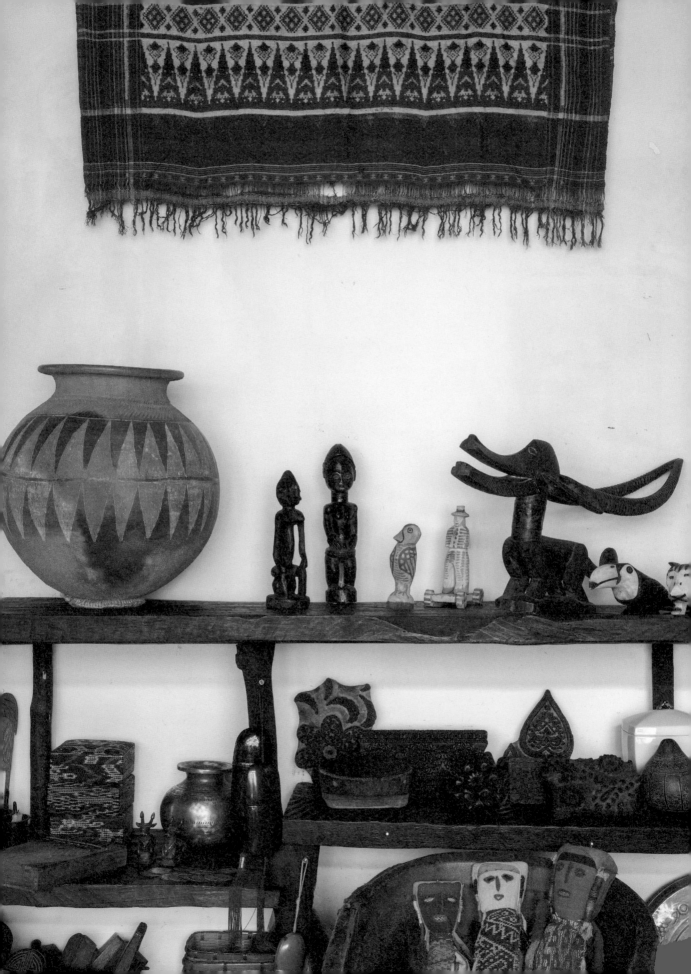

中南美洲的民藝

阿雅庫喬的陶教堂

秘魯高地的人習慣在屋頂布置避邪物，十字架是最普及、常見的擺飾，但在南部的庫斯科（Cuzco）、普諾（Puno）等地，人們擺放的是陶牛，在阿雅庫喬（Ayacucho）則是擺放陶教堂。這類樸素的教堂陶藝品在當地稱為「屋頂的教堂」（iglesia de techo），製作於安地斯山脈標高2,700公尺、鄰近阿雅庫喬市的奇努亞村（Quinua）。人們新居落成時會將它裝飾於屋頂，藍天下，不時可見村內民房的屋頂佇立著小教堂。

在奇努亞村，人們除了教堂，也捏製民房，以及貓頭鷹、駱馬等鳥類和動物造型的大小陶偶，此外也製作缽碗、盤子、茶壺等陶器日用品。他們所使用的陶土是以當地的極細土和沙子混合而成，捏好造型後再以奶油色和赤褐色的陶衣上色，用木柴烘烤。

右圖的教堂收藏於1980年代，高度約70公分。能將脆弱的陶器完好無缺運來日本，實在不容易。現在當地人依然會製作陶教堂，不過風格已與當時大異其趣。

陶教堂需要各種小零件，例如祭司、修道士、聖母瑪利亞，以及屋頂上的裝飾等等。左右兩側中央的時鐘可以動。即使是脆弱的陶器，作工依然細膩。

秘魯
45.7 × 70.3 × 16.1

屋頂上的陶教堂。

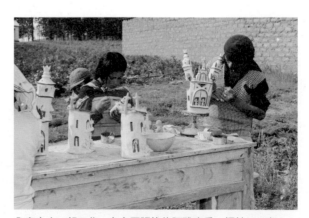

全家大小一起工作。左右兩張皆為阿雅庫喬，攝於1980年。

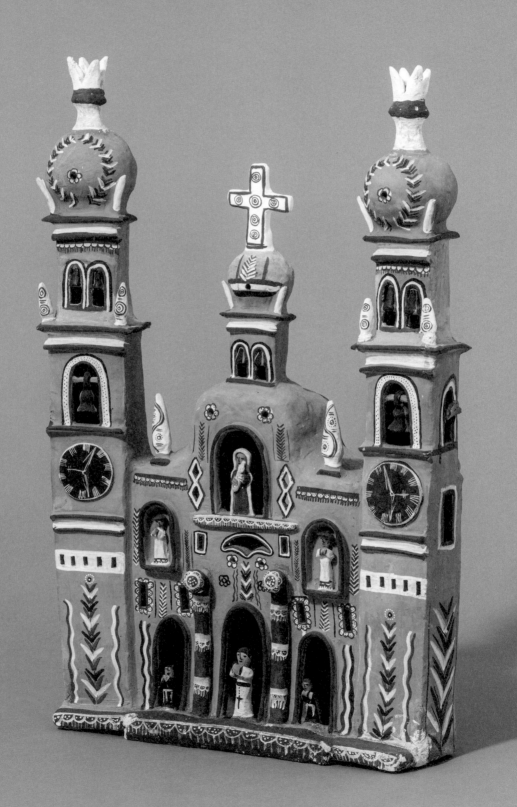

蒙帖爾窯的陶器

瓜地馬拉的安地瓜（Antigua）是一座歷史悠久的古城，距離首都瓜地馬拉市約25公里，在16世紀至18世紀，也是這個國家的首都。安地瓜以西班牙統治時期留下的殖民地建築而聞名，現在街區已由聯合國教科文組織列為世界文化遺產。

右圖的器皿看似西班牙陶器，實際上是由18世紀至20世紀位於安地瓜的蒙帖爾窯（Montiel Family Studio）所生產。這應該是19世紀至20世紀初的作品，稱為安地瓜錫釉彩陶。從那頗具埃爾蓬特‧德爾阿索維斯波（El Puente del Arzobispo，p.95）陶器的風韻來看，應是由西班牙殖民時代傳入的技術製作而成。

瓜地馬拉的陶器最早是在16世紀中葉，由來自西班牙的陶工開始燒製的，安地瓜、托托尼卡潘（Totonicapan）等城鎮都因為生產陶器而繁榮一時。這種陶器以黃、綠、白、黑等柔和的色調，加上鹿、鳥、花草、水波等俏皮寫意的圖案而成，有的還畫了長著鬍鬚的太陽，可見除了日常用途以外，應該也與宗教慈善團體「兄弟會」（cofradías）有關，例如於教會的慶祝儀式中盛裝供品。

瓜地馬拉
上 21.0 × 5.5
中 27.6 × 8.1
下 21.6 × 6.2

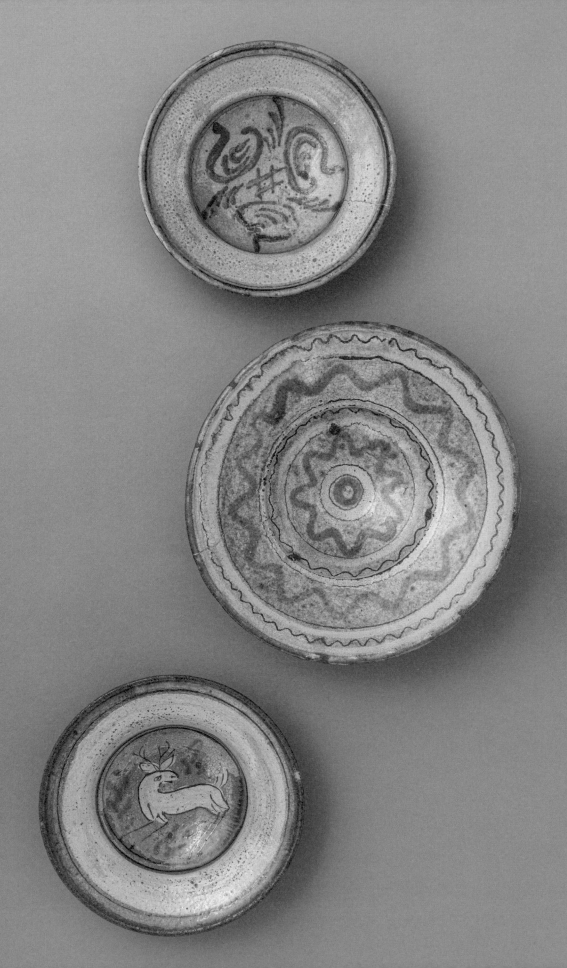

梅特佩克的彩陶

梅特佩克（Metepec）位於墨西哥城西南方約50公里，與瓦哈卡（Oaxaca）、普埃布拉（Puebla）、瓜達拉哈拉（Guadalajara）同為工藝重鎮。當地以實用的日常陶器「羅薩」（loza）而聞名，但也有許多色彩繽紛、帶有裝飾性與儀式性的獨特陶器。最具代表性的有人稱「生命之樹」的雕塑、太陽與月亮花紋的裝飾框，以及神似美人魚的古代中美洲女神「特蘭恰娜」（Tlanchana）像等等。

右圖的建築是先塑形再以鮮豔的不透明顏料上色，人偶則是在腳底插入鐵絲加以固定，作工雖然粗陋，卻充滿溫暖的手工質感。在我們收藏的陶器中，除了這類型的建築以外，還有教堂、鬥牛場、帆船、四節車廂的蒸氣火車、動物等有趣的作品。

下圖的拼盤是上了釉藥的彩陶，直徑長達45公分，幸虧當時包裝良好才沒有破損。除此之外，這類彩陶也有茶壺、盤子、水罐等日用品。

墨西哥
21.4 × 60.2 × 15.6

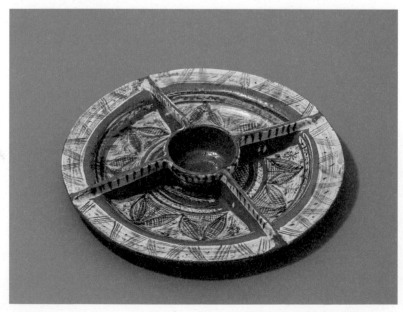

畫有獨特花紋的拼盤。實用性的陶器大多會上釉藥，色彩鮮豔。

墨西哥　45.8 × 6.1

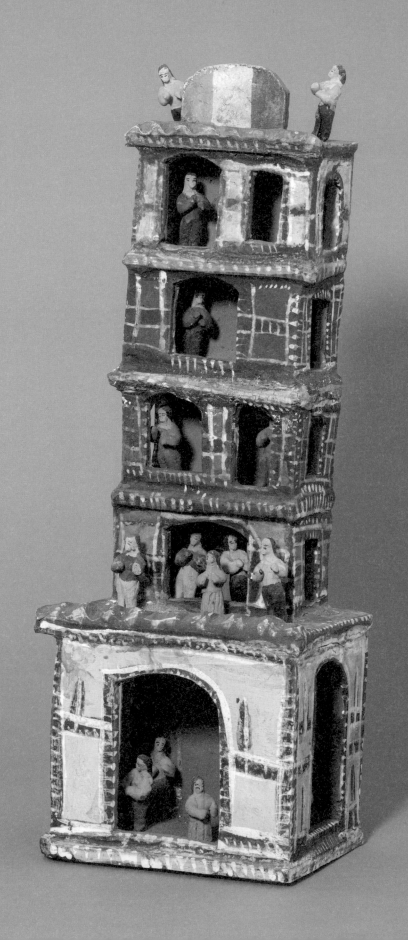

黑陶十字鈴

墨西哥南部的瓦哈卡州，人稱墨西哥的工藝寶庫，在瓦哈卡市往南約10公里的科特佩村（Coatepec），盛產一種叫做「黑泥陶」（barro negro）的黑色陶器。

這種陶器以手捏或模具塑形而成，除了有女神、人偶、馬、鹿、鈴鐺等造型，也有鍋子、水罐、瓦哈卡名釀「梅茲卡爾酒」（mezcal，一種龍舌蘭酒）的酒壺等日用品，以及讓燈光從小孔中透出的燈罩等等。黑泥陶的表面之所以黑得發亮，原因在於陶土中帶有氧化鉛，且燒製前會以瑪瑙石打磨表面長達數天。

右圖的陶器是一種叫做「十字鈴」的門鈴。正中央的圓孔會插入一截棍子，透過棍子轉動十字鈴，繫在裡頭的小球就會發出叮叮噹噹類似金屬的聲響。照片中的十字鈴長度約20公分，是大中小3個一組的十字鈴中最大的。這組十字鈴造型雖然一致，音色卻隨著體積及陶土的厚度而略有差異。當時還沒有電鈴，所以當地人都是用這種十字鈴當作門鈴。轉動十字鈴後，4個鈴鐺的聲音會形成四重奏，當成手搖鈴也樂趣十足。

墨西哥
18.9 × 19.4 × 10.5

黑泥陶除了十字鈴以外，也有許多不同的造型。

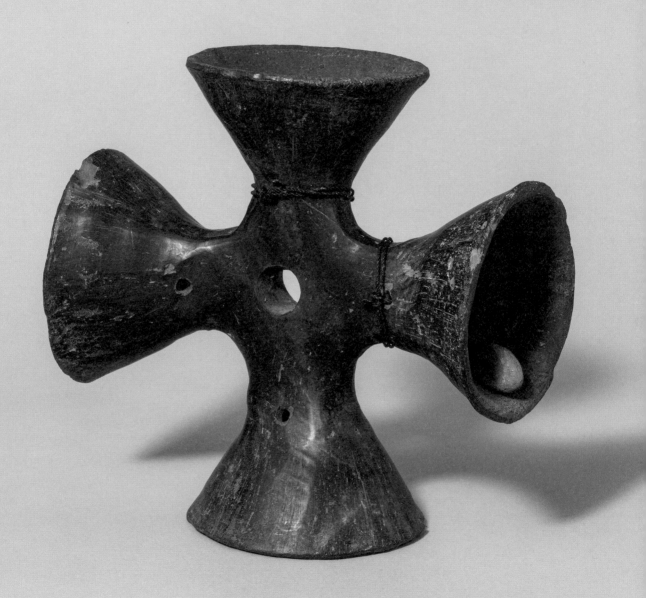

托納拉的陶鍋

這是在墨西哥的瓜達拉哈拉近郊的托納拉（Tonalá）生產的陶鍋，為煮湯、燉菜的廚具，現在一般家庭和餐廳也有使用。作法是以鉛釉上色，再用低溫燒烤（現在的版本已不含鉛），耐熱又保溫，缺點是比較脆弱。不過只要多用幾次，陶土間就會填滿雜質，變得越來越堅固。

這類陶鍋大多會畫上簡單大方的圖案，有些則會寫上作者的名字。當地每個月會擺好幾次市集，就算打破了也能馬上補新的，除了大大小小成套的陶鍋以外，市集上也買得到各種缽碗、盤子、茶壺等日用品。此外，這種陶鍋加熱後土腥味較重，因此烹調前大多會塗上豬油以烤箱加熱，或者放入氣味強烈的蔬菜渣滓，用水熬煮至沸騰，靜置一段時間放涼後，土腥味便會散去。

墨西哥
39.2 × 31.8 × 11.2
（含把手）

托納拉的市集，攝於1981年。

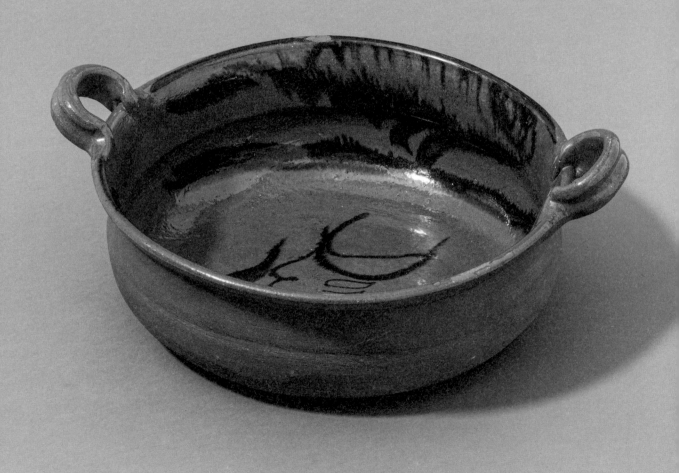

卡哈馬卡的燉鍋

這是標高約3,000公尺秘魯高地的居民所使用的廚具之一。右圖的款式為單柄，不過當地更常見的是有兩個鍋耳的版本。這種直筒型陶鍋在其他地方可是看不到的。當地人平日使用的碗盤、水罐、酒壺等等都像這種陶鍋一樣以低溫燒烤而成，每到擺市集的日子，就會見到婦女背著這些陶器到市集兜售。

高地沸點較低，只能小火慢燉，因此當地菜色大多是燉菜或燉湯。不過，居民也會加油提高溫度，用比中華炒鍋淺一些的油鍋，把在的的喀喀湖（Lago Titicaca）捕到的鱒魚炸來吃，或者將當作家畜飼養的天竺鼠（cuy）做成香噴噴的酥炸肉。1980年代瓦斯並不普及，秘魯多數地區都是同樣用陶土製成的爐灶開伙，不過卡哈馬卡正好處於林木線的邊界，不易取得木柴當燃料，因此居民大多是將蘆葦或一種叫做「伊竹」（ichu）的禾本科植物曬乾用來烹飪。

秘魯
30.1 × 24.5 × 17.2
（含把手）

卡哈馬卡（Cajamarca）的市集與市容，攝於1981年。

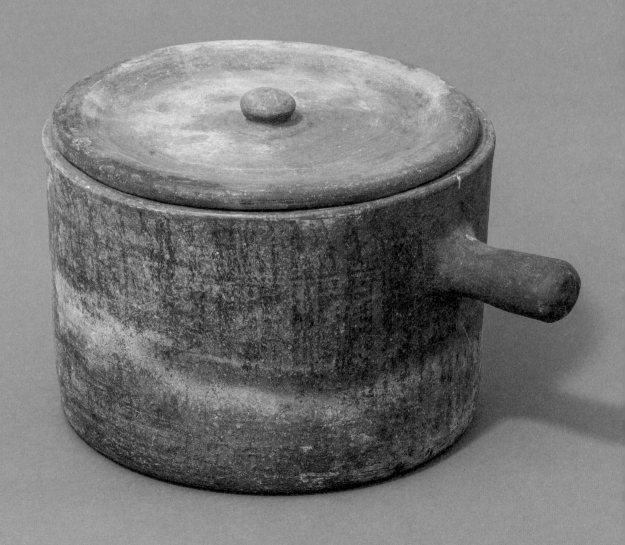

前哥倫布時期的土偶與陶缽

西元前3200～2000年，瓦爾迪維亞（Valdivia）文明曾於厄瓜多的聖埃倫娜半島（Santa Elena Peninsula）欣欣向榮，這些「女人土偶」便出自該文明的舊石器時代，為南美沿岸文化所生產的最古老陶器。它們的模樣大多為女性，不是像正中央帶有隆起的胸部，就是如右下角挺著身懷六甲的大肚子，但有些卻像左上角一樣，在男性生殖器的位置凸出一塊，甚至同時具備男女性徵，可見它們並不全都代表女性。這些土偶的頭髮大多圍著臉龐垂落到肩膀，雙手則環抱在胸部下方。雖然確切用途尚不明朗，但應該是巫師治療不孕症或祈求多子多孫時使用的祭祀道具，此外也有可能用於家庭儀式，待儀式結束後似乎會扔掉，有時能一次挖到好幾個。

時代快轉，來到西元前500年至西元500年。下一頁是厄瓜多中央高地盛極一時的屯卡旺（Tuncahán）文明所生產的陶缽，這稱為「負像彩陶」，畫有顛倒的紅、黑色幾何圖案及動物花紋，用途應該是在儀式上盛酒。此外，屯卡旺文明也有出土盤子、尖底瓶等陶器，以及用於葬禮的人臉造型水盆和器皿。

以上兩種皆出自西班牙人征服印加帝國（1532年）以前的前哥倫布時期，不過由於厄瓜多在考古學上並未有進一步發展，因此仍有許多未解之謎。

厄瓜多
左上 3.8 × 8.5 × 2.1
右上 2.9 × 6.3 × 2.3
中央 3.6 × 6.9 × 2.6
左下 4.1 × 7.2 × 1.6
右下 2.6 × 8.3 × 2.4

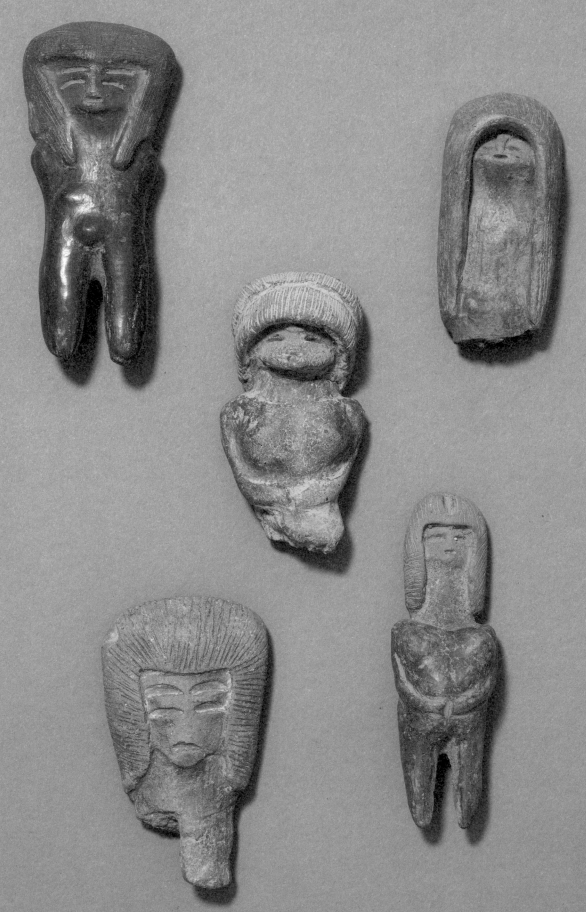

厄瓜多
左上 19.4 × 12.2
左下 20.5 × 10.7
右　　16.2 × 8.7

蒂奧多拉‧布蘭科的陶偶

　　這是住在墨西哥瓦哈卡市近郊阿尊帕（Atzompa）的陶藝家蒂奧多拉‧布蘭科（Teodora Blanco）創作的陶偶，她是唯一上過美國《生活》（LIFE）雜誌封面的工藝家。阿尊帕自古出產優質陶土，為墨西哥的陶藝重鎮，曾經盛產陶瓷日用品和餐具。蒂奧多拉自從1960年代出道以後，製作的陶偶便大受歡迎。

　　她不用墨西哥獨特的繽紛色彩，而是以樸素自然的樺木色創作陶偶，以及帶有真實或奇幻動物花草的聖像，每一尊皆以手工捏製而成。右圖的陶偶約60公分高，從大型作品到可以擺在掌心的迷你人偶，全都是在自家院子裡用深度約2公尺、直徑約3公尺的穴窯燒製。溫柔的臉部神韻與陶土的單純色澤相得益彰，散發出可愛優雅的氣質。在她大放異彩的1960～70年代，鮮少有現代陶偶創作家能像她如此品味高雅且技術卓越。蒂奧多拉雖不幸於1980年逝世，但家人繼承了她的遺志，至今仍創作不懈。

墨西哥
23.5 × 63.1 × 22.9

麥斯可皮洛族的圖紋

麥斯可皮洛族（Mashco-Piro）在亞馬遜河（Río Amazonas）上游、烏魯班巴河（Río Urubamba）流域都建有部落，他們會將圖中的獨特幾何圖案畫在陶器、布匹及人體上。這種幾何圖案極可能與麥斯可皮洛族人見到的幻覺有關，據說他們飲用迷幻藥「死藤水」（ayahuasca）時，眼前就會浮現這些花紋。

壺在當地稱為「大甕」（tinaja），用於儲存發酵酒「馬薩托」（masato）與水。麥斯可皮洛族的陶器全部都是由婦女製作，她們會在溪谷取土，將老舊的陶器碎片磨成粉末混入其中，做成堅固的陶土，搓成繩狀從底部纏繞成形。做大型陶壺時她們並不使用陶輪，而是圍繞著壺捏製。

塑形後的陶壺上半段會塗上白土，下半部塗上紅土，乾燥後，白色部分再以黑褐色的陶土畫上紋路。這些花紋以頭髮製成的筆描繪，頭髮則來自製作者的母親。紋路僅用直線繪製，每一處花紋皆不相同，畫好後用灰蓋住陶壺燒烤，出爐後趁著尚未冷卻，在表面抹上芳香樹脂使其融化，就會產生上過釉藥般的光澤。麥斯可皮洛族的婦女會教孩子製陶，就連小孩都能做出漂亮的陶器。製陶法有時也被當成交易傳往鄰近的部落。

麥斯可皮洛族與住在下游烏卡亞利河（Río Ucayali）的西皮波科尼寶族（Shipibo-Conibo）現在仍會畫相同的幾何圖案。這種圖案稱為「庫奴」（Kené），已於2008年列為秘魯的無形文化遺產。

秘魯
30.1 × 24.2

麥斯可皮洛族的少女舉辦成年禮時，會讓老嫗在她們身上畫滿幾何圖案，藉此象徵「長大成人」、「蛻變為女人」，並將頭髮剪到額頭的高度。這尊輕木人偶代表的應該就是舉辦成年禮的少女。

秘魯　6.3 × 16.9 × 4.5

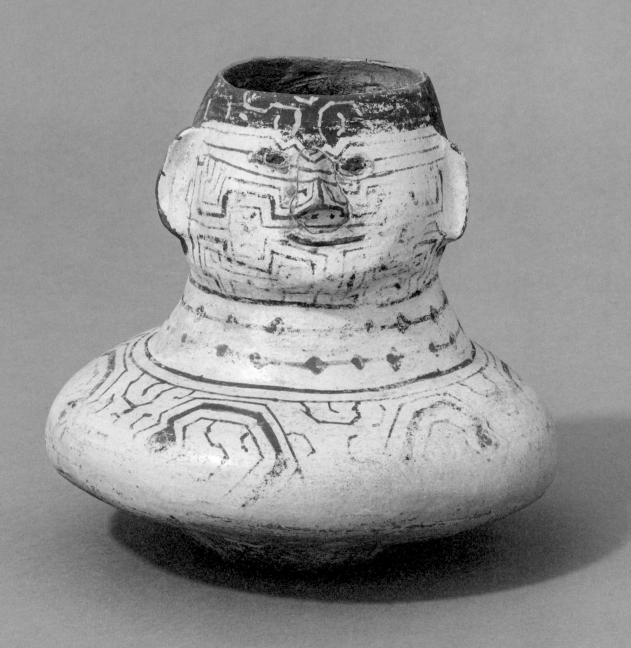

住在烏魯班巴河更下游烏卡亞利河流域的西皮波科尼寶族，有
一種模仿人體造型的陶壺，從全部畫滿花紋沒有留白、部分線
條未與其他線條連接，以及線條會交錯等特徵來看，此壺應該
出自西皮波科尼寶族之手。但實際上，許多類似的陶器皆無法
分辨是麥斯可皮洛族還是西皮波科尼寶族製作的。

秘魯
上　　19.4 × 18.9
右上　32.7 × 21.8
右下　22.9 × 10.6

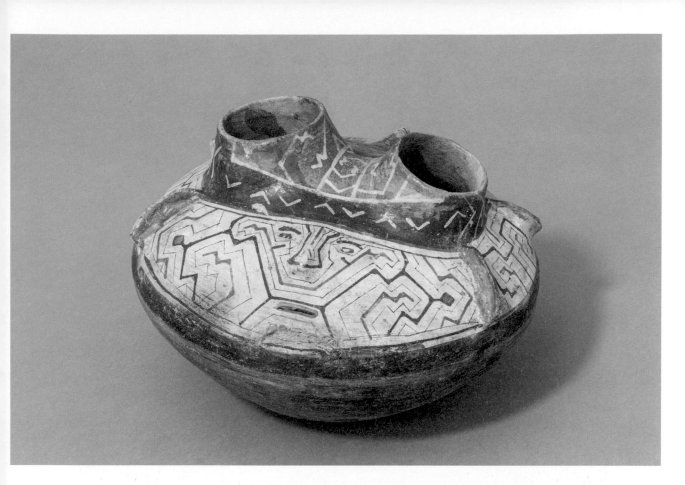

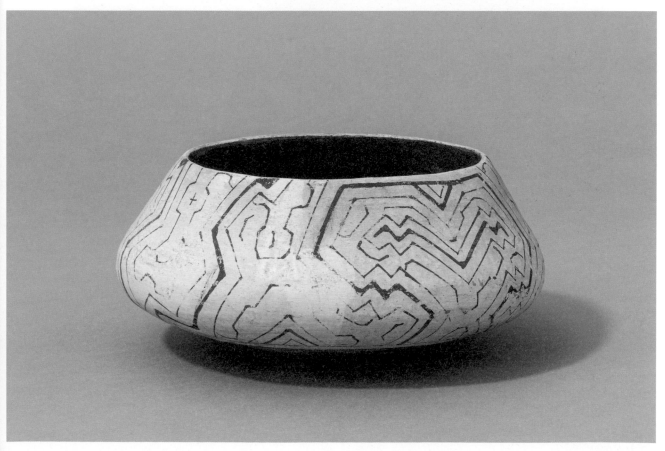

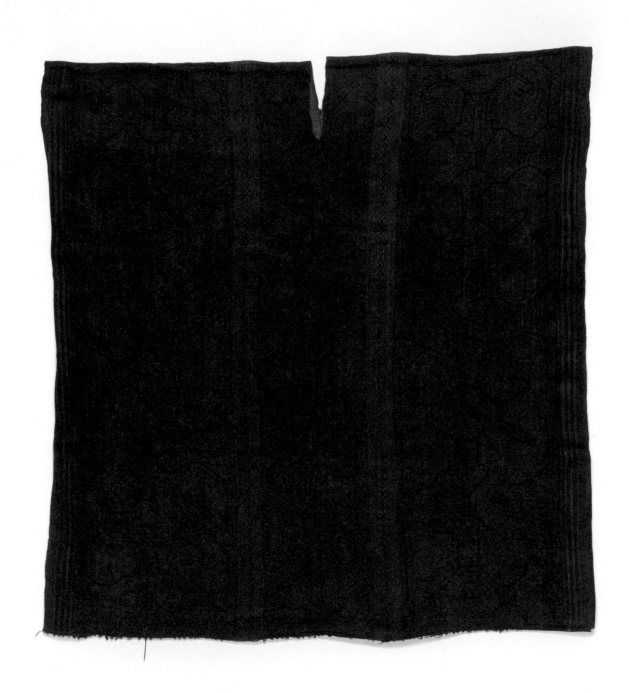

上圖是一種叫做「庫什馬」（cushma）的泥染貫頭衣。當
地人會用樹皮熬出單寧色素來染色，再用木棒沾上富含鐵質
的泥土畫出黑色花紋。右圖是婦女的纏腰布，白底布料是先
用單寧色素的染液畫出花紋，再把整塊布漬到泥巴裡，使其
浮現黑色的紋路。

秘魯
上 101.6 × 95.6
右 137.9 × 71.6

萬卡約的木雕人偶

　　萬卡約（Huancayo）是一座標高3,300公尺的高原城鎮，位在秘魯首都利馬（Lima）往東約200公里處。這裡除了是安地斯山脈中部的文化與商業重鎮，也是高原的穀倉，利馬的蔬菜、穀物很大一部分皆來自萬卡約，當地的週日市集亦遠近馳名。

　　右圖的木偶是做給小孩的玩具，除了戴著民族傳統帽子的人偶以外，也有不少動物、鳥類造型的木偶。當地人會以常見的東西為靈感，用刀子或鑿子雕刻白色灌木後上色，做成這種樸實可愛的木偶，並在慶典上販售。這種玩具完美融合了木頭本身的曲面與弧度，不僅有轉頭的鳥兒、側身的駱馬，也有像p.42、p.43圖片一樣的飛機和汽車，並附有輪子。比較老舊的會如右圖的人偶，以釘子固定手臂，近年款則大多一體成形，尺寸也比以前小，但花樣幾乎沒變。以前很多居民都會做這種玩具，也會當作紀念品賣給觀光客，現在卻只剩一個家族在製作，勉強維繫著這項傳統工藝。

圖為1980年代的作品。

秘魯
6.6 × 27.7 × 4.2

萬卡約大教堂，攝於1980年。

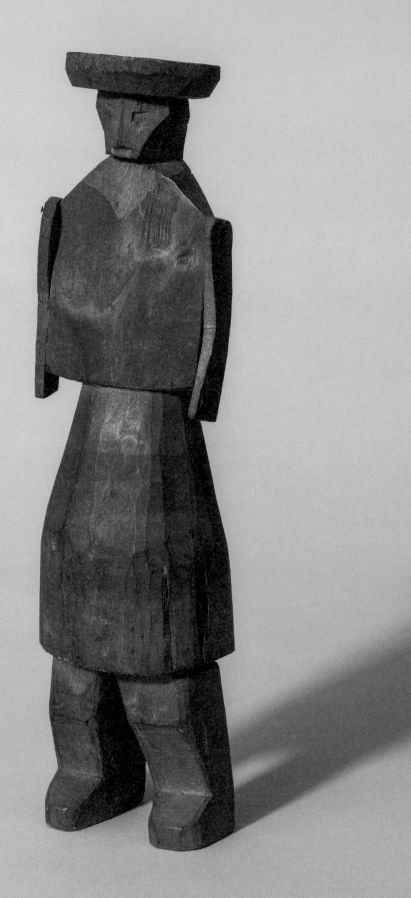

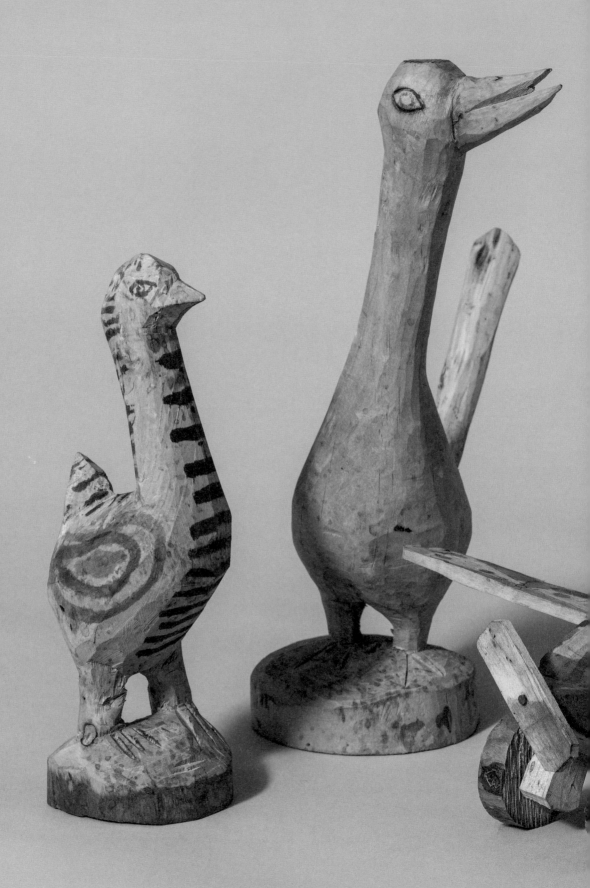

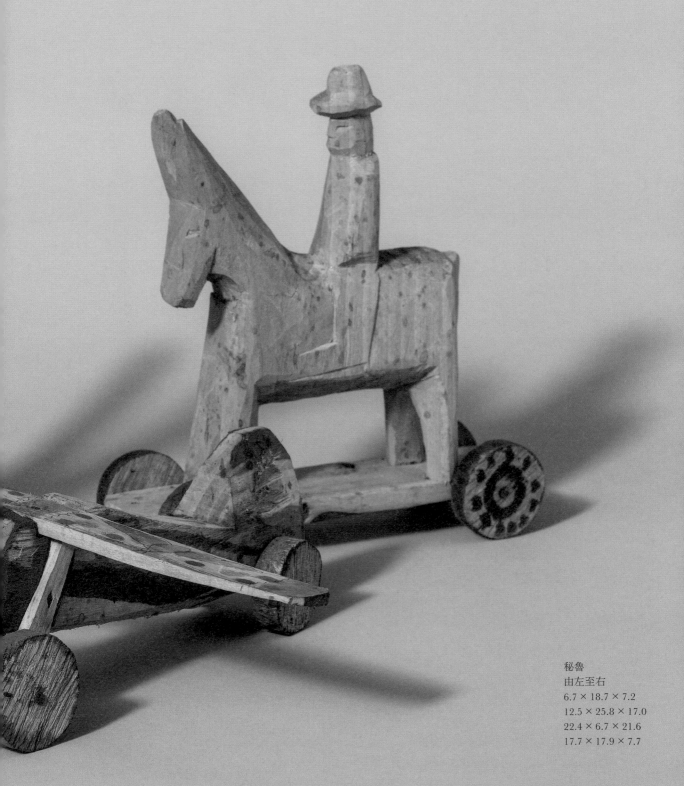

秘鲁
由左至右
6.7 × 18.7 × 7.2
12.5 × 25.8 × 17.0
22.4 × 6.7 × 21.6
17.7 × 17.9 × 7.7

雷塔勃洛

　「雷塔勃洛」（retablo）是一種簡便的攜帶式祭壇，由西班牙人傳入。隨著基督教的傳播而遍布各地以後，雷塔勃洛逐漸揉合基督教以前的文化，發展出獨樹一格的風貌。右圖的雷塔勃洛分為上下兩層，上層是耶穌基督誕生的場景，下層則是安地斯山脈居民的日常生活，裡頭的人偶以前是用馬鈴薯拌石灰做成的，塗色後再上漆補強，避免蟲蛀，現在則改成石膏製。固定左右門扉的蝴蝶合頁為皮革製，頗具特色。

　此外，雷塔勃洛除了圖中的盒型以外，也有將竹子剖成兩半，在竹節上擺放跟圖中一樣的耶穌基督誕生及安地斯山脈日常生活人偶的竹筒型，方便繫在腰上，當作隨身聖像膜拜。

秘魯
22.9 × 37.4 × 9.3

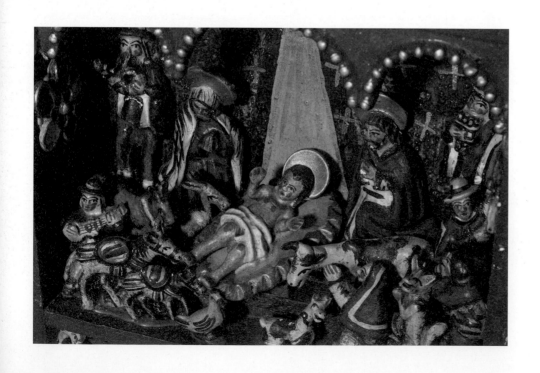

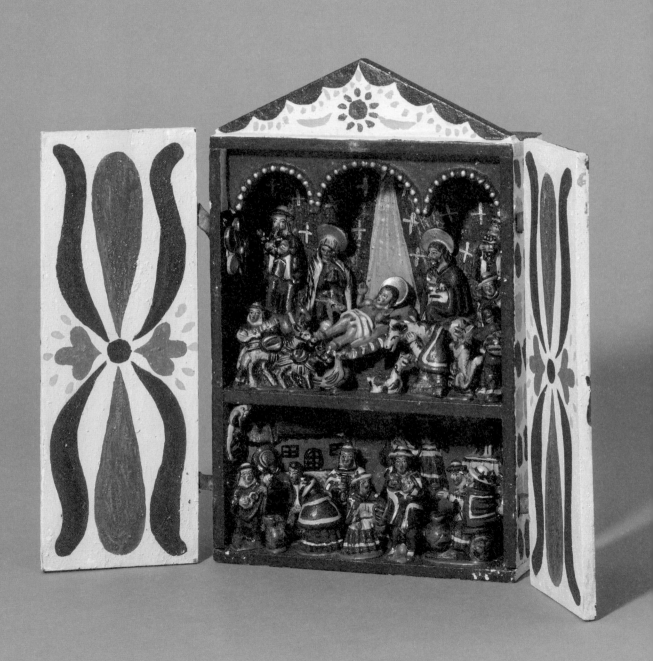

瓦哈卡的木雕玩具

瓦哈卡居民會將製作狂歡節的木頭面具、農耕器具所剩的木材做成小孩玩具，這就是瓦哈卡木雕玩具的起源。1950年代以降，隨著泛美公路（Pan-American Highway）開通，瓦哈卡成為觀光勝地，五顏六色的動物玩具也變成了熱門紀念品。

我們自1980年代尾聲便開始收藏瓦哈卡的木雕玩具，造型大多是牛隻、兔子、犰狳及青蛙等動物和鳥類。粗獷的刻痕與木頭本身的彎曲搭配得天衣無縫，將手腳動作表現得維妙維肖，不難想像作者一面與木頭紋理對話，一面樂在其中的模樣。它們的腳或翅膀以釘子固定，色彩則一如墨西哥風情般熱鬧鮮豔。

這不禁令人想起，榮獲墨西哥最高文化勳章「阿茲特克雄鷹」（Águila Azteca）的畫家利根山光人曾向我們分享過一椿趣事，他造訪瓦哈卡時，受邀與工匠一起畫木偶，他用自己帶去的畫筆替木偶上色，看起來卻一點也不像瓦哈卡的木雕玩具，借工匠使用的粗糙畫筆重新繪製後，才變得像一點，令他深感創作時帶著一顆童心有多麼重要。

瓦哈卡木雕玩具的老師傅至今依然硬朗，又有新血加入，在他們的努力下，儘管創作形式隨時代而改變，大眾對這些木偶的喜愛卻是不變的。

墨西哥
20.0 × 27.0 × 16.5
（含把手）

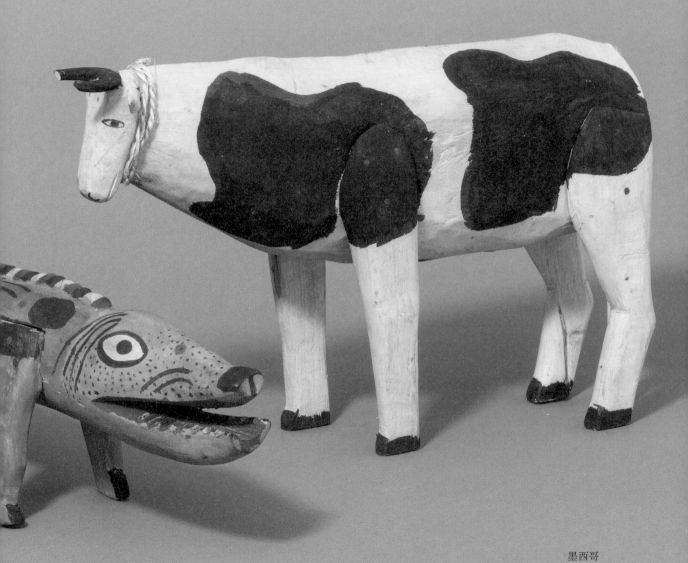

墨西哥
由左至右
7.1 × 19.8 × 25.4
6.1 × 9.5 × 12.1
8.1 × 27.1 × 32.1
8.9 × 20.1 × 32.6

安地斯的信仰與祭祀道具

　　秘魯自印加帝國時代便信仰太陽神，但在1532年被西班牙征服以後，秘魯的傳統信仰及宗教便因為基督教傳入而受到全面打壓。不僅太陽神信仰的象徵「太陽神殿」（Coricancha）被拆除，改建成基督教的教堂，蘊含神祕力量「瓦卡」（huaca）的象徵物、地點，以及神像所在地也逐一遭到破壞。但要完全抹除印加文明的精神及儀式是不可能的，於是基督教向印加宗教讓步，藉由「調和論」（syncretism）逐漸融入秘魯，發展出獨特的宗教觀及表現形式。現在95%的秘魯人都是基督教徒，保留印加文明習俗的獨特秘魯基督教也傳到了今日。

秘魯人認為十字架能「帶來奇蹟」，因此非常注重十字架，並堅持材質得是木頭。右圖應該是木匠家中的十字架，不僅融入了梯子、鐵鎚、鉗子等工具，荊棘冠也以釘子呈現。小裝飾及天使將整座十字架塞滿，十分有趣。

秘魯
43.2 × 71.8 × 22.4

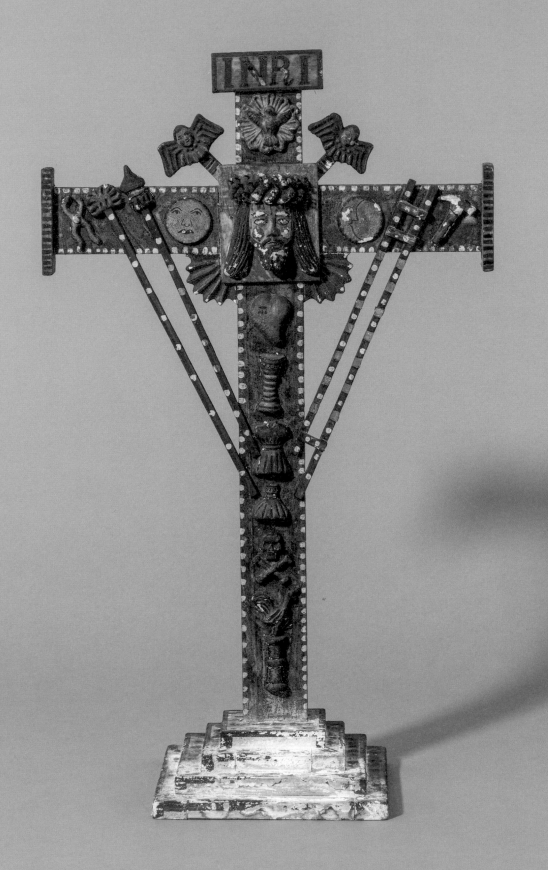

夏至時，當地會舉行印加文化中最盛大的慶典「太陽神祭」（Inti Raymi），這是當時使用的面具。這種惡魔面具名喚「魔鬼」（Diablo），造型卻令人莞爾。上面有常見的動物和草木，蛇象徵著永遠，負責引導亡靈前往死後的世界。

厄瓜多　39.1 × 59.7

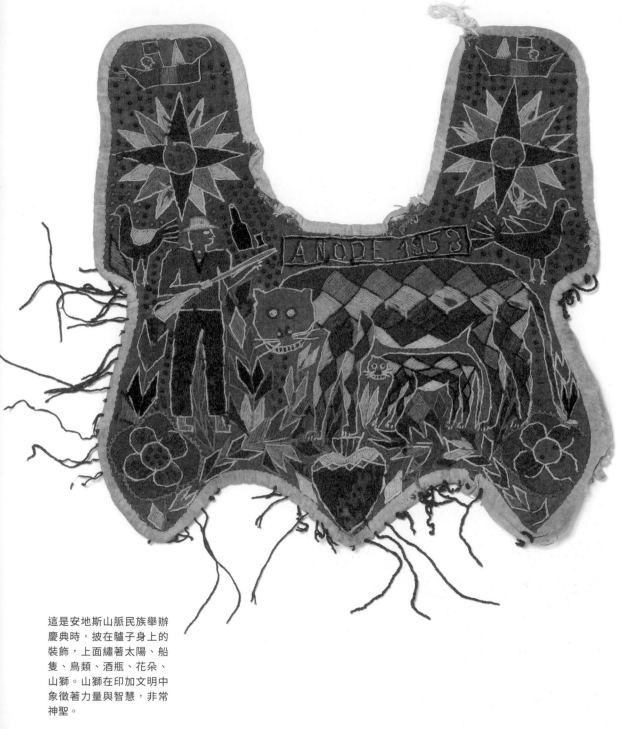

這是安地斯山脈民族舉辦
慶典時，披在驢子身上的
裝飾，上面繡著太陽、船
隻、鳥類、酒瓶、花朵、
山獅。山獅在印加文明中
象徵著力量與智慧，非常
神聖。

秘魯　52.3 × 49.4

艾奇波椅

這種椅子保留了阿茲特克帝國時期的座椅結構，椅架用杉木、檜木板、龍舌蘭纖維製成，椅面則鋪上豬皮，基本結構已500年不曾改變。「艾奇波」（equipale）這個字源於阿茲特克帝國人使用的「納瓦特爾語」（Náhuatl）中的「聖椅」（icpalli）一詞。

初次獲得艾奇波椅是在大約30年前。這麼多年來，它改變的地方只有固定底部椅架及網紋木片的繩子，從最早的麻繩漸漸改成塑膠繩，並以凝結的黑色樹液藏起來。現在繩子的材質則跟椅面一樣改成豬皮，其餘都跟當時一模一樣。日本人在家不穿鞋，因此我們請當地師傅額外改造，將椅面降低了約5公分。這把椅子長時間坐起來也不會累，腰與椅背相當貼合，非常舒適。

在墨西哥，塗得五彩繽紛或刻滿雕花的款式更受歡迎，不過日本家庭還是比較適合皮革色。

墨西哥
63.2 × 78.3 × 46.0 × 45.6
（椅面）
※圖為當地版本

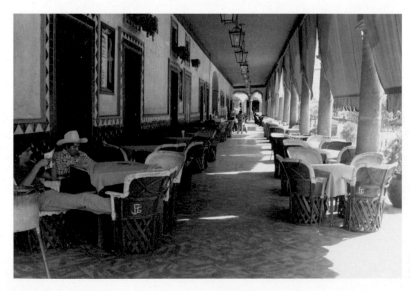

墨西哥城的飯店餐廳，攝於1981年。

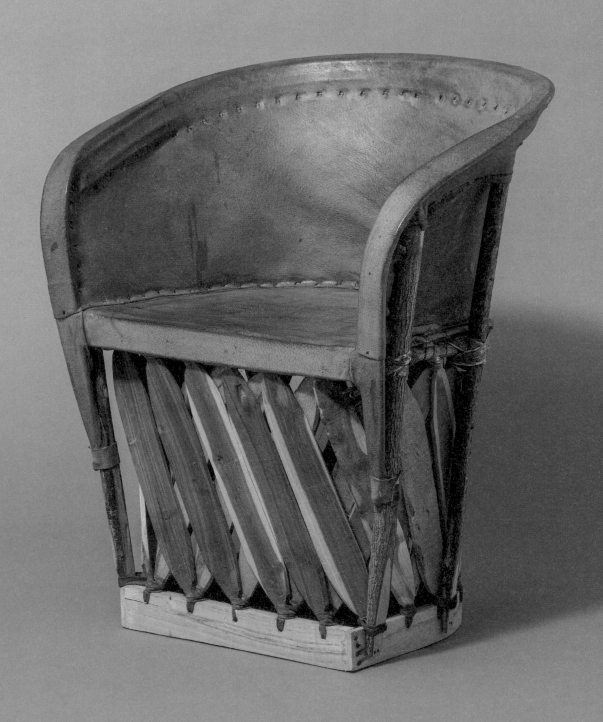

胡利的十字架

　　這是1980年代我們初訪秘魯時，在的的喀喀湖畔的胡利（Juli）小鎮所發現的十字架。當地人將這種用罐頭、飲料罐等廢器錫罐做成的十字架擺在屋頂上避邪，用途就跟p.16的陶教堂一樣。

　　在當時，屋頂工匠都會製作這種十字架，但現在電力普及，且山區時常打雷，一旦擊中十字架便會引發停電，因此需求量越來越少，只剩一名老師傅還在勉強製作這種手工藝。這些作品的結構看似簡單，仔細觀察會發現作工比想像中精緻，師傅會將錫片凹成吸管狀，組合成十字架後焊接固定，再切割出花草、房屋、人偶、駱馬、雞隻、旗幟等造型來裝飾十字架，最後以油漆上色，就連配色都很大膽，超乎日本人想像。安裝方法是將底座的錫片拉開，一次夾兩、三個在屋頂的西班牙瓦上（現在則大多是鐵皮屋頂）。

　　有這麼可愛的十字架守護，居民們一定過得很幸福美滿吧！

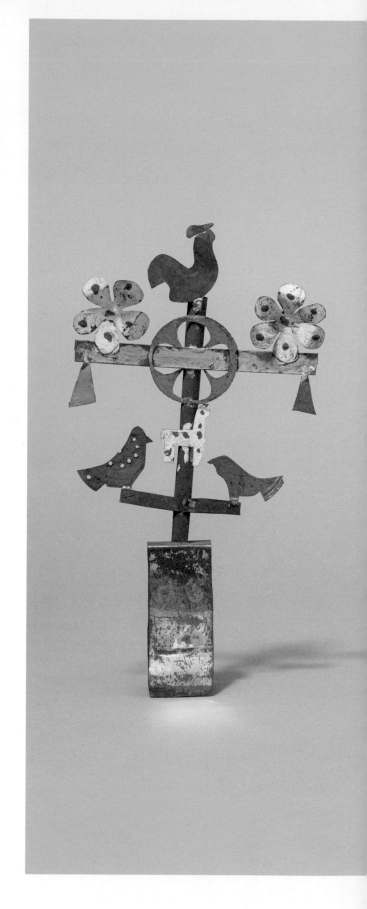

秘魯
由左至右
19.6 × 37.5 × 4.0
28.2 × 38.5 × 3.7
17.8 × 33.5 × 3.6

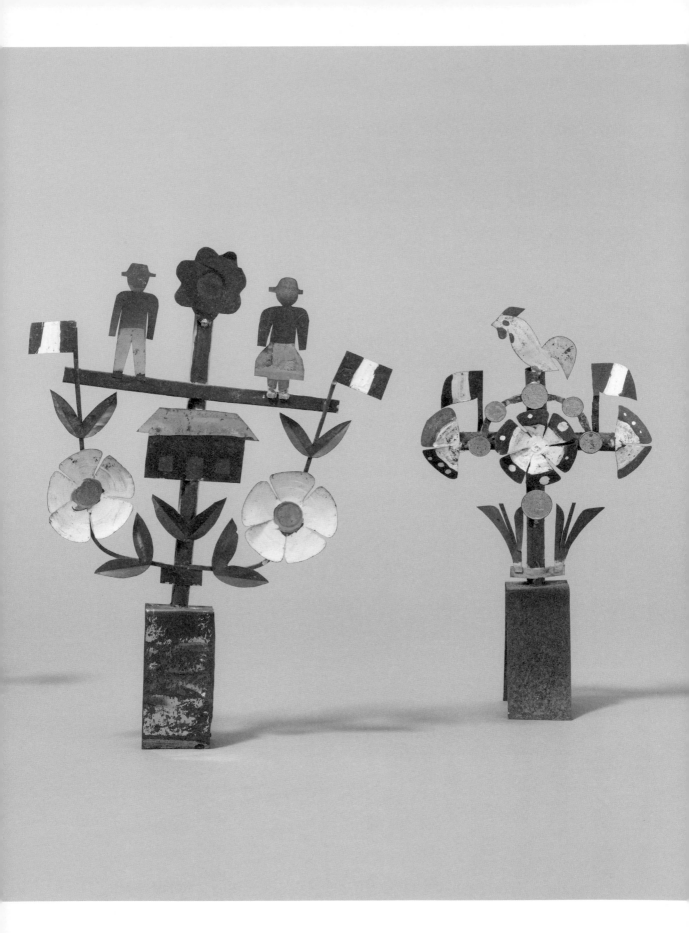

費達茲的玻璃工藝品

墨西哥的玻璃工藝是在1542年由西班牙玻璃工匠傳進普埃布拉的，如今瓜達拉哈拉近郊的托納拉、特拉克帕克（Tlaquepaque）都已成為口吹玻璃的產地。

右圖的玻璃工藝品是1890年創立於墨西哥城的「費達茲工作坊」（Feder's Glass Works）的工匠飛利浦·德弗林格（Felipe Derflinger）於1960～80年代製作的。他採用了一種在義大利穆拉諾（Murano）誕生的技術「籠中玻璃」（caged glass），作法是在加熱玻璃的同時將它吹進金屬製的外框裡塑形，因外框之後不能取下，當地人又稱之為「獄中玻璃」（imprisoned glass）。這間工作坊在1960年代大約有20名工匠，使用的玻璃砂來自酒瓶等回收玻璃，產品包括玻璃瓶、玻璃水罐、玻璃杯、長玻璃杯、玻璃醒酒壺、玻璃燈等等。因為品質優良，連美國建築師亞歷山大·吉拉德（Alexander Girard）在紐約設計的拉丁美洲餐廳「太陽廣場」（La Fonda Del Sol），也都指名使用這家工作坊的玻璃杯。

2002年以後，老闆的兒子繼承家業，將工作坊從墨西哥城遷到南方約50公里的庫埃納瓦卡（Cuernavaca），雖然生產的作品有限，但如今工作坊仍在持續運作。

墨西哥
8.3 × 18.0

卡哈馬卡的玻璃畫鏡子

早在14世紀，威尼斯人便在玻璃板上作畫，但直到玻璃板開始量產的18世紀以後，玻璃畫才真正發揚光大。

秘魯
31.6 × 38.9 × 4.8

1699年，羅馬尼亞東北部的尼古拉修道院（Nicula Monastery）發生了一椿奇蹟——院裡收藏的聖母瑪利亞畫像流淚了，當地人將這個奇蹟描繪在玻璃上當作聖像畫，賣給前來朝聖的人。18世紀中葉，隨著教會和貴族的支持，玻璃聖像畫在歐洲各地普及，後來也傳入了亞洲和中南美。

卡哈馬卡的玻璃畫以民間藝術居多，除了鏡子也有珠寶盒，作法都是將玻璃畫拼板組合起來，周圍再塗上金邊，內容則如右圖，大多為花花草草的邊框花紋，或是安地斯山脈的生活風景。現在當地仍有生產這種玻璃畫，除了運用絲網印刷等技術量產以外，也有玻璃畫創作家在國內外大放異彩。

玻璃畫是在玻璃背面作畫，顏料不會接觸到空氣，不易變色。以前的人會在家中燒柴、點煤油燈，家裡容易被煤灰弄髒，在那樣昏暗的房間裡，於小小的燈旁擺一幅玻璃畫，一定非常璀璨耀眼。

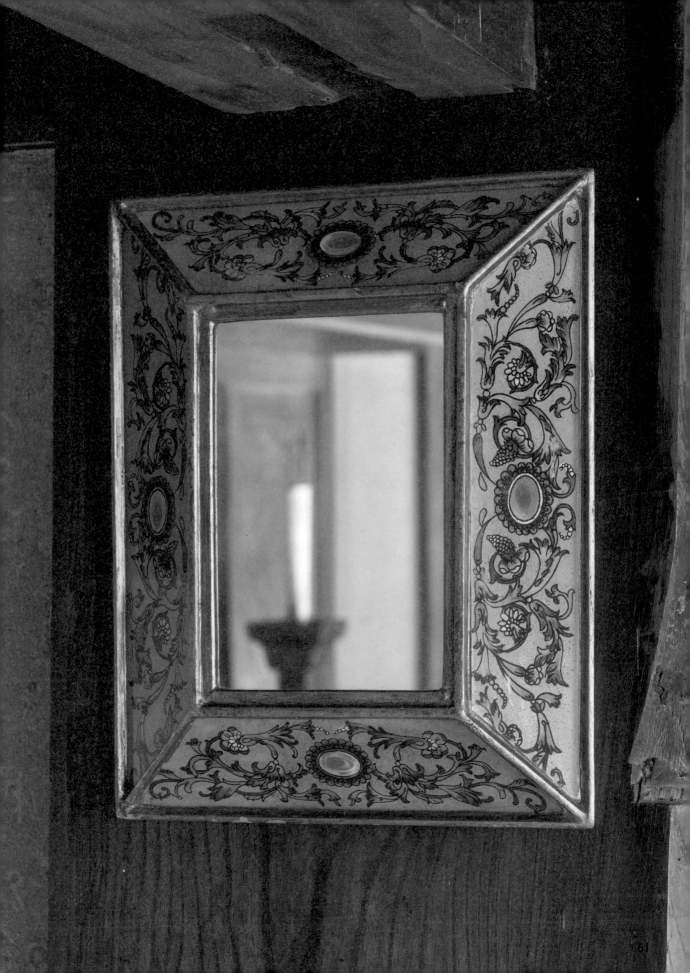

錢凱布娃娃

　　印加帝國以前的安地斯文化統稱為「前印加文明」（Pre-Inca），不過，11～15世紀，以秘魯中部海岸的錢凱河（Río Chancay）流域為主的半農半漁文化，則稱為「錢凱文明」。他們以製作精緻的陶器及染織品聞名，光是右圖的染織品，技法便包羅萬象，包含棉布的平織、綴織、浮織、蕾絲、絞染、描染、泥染、藍染等等，紅色部分應該是以胭脂染色而成。

　　根據我們當年的採訪，風大時走在沙漠上，可以蒐集到許多原本埋在沙子裡但被吹出來的碎布。碎布不能拿去賣，於是現代美洲原住民便仿照當地出土的陪葬品人偶，做成右圖中我們獲得的布娃娃。

　　在美術館隔著玻璃窗欣賞這些布娃娃，會覺得它們看起來鬆垮垮的，但拿在手上其實很扎實。

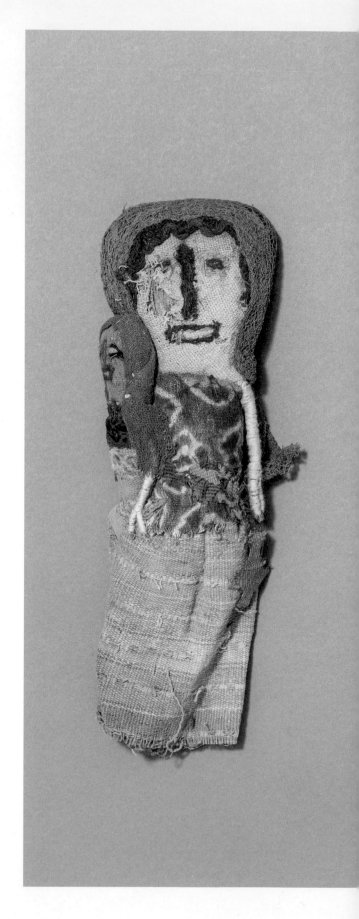

秘魯
由左至右
10.0 × 28.4 × 4.0
13.6 × 25.4 × 3.6
10.3 × 28.2 × 5.5

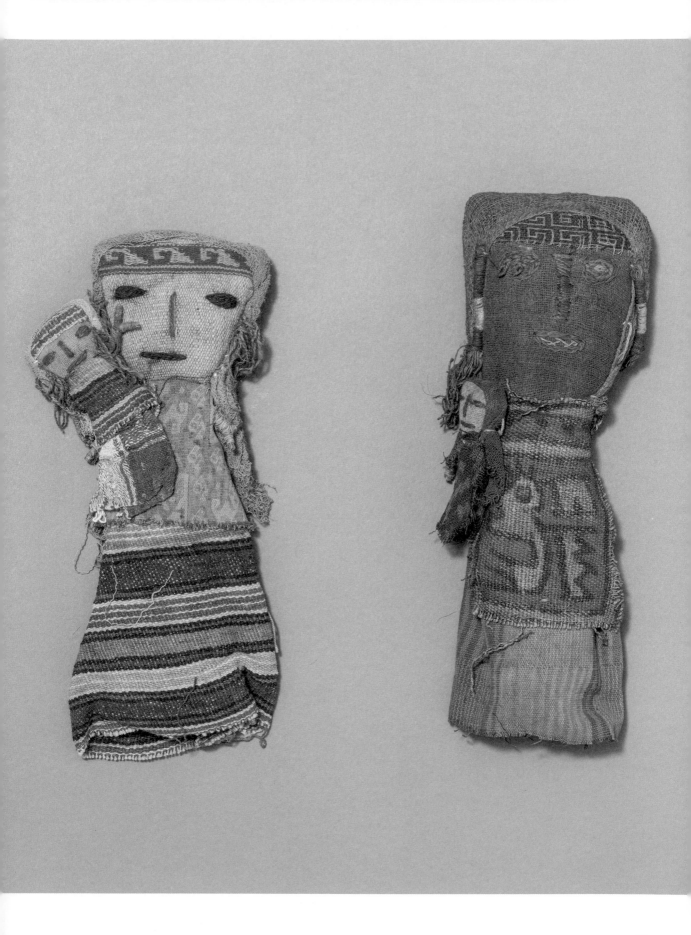

莫拉

聖布拉斯群島（San Blas Islands）面朝加勒比海，擁有將近400座島嶼，但較大的島僅占2、3平方公里，只有一座島能讓小型飛機登陸。那裡的男人負責捕魚，划獨木舟到巴拿馬本土種田，女人則因為島上沒水，一天之內得回巴拿馬本土汲水數次。現在當地已有飯店讓觀光客留宿，但以前居民極為排外，每當傍晚就會將外人趕回巴拿馬本土。居民們過著自給自足、平等幸福的生活，沒有富翁，也沒有窮人。

右圖的布正是住在上述烏托邦小島上的庫那族（Kuna）的服飾布料「莫拉」（mola），當地人會將這種布縫在婦女上衣的前後兩面。莫拉由5、6張布料疊成，藉由將上層剪開、露出底層的布料來呈現花紋，製作時不畫草稿，而是直接用剪刀裁出形狀。庫那族的女性從小對母親的針線活耳濡目染，不知不覺間便學會了如何縫製莫拉，設計上大多與傳說、動物、人、夢境、理想有關，造型抽象，不會有一模一樣的圖案。莫拉完成後會縫到衣服上，即使正面和背面花樣相同，配色也完全不一樣。

現在觀光客雖然多了一點，但居民的生活沒有太大改變，仍是一如既往的烏托邦。

巴拿馬　庫那族
41.1 × 33.1

聖布拉斯群島，攝於1981年。

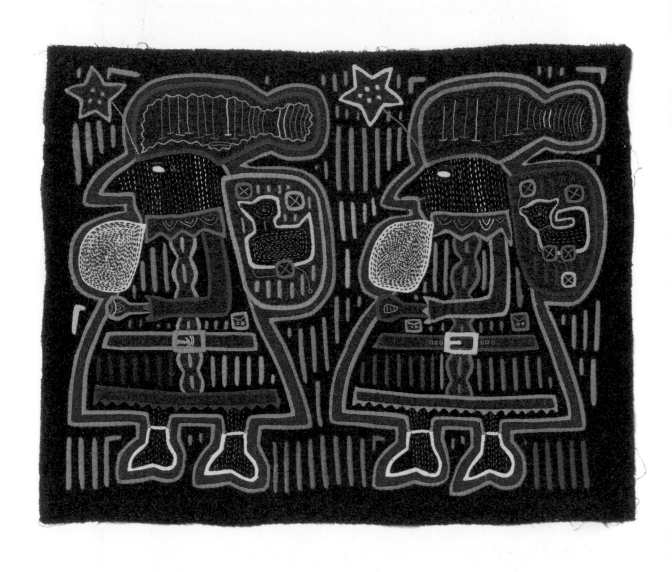

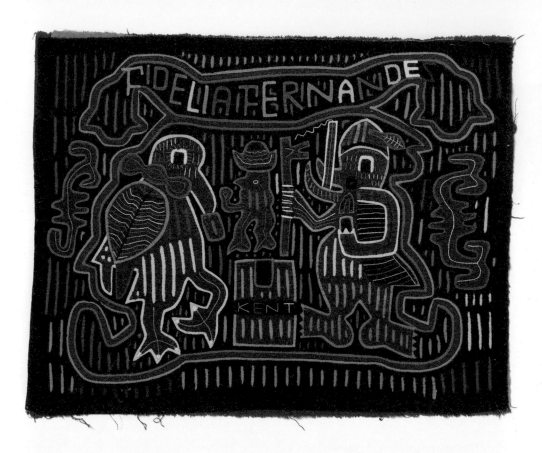

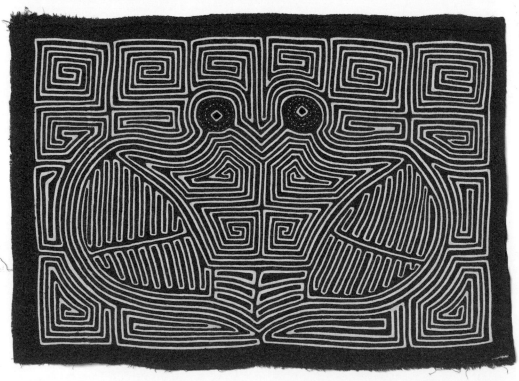

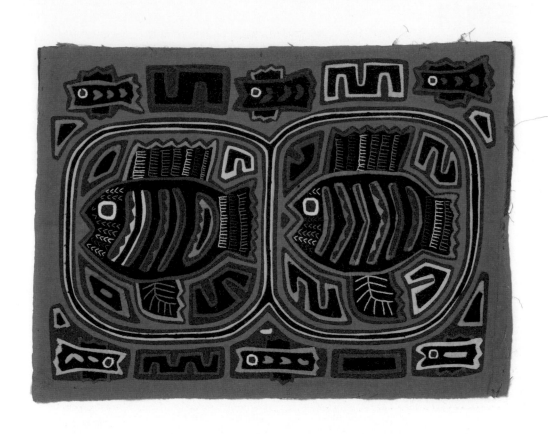

巴拿馬　庫那族　左上 43.1 × 34.8　左下 51.1 × 36.6　右上 45.1 × 32.9　右下 44.2 × 36.0

厄瓜多的絣

　　「絣」是一種平織先染布，作法是先構思要呈現的花紋，再將絲線分別染色並織出紋路。這種布料發祥自印度，經由絲路傳至東南亞，再到日本。另一條路徑則是經由印尼傳至南太平洋群島，再到中南美洲。

　　在厄瓜多，居民會用藍色的絣製作斗篷、披肩、腰帶等服飾，絣上的藍取自一種叫「野青樹」（Indigofera suffruticosa）的豆科植物，色澤染得極深，剛染好時若摸到，連指頭都會變成藍色。當地人非常尊崇藍色，認為「藍是從天而降的」，產地則集中於厄瓜多中南部的瓜拉塞奧（Gualaceo）等地。

披肩在當地稱為「帕紐絲」（paños）或「瑪卡那」（macanas），用途廣泛，可以當襁褓，也可以裝行李。透過整經架織好後，尾端流蘇會編成細膩的「花邊結」（macrame）。

厄瓜多　257.6 × 70.4

藍染斗篷，以兩張絣布連接而成。不用彩線，而是織好後直接以深深淺淺的藍洗滌、染色，色調成熟穩重。

厄瓜多　125.8 × 129.2

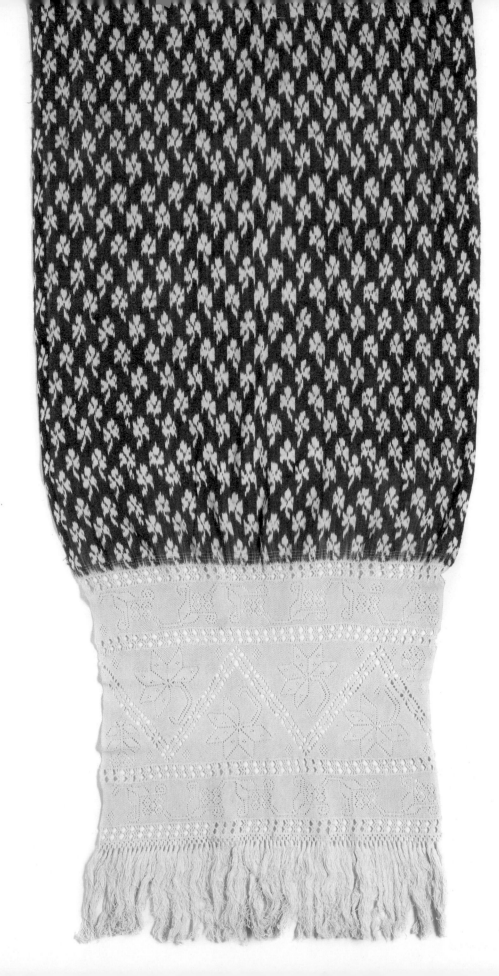

曼塔

玻利維亞
95.5 × 77.4

　　「曼塔」（manta）是秘魯及玻利維亞等安地斯山區的傳統布巾，以綿羊、羊駝、駱馬等獸毛製成，造型接近正方形，在南美洲的原住民語「克丘亞語」（quechua）中稱為「力庫拉」（lliqlla）。這種布巾主要是婦女在使用，她們會將馬鈴薯、木柴、為染色而採收的植物，甚至是小嬰兒放在裡頭，扛在肩上帶著走。此外，安地斯山區日夜溫差極大，因此婦女也用曼塔禦寒蔽雨，或者充當座墊、餐桌，對安地斯的婦女而言，這是不可或缺的布。

　　右圖黑布上的細膩花紋並非刺繡，而是織出來的。從居民非常愛護它的模樣看來，這應該是在特殊日子使用的。

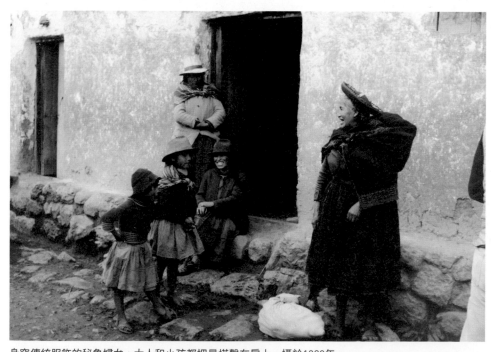

身穿傳統服飾的秘魯婦女，大人和小孩都把曼塔繫在肩上，攝於1980年。

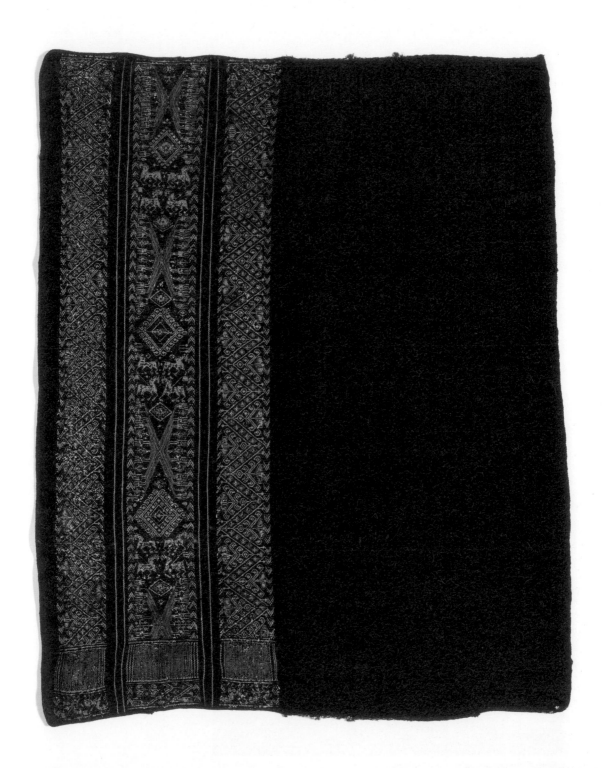

羊駝毛製的馬鈴薯袋和繩索

安地斯山脈的居民會飼養羊駝和駱馬，並用牠們的毛交換平地居民種植的蔬菜。

右圖的袋子為馬鈴薯袋，作法是將羊駝毛紡紗、織布，再把布的兩端縫合起來。馬鈴薯袋不染色，而是用天然羊駝毛織出漂亮的直條紋。除了這種袋子以外，當地人生活起居不可或缺的斗篷、曼塔、帽子及毛衣也都是用羊駝毛製作的。市集會將羊駝毛依毛色分開兜售，可視需求交換或買賣。羊駝毛看起來軟綿綿的很蓬鬆，實際上相當厚實，只要扎實地撚線並織成布，就會非常強韌，而且獸毛的油脂還能防雨。

繩索則如下圖，用來固定行李在驢子身上。這些繩索同樣以羊駝毛製成，並編成牢靠的辮子，在我們看來實在很奢侈。這類必需品全都是用羊駝毛做的，可見羊駝與當地人的生活多麼密不可分。

秘魯
袋口 88.6 × 51.9
袋底 127.2 × 58.6
繩索 35.1 × 5.5
（繩索捆成一束時的尺寸）

居民以馬鈴薯袋和繩索搬運行李，攝於1980年。

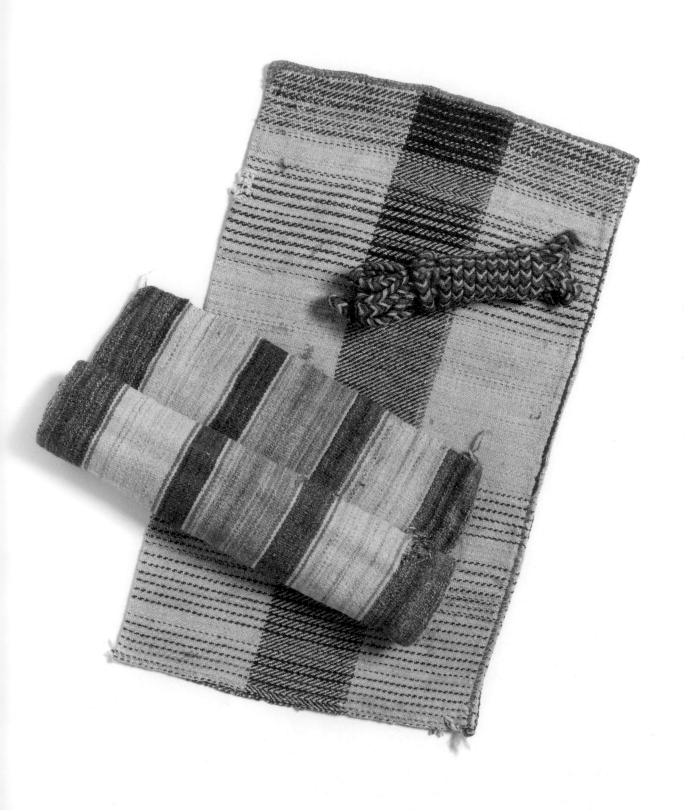

阿雅庫喬的壁毯

阿雅庫喬在西元500～900年間是瓦里文明（Huari）的重鎮，自那時起，阿雅庫喬便出產優秀的染織品，現在也以紡織等工藝為主要產業。

右圖的壁毯以天然駱馬毛織成，與p.73的羊駝毛馬鈴薯袋相比柔軟得多。當地人不只用駱馬毛，也以棉、羊毛、羊駝毛編織壁毯，除了天然毛的款式以外，用天然染料上色的壁毯也很漂亮。圖中壁毯上的圖案是印加帝國時期信仰的神「維拉科查」（Viracocha）；此外，壁毯上也會出現瓦里文明、後來的印加帝國諸神、幾何圖案、安地斯神鷲（condor）、駱馬、蝴蝶、陶壺等常見事物。在西班牙入侵以前，安地斯的織布機都是由婦女操作，編織具花紋的布料。隨西班牙入侵而傳入的腳踏式織布機則是給男人使用，壁毯也由男人編織。

我們於1980年造訪阿雅庫喬，不久後當地就成了左翼游擊隊組織的據點，直到90年代初期。對秘魯而言，這是一段悲傷的歷史。

秘魯
162.3 × 119.8

上 市集會販售各式各樣的壁毯。

左 壁毯由男人編織。

兩張皆攝於1980年。

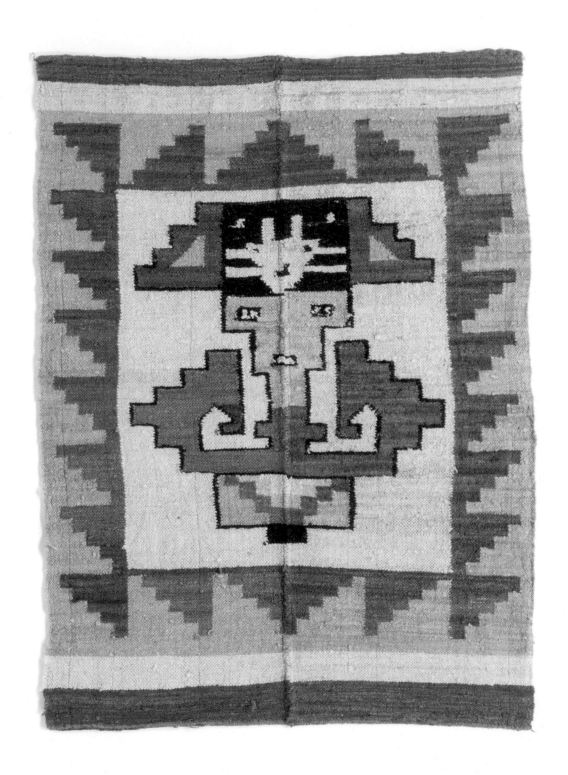

科爾特

　　瓜地馬拉婦女的傳統服飾主要以上衣「惠皮爾」（huipil）、裙子「科爾特」（corte）、頭飾「辛塔」（cinta）、腰帶「法哈」（faja）所組成。右圖為瓜地馬拉西部高地居民「曼族」（Mam）的科爾特。

　　科爾特普遍為藍色絣布。在聖克拉拉·拉拉古納（Santa Clara La Laguna），人們會穿無花紋的藍色科爾特。在絣的產地托托尼卡潘，則是穿色彩繽紛、以複雜經緯絣製成的科爾特。住在孔塞普西翁·奇塞里查帕（Concepción Chiquirichapa）的曼族，則是穿有藍色直條紋的科爾特。

　　惠皮爾和科爾特皆以多張布料拼接而成，每個村莊所做的長寬幅度不一。右圖的科爾特在拼接處以刺繡「蘭達」（randa）修飾，蘭達刺繡是瓜地馬拉服飾的一大特徵，彩線的顏色依村落或織布者的喜好而定，不過大多會使用與惠皮爾相同的色系，色彩相當鮮豔。圖中的蘭達刺繡寬度大約1公分，某些地區的花色則更大膽，多達5～6公分。

　　當地人習慣穿科爾特直到脫線，因此小孩都會穿母親傳下來的舊科爾特，女兒甚至在出嫁時，才會第一次穿到母親新織的科爾特。不過，也因為有這樣的家族習俗，這類傳統服飾才能流傳至今吧！

瓜地馬拉　曼族
172.3 × 106.3

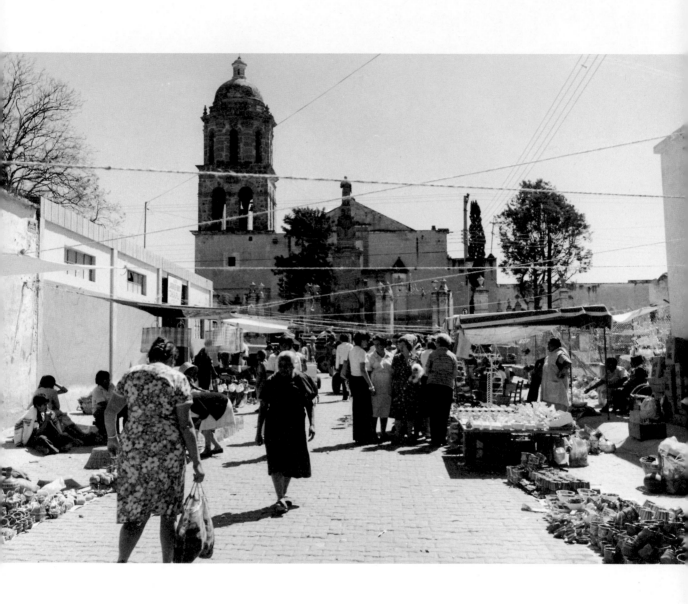

到當地一定要參觀市集。

左 墨西哥·托納拉，攝於1981年。

右 秘魯·皮薩克（Pisac），攝於1980年。

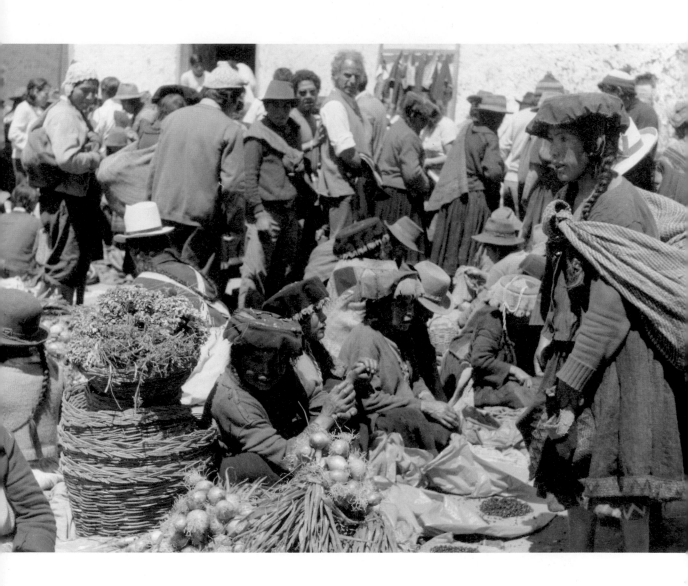

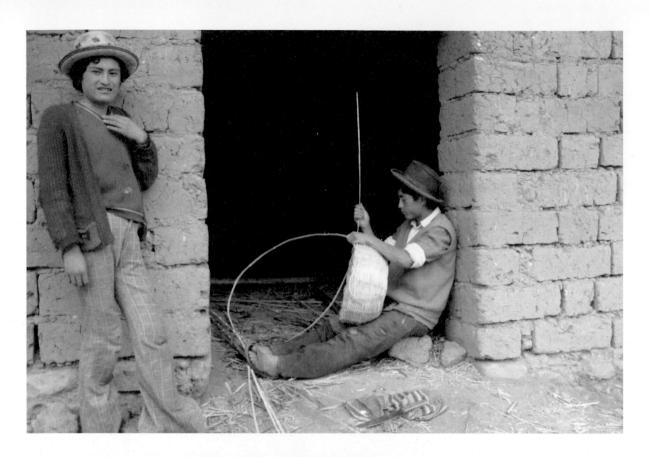

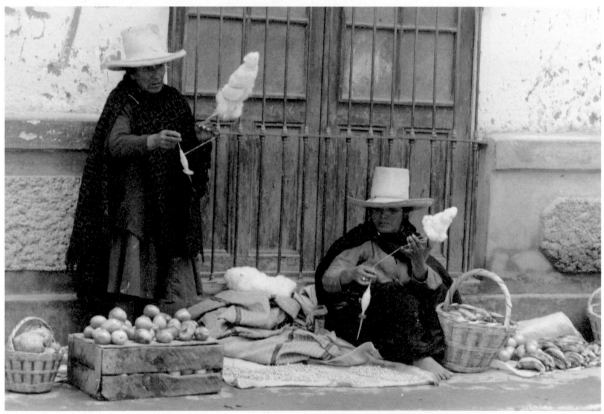

上 秘魯・聖米格爾德阿科（San Miguel de Aco），編竹籃的居民。　下 秘魯・卡哈馬卡，婦女一邊賣芒果、香蕉、豆子，一邊紡紗，攝於1981年。

秘魯‧欽切羅斯（Chincheros）的婦女，攝於1980年。

旅行中的收藏

濱田琢司

濱田庄司是民藝運動中最積極網羅工藝品的收藏家之一。每當他發現自己的陶器輸了，就會把對方買下來（收藏起來）「以茲證明」，太太和枝甚至對他說過：「你好歹也贏一次」。他對收藏陶器的熱情是無與倫比的，每一則收藏趣聞都是真有其事。

濱田正式投入收藏，應該是從大正時代中期，與陶藝家伯納德・里奇（Bernard Leach）一同前往英國後開始，當時他帶了好幾個泥釉陶器（slipware）回國。去英國以前，濱田曾在富本憲吉介紹的 *Quaint Old English Pottery* 這本書裡認識了托馬斯・托夫特（Thomas Toft）的陶器，而泥釉陶器比那更加素雅，堪稱濱田一生之中最有意義的收藏品。自英國回國之後，濱田一直待在京都的河井寬次郎府中，為了親覽他在留英時期帶回的泥釉收藏，當時住在京都的柳宗悅特地登門拜訪，這個舉動，讓原本互有芥蒂的柳與河井兩人（隔了一段時間以後）成了莫逆之交，而濱田所收藏的泥釉陶器，也成了孕育民藝運動這項文化運動的起源；同時，它也是濱田自身作品的重要主軸。濱田創作的陶器雖然都是「正宗」的民俗工藝品，卻含有一項特徵——他會將各種型態和技法融入自己的作品中，這在泥釉上也很常見。就連濱田後期代表性的裝飾手法「流水」（流しがけ），都可以說是間接受到了泥釉陶器的影響。由此可見，濱田雖然「輸了」，卻也將收藏品都化為自己的養分。

了解濱田品味的人，可能會以為他是個純和風的日本男兒，其實不僅是泥釉陶器，在他的生活中隨處可見以英國為主的西洋事物。他在栃木縣益子町的住家，雖然是用鄰近農舍改建而成的日式茅草屋，但玄關泥地卻鋪了木板，客廳也擺了西式餐桌組與燈罩，那些都是他參考自己在英國的所見所聞而親自設計的。

此外，濱田對英國的溫莎椅（windsor chair）也情有獨衷，他在第一次留英時認識了溫莎椅，這是他在留英期間見過的家具之中，最愛不釋手的寶貝之一。可惜溫莎椅太過笨重，回國時無法帶回，後來他在1929年與柳宗悅一同前往歐洲時，接受了鳩居堂熊谷直之的委託，一口氣採購了約300張椅子，其中大多是溫莎椅。如今，保存在日本民藝館與益子參考館中的椅子，不少都是當時所購買的。

濱田於1920年代造訪英國倫敦南方的小鎮迪奇靈（Ditchling），在當地，埃里克・吉爾（Eric Gill）、埃塞爾・邁雷（Ethel Mairet）等工藝家建立了一所工藝村，濱田從他們的生活中獲得啟發，學會了將古老事物融入「現代」之中的精神。住老舊的茅草屋，坐在溫莎椅上，不僅僅是為了懷古，也是要替老東西注入新靈魂，打造出「現代」的生活，這些舉動，正是濱田對此精神的實踐。或許也因為如此，濱田不只對歐洲正宗的溫莎椅等椅款愛不釋手，也非常喜歡傳到美國後所發展出來的同類型座椅。美國的座椅比英國

濱田庄司 Shoji Hamada

1894年出生於神奈川縣高津村（現川崎市）。自東京高等工業學校（現東京工業大學）畢業後，進入京都市陶瓷器試驗場，於當時結識伯納德·里奇，與他一起前往英國，並在英國以陶藝家的身分首次亮相。回國後，與柳宗悅、河井寬次郎等人推動民藝運動，將自身作品定調為「民俗工藝風」，成為日本昭和時期代表性的陶藝家之一。1955年獲頒日本人間國寶殊榮，1968年獲頒日本文化勳章，後於1978年逝世。由自家改建的濱田庄司紀念益子參考館，展出了部分居家、工作環境，及其收藏品。

的纖細輕巧，是更貼近你我的「現代」椅範本，因此倍受矚目。不僅如此，濱田還引進了更多新事物到自己身邊，例如座椅，當然少不了世紀中期現代主義（mid-century modern）的代表性設計師——查爾斯·伊姆斯（Charles Eames）的休閒椅（lounge chair），擺在茅草屋簷廊的休閒椅，是晚年濱田放鬆的一方天地。

這張休閒椅，是濱田去美國時，在伊姆斯的讓渡下所買到的全新二手貨。1963年的訪美，其實是濱田長途旅遊中的一環，他在6月自羽田出發，經由夏威夷進入美國西海岸，9月至10月前往墨西哥，接著再度通過美國，自11月起由丹麥進入歐洲，然後穿過南歐，繞開羅的德黑蘭（Tehran）一周，再通過香港，於隔年1月下旬歸國。

現在，益子參考館所收藏的美國原住民、墨西哥、西班牙的家具、工藝品與日用品，就是從當時的旅程，以及他在1965年自大洋洲遊歷西班牙等各國多次海外旅途中蒐集而來的。在日本，濱田可說是收藏北美洲、中美洲與西班牙工藝品的先驅，對他而言，這些國家的器物不同於熟悉的中國、朝鮮、英國，想必帶來了不少新的刺激。

在這幾趟國外遊歷中，濱田也有受託採購工藝品。在1963年旅途結束的隔年，日本橋的三越百貨以「濱田庄司珍藏」為主題，舉辦了西班牙與墨西哥的民俗工藝展。師出有名之後，濱田的收藏品開始多到能裝滿貨櫃，若他的作品真的輸給

了那麼多工藝品，身為太太的確會希望他偶爾能贏上一回。濱田對收藏的愛是「永無止境」的，當他面對收藏品時，總會反覆檢討自己「輸」的地方。這名陶藝家的一生，泰半都是在「珍惜器物所賜的恩典」中度過。

濱田琢司 Takuji Hamada

1972年出生於栃木縣益子町，為濱田庄司次子晉作之三子。關西學院大學研究所文學研究科博士課程後期課程結業。曾任神戶大學研究所助理、南山大學人文學部教授，現為關西學院大學文學部教授。專攻文化地理學與地域文化論，並以此角度研究民藝運動及濱田庄司。著有『民芸運動と地域文化』（思文閣出版、2006）、『民藝運動と建築』（淡交社、2010、合著）、『子どもたちの文化史玩具にみる日本の近代』（臨川書店、2019、合著）等書。

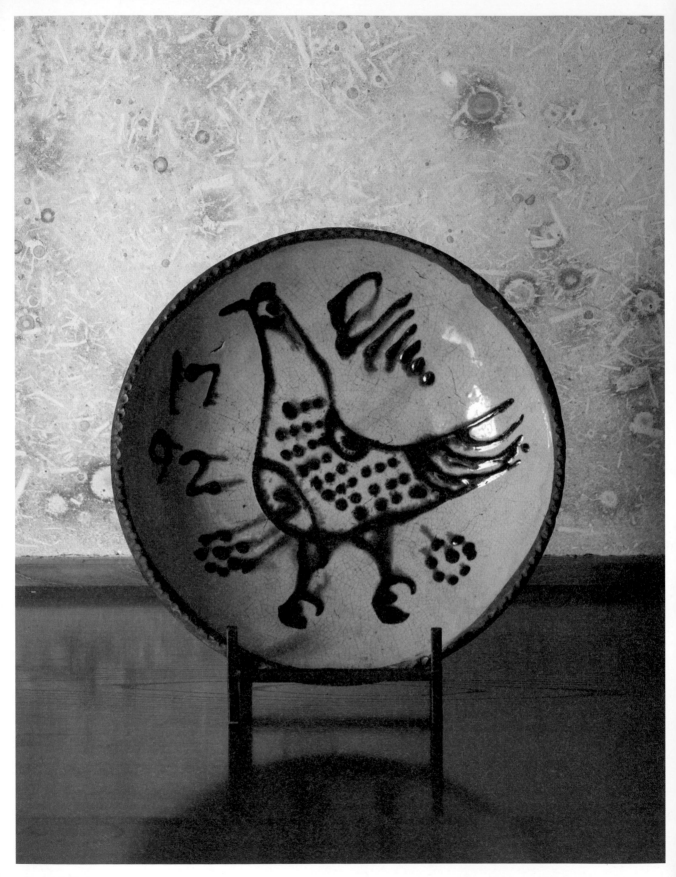

泥釉圓盤 英國 1792年 35.2×7.0

p.84-87「濱田庄司紀念益子參考館」館藏

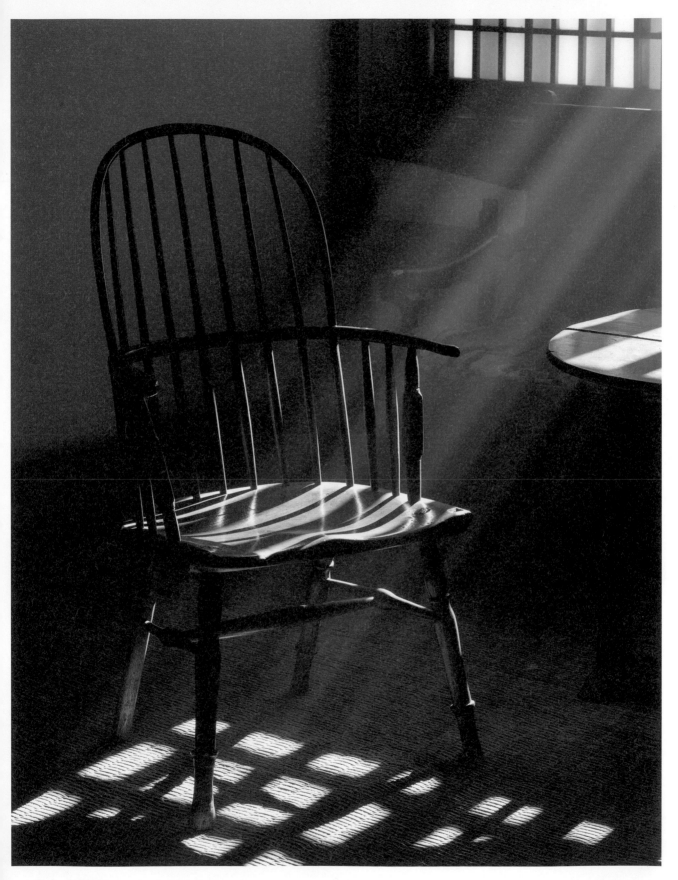

溫莎椅 美國 18世紀 64×114×41

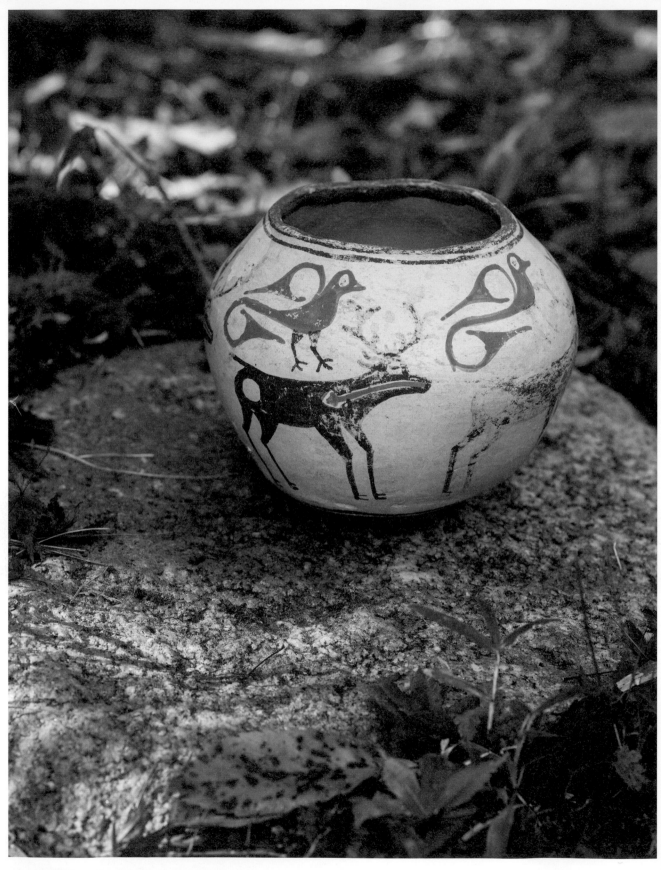

鹿繪壺 美國 15世紀 16.0×12.6

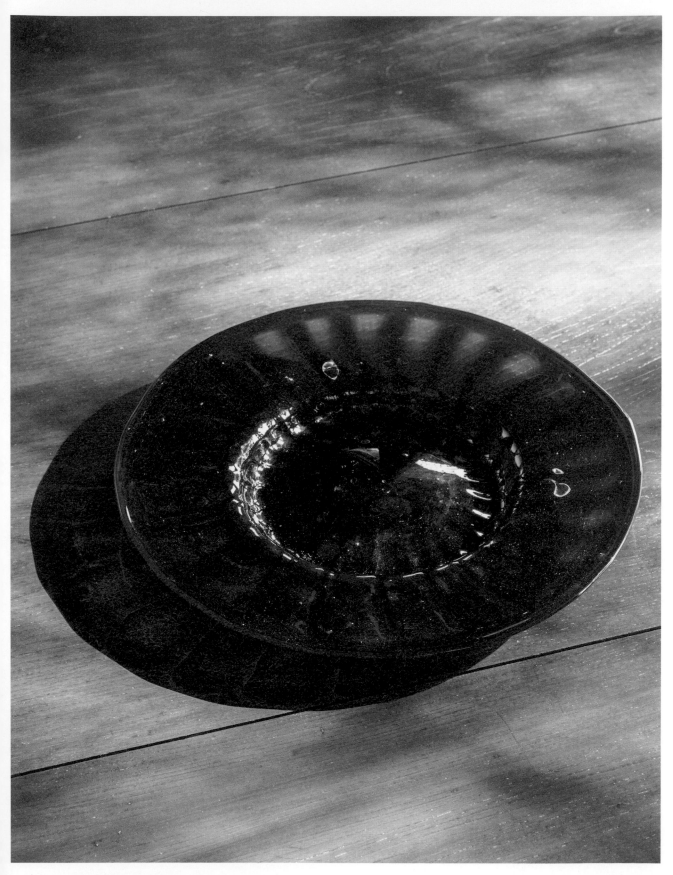

大琉璃盤 墨西哥　20世紀　44.3×3.0

西班牙的陶器

　　我們的收藏品大多來自發展中國家，很少有歐洲的工藝品，不過西班牙陶器實在分外迷人，因此我們也積極網羅了不少。

　　西班牙陶器歷史悠久、產地眾多，每一座窯都堅守傳統，至今仍持續生產優質陶器，光是我們收集的陶器，產地就有塔拉韋拉德拉雷納（Talavera de la Reina）、格拉納達（Granada）、特魯埃爾（Teruel）、聖伊西德羅（San Isidro）、瓦倫西亞（Valencia）、烏韋達（Úbeda）、布諾（Buño）、哈恩（Jaén）、布雷達（Breda），西班牙摩爾式陶器（Hispano-Moresque）也在我們的收藏之列。

　　在古羅馬帝國時期，西班牙地區盛產赤陶一類的紅色陶器，人們會用一種叫「安佛拉」（amphora）的大罐子，將鹽漬食品、葡萄酒、橄欖油裝進去運送。到了8世紀，伊斯蘭文化傳入以後，西班牙陶器頓時脫胎換骨，人們獲得了鉛、錫等釉藥，開始在陶器上用金屬氧化物（銅、鈷、錳等）描繪花樣，設計出豐富的樣貌。塞維亞、格拉納達、馬尼塞斯（Manises）、帕特爾納（Paterna）、特魯埃爾等地，成了早期的陶器生產重鎮。不只有西班牙摩爾式陶器等華麗的款式，到了16世紀以後，塔拉韋拉德拉雷納、埃爾蓬特·德爾阿索維斯波等地，也開始生產美麗的家庭用品。在教堂，描繪宗教主題的陶藝作品——藝術磁磚也相繼問世，成為教堂祭壇中的裝飾品。

　　這裡介紹的都是西班牙平民日常生活中所使用的陶器，在生產當時隨處可見。

這個橄欖油壺是塞維亞（Sevilla）、特里亞納（Triana）地區特有的綠釉陶器，目前當地仍有生產。在殖民地時代，特里亞納的陶工移居到南美洲與北美洲，對當地的陶器發展造成了深遠的影響。

特里亞納　24.4 × 30.8

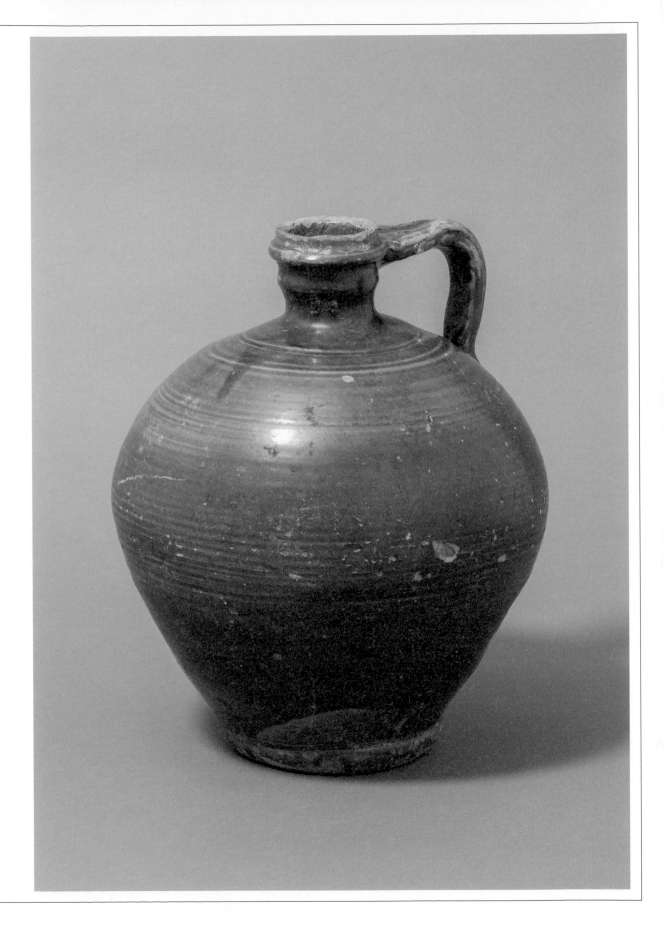

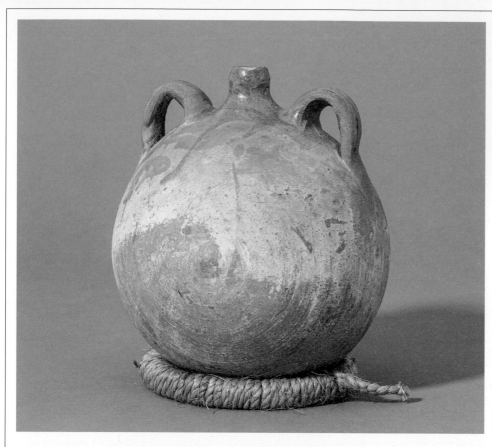

橄欖油壺

昆卡（Cuenca）

21.5 × 25.8

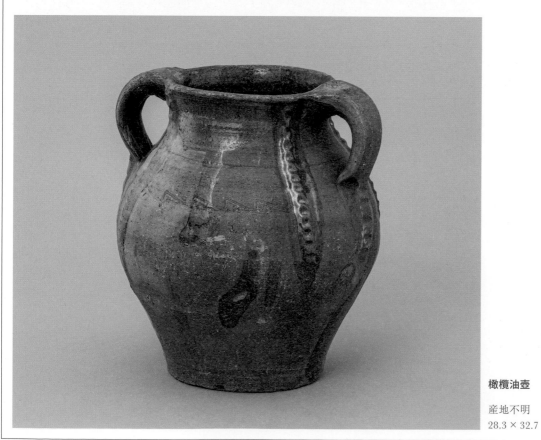

橄欖油壺

産地不明

28.3 × 32.7

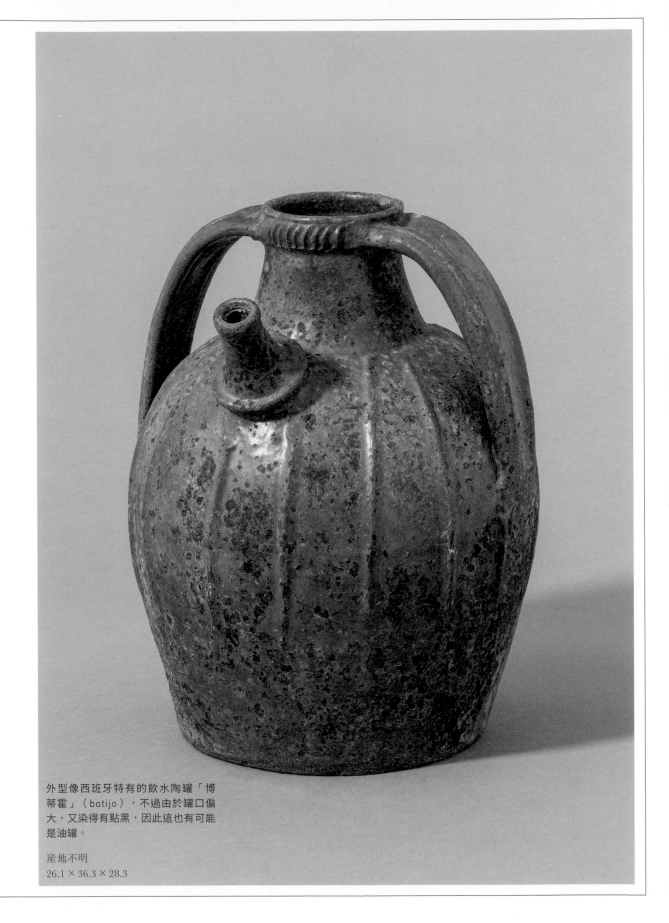

外型像西班牙特有的飲水陶罐「博
蒂霍」（botijo），不過由於罐口偏
大，又染得有點黑，因此這也有可能
是油罐。

産地不明
26.1 × 36.3 × 28.3

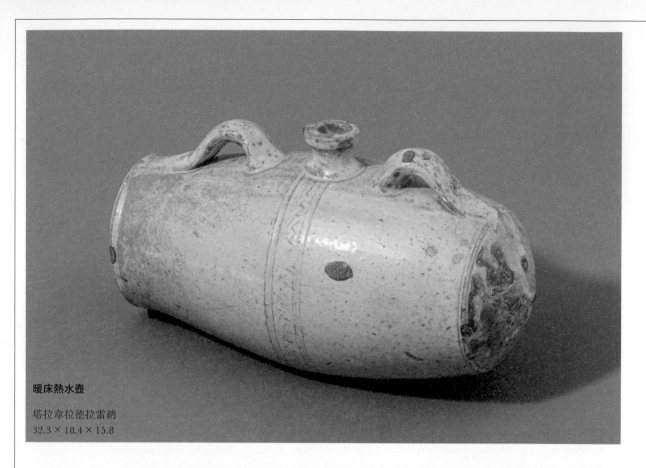

暖床熱水壺

塔拉韋拉德拉雷納
32.3 × 18.4 × 15.8

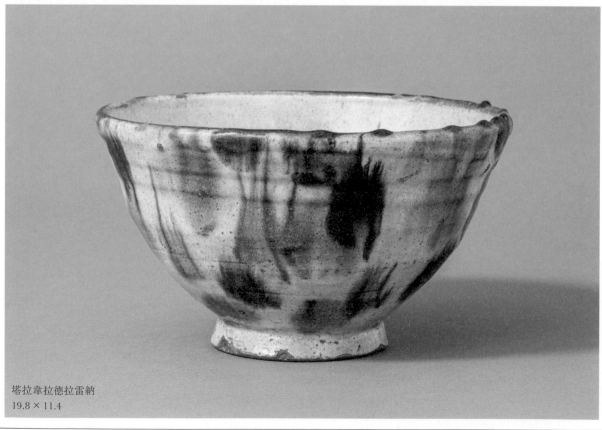

塔拉韋拉德拉雷納
19.8 × 11.4

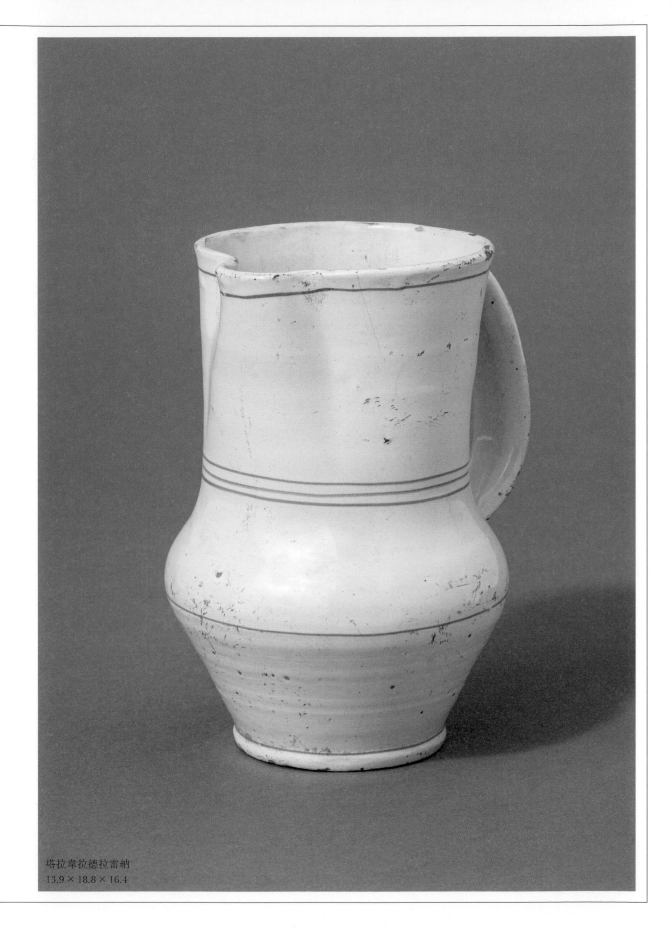

塔拉韋拉德拉雷納
13.9 × 18.8 × 16.4

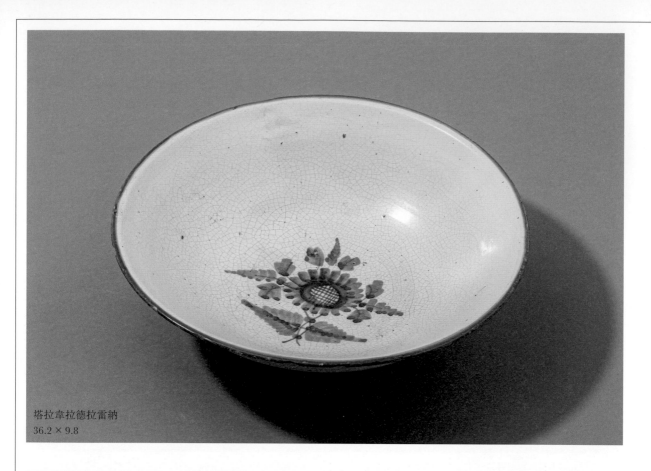

塔拉韋拉德拉雷納
36.2 × 9.8

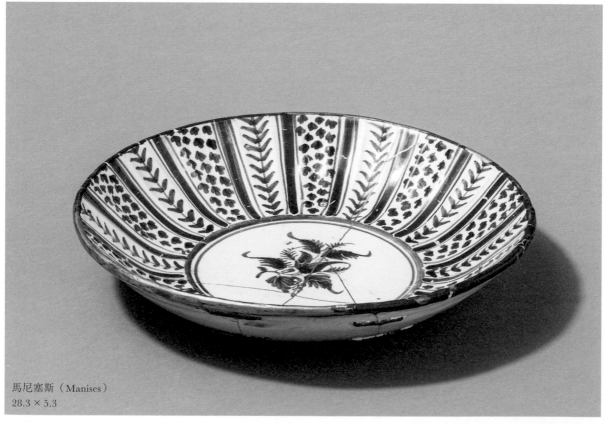

馬尼塞斯（Manises）
28.3 × 5.3

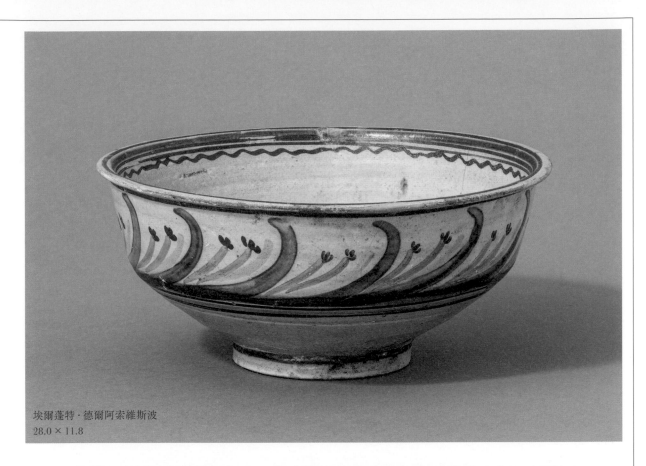

埃爾蓬特·德爾阿索維斯波
28.0 × 11.8

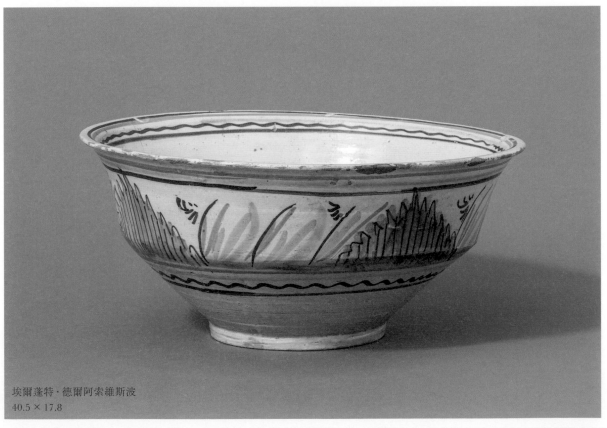

埃爾蓬特·德爾阿索維斯波
40.5 × 17.8

布雷達　1985年

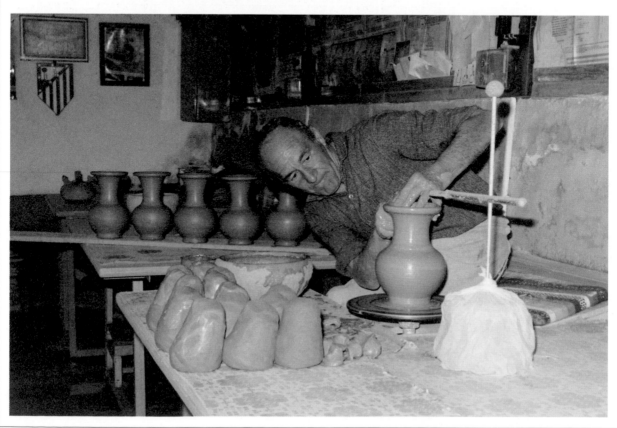

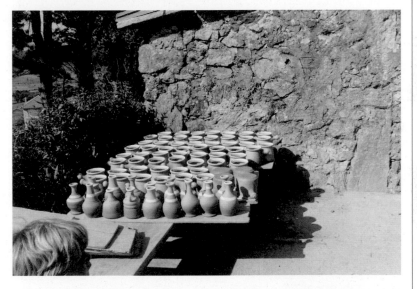

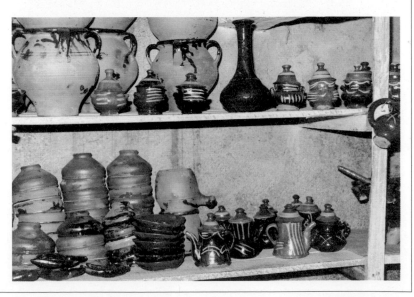

左上 製作虹彩陶器的
馬尼塞斯工作坊

左下 聖伊西德羅

右頁 布諾

皆攝於1985年

非洲的民藝

非斯的陶器

　　右圖為19世紀在摩洛哥非斯（Fez）生產的陶碗。非斯陶器的特色是以白色陶衣為底，上面布滿色彩繽紛的幾何圖案、唐草花紋等傳統手繪圖騰。

　　非斯曾被羅馬人、汪達爾人（Vandals）、柏柏爾人（Berbers）以及阿拉伯人統治，深受多元文化影響。阿拉伯人8世紀時，在非斯建立了伊德里斯王朝（Idrisid dynasty）的首都，陶器則是在9世紀時，由伊斯蘭統治下的西班牙哥多華（Córdoba）移民陶工將製作技術傳進非斯後才開始發展。

　　非斯陶器上獨特的藍色顏料是19世紀才問世的，取自含鎳的鈷礦，作法是精煉鈷礦，把鎳提煉出來。但要完全提煉相當困難，因此19世紀的鈷藍顏料會像圖中陶碗一樣含有雜質，色澤較深。現在則因為提煉技術進步，成了帶有透明感的鈷藍色。

　　非斯的舊城盛產工藝品，許多工作坊、商店都集中在此。當地的手工藝師傅會組成階級分明的職業工會並訂定傳統行規，這大概就是非斯如今仍是工藝品生產重鎮的原因吧！

　　老舊的非斯陶器數量稀少，優質的大多會賣到法國等歐洲各國，這個陶碗也是我們在它險些被拍賣時獲得的。

摩洛哥
34.4 × 8.4

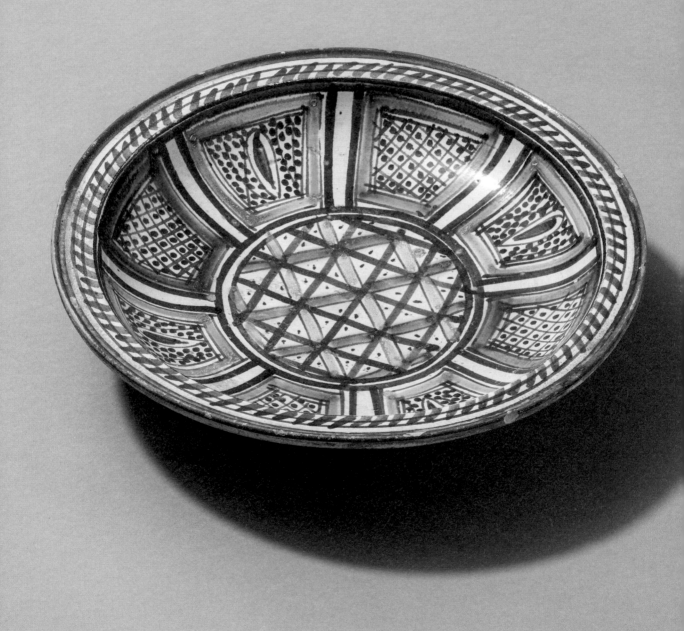

非洲的面具與立像

　　非洲面具常見於中非到西非的農耕民族，他們會在各式各樣的儀式和祭祀典禮上配戴這些面具，並穿上與面具成套的服飾跳舞，酬謝大自然與祖先。有時是在農耕祭祈求豐收、感謝大地，有時是於成年禮扮成祖靈或森林精靈，有時則是在葬禮上替死者祈福。

　　每支部族都擁有自己獨特的神話，透過舞蹈，神話場景會在祭祀典禮上重現，當中的角色、動物、精靈、祖靈也會藉由面具登場。這些面具都是依循民俗技法從整棵樹開始雕刻，大型作品甚至會超過2公尺，造型則是以民族美學及精神為基礎，融入族人心目中美麗的臉龐、髮型、妝容、動物動作等特色。

　　面具大多在共同儀式等公開場合配戴，相對的，立像則使用於私底下，鮮少於群眾面前曝光。它們被放在祠堂中用於祈禱，當作祖先雕像、王宮擺飾，甚至是玩具。有些立像的造型跟面具一樣大膽，也會仿照精靈和祖先。

　　非洲的面具、立像在西歐的美術館展示時，稱為「原始藝術」（primitive art），許多現代藝術家都深深受此影響，例如畢卡索（Pablo Picasso）、克利（Paul Klee）、莫迪利亞尼（Amedeo Modigliani）等等。他們之所以為原始藝術著迷，大概是因為精靈、神祇、祖靈，以及人們對大自然的敬畏等不可見的事物，都在這些面具和立像上栩栩如生展現了出來吧！

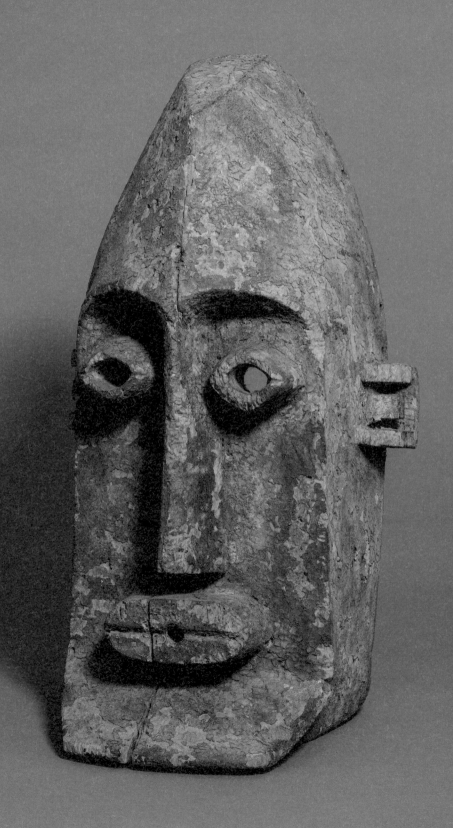

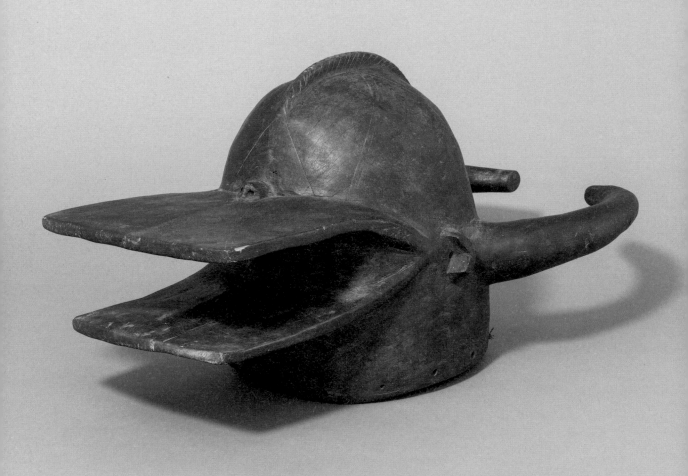

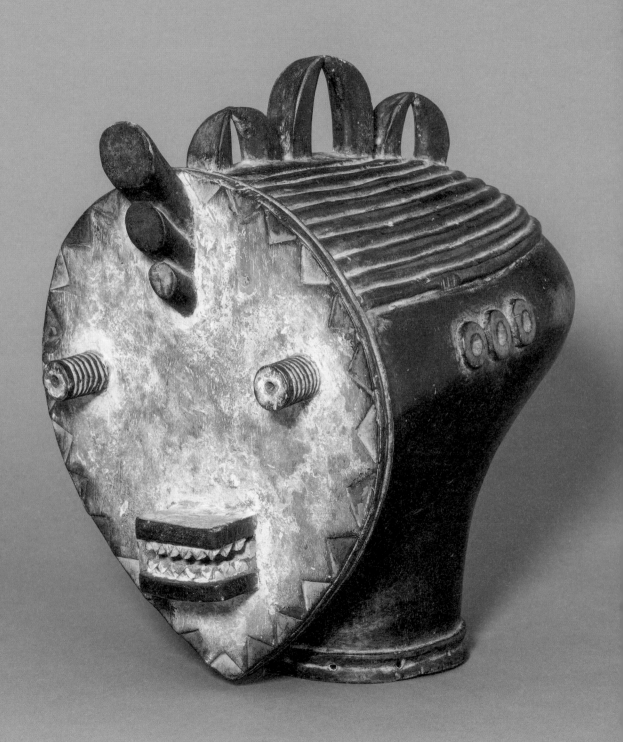

種族不明
24.8 × 34.9 × 35.2

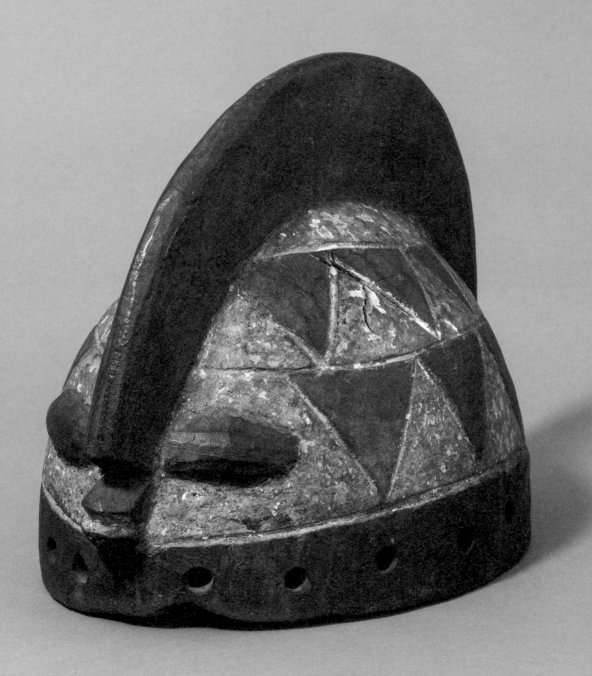

布吉納法索（Burkina Faso）
波布族（Bobo）
18.2 × 21.8 × 30.9

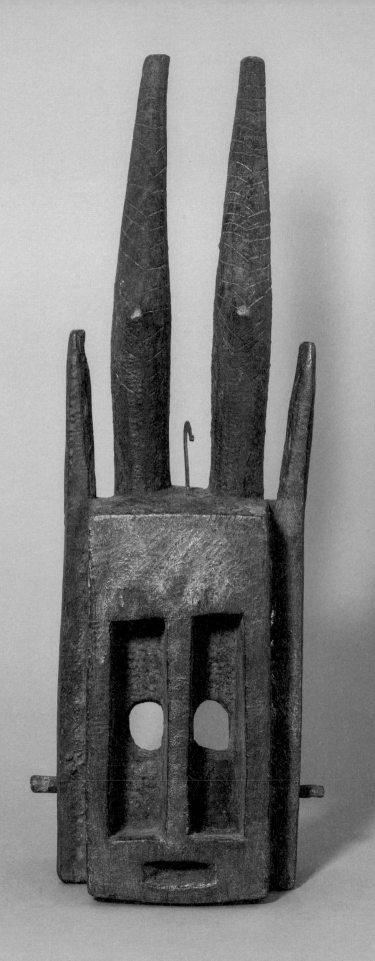

馬利　多貢族
24.2 × 69.9 × 17.8

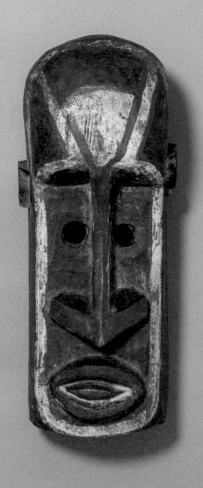

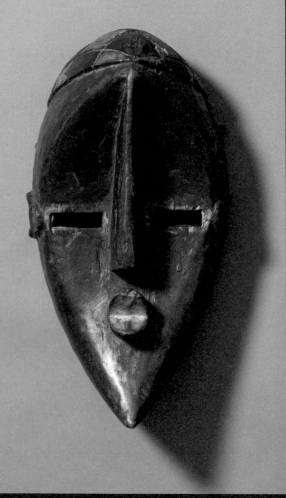

馬利　多貢族
16.9 × 46.6 × 21.6

剛果民主共和國　魯瓦魯瓦族（Lwalwa）
18.3 × 35.3 × 13.5

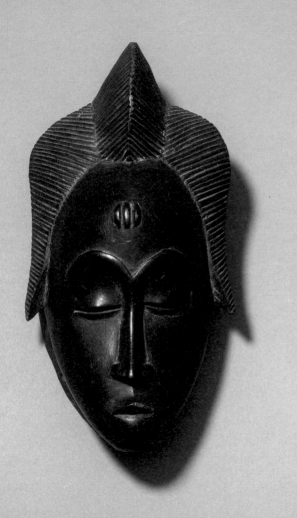

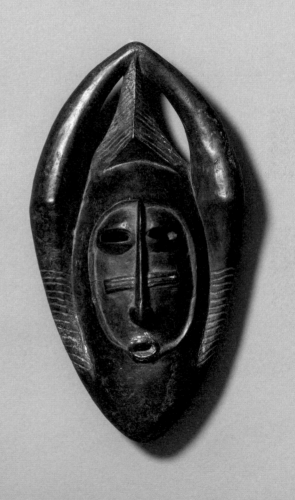

象牙海岸（Côte d'Ivoire） 古羅族（Guro） 　　　　象牙海岸　吉米尼族（Djimini）

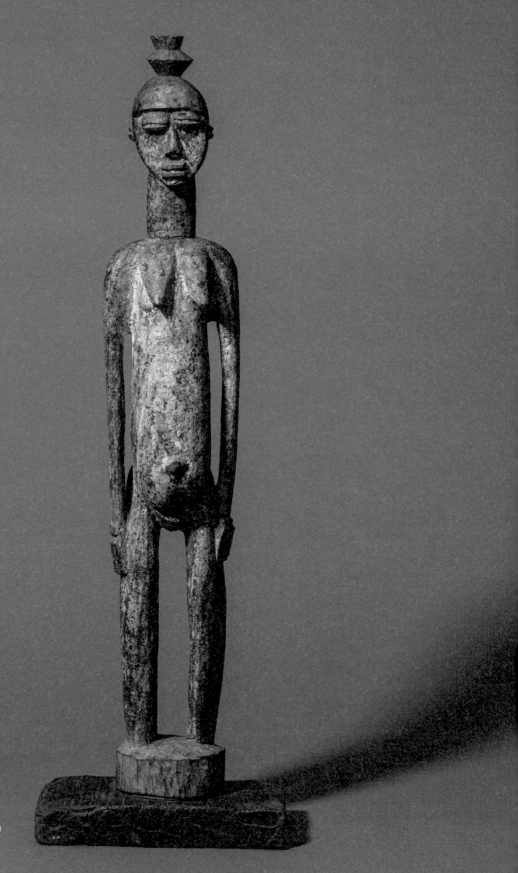

布吉納法索　洛比族（Lobi）
13.5 × 77.0 × 9.4

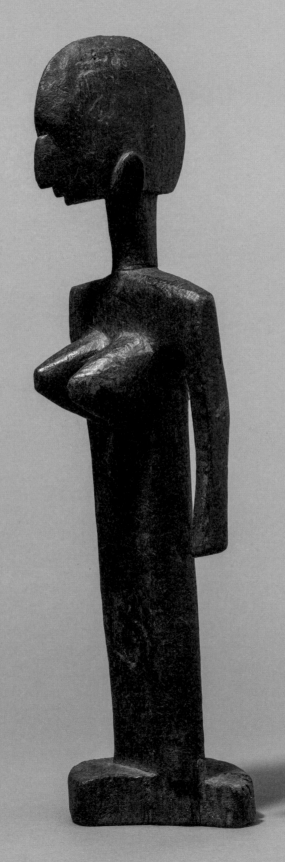

馬利　班巴拉族（Bambara）
16.5 × 61.2 × 14.4

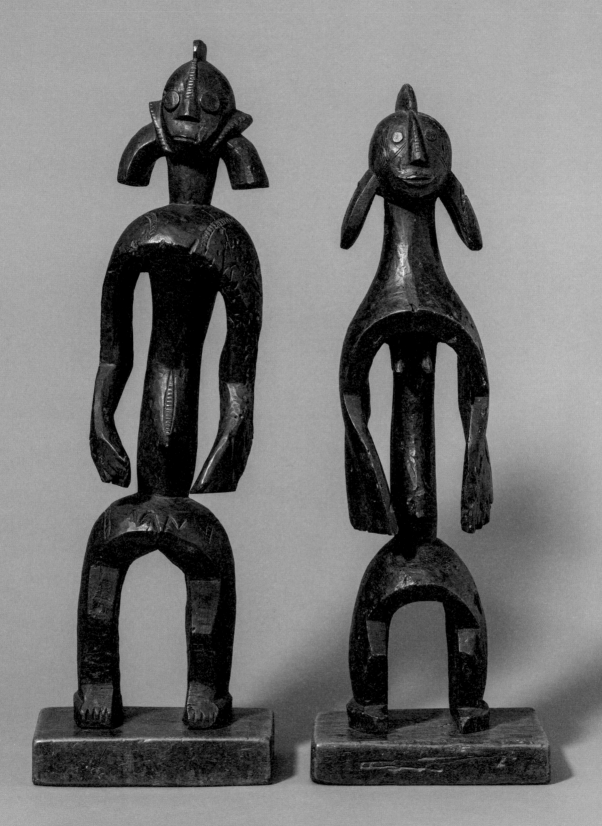

奈及利亞　穆穆耶族（Mumuye）
16.0 × 65.5 × 12.5

奈及利亞　穆穆耶族
13.9 × 61.8 × 12.0

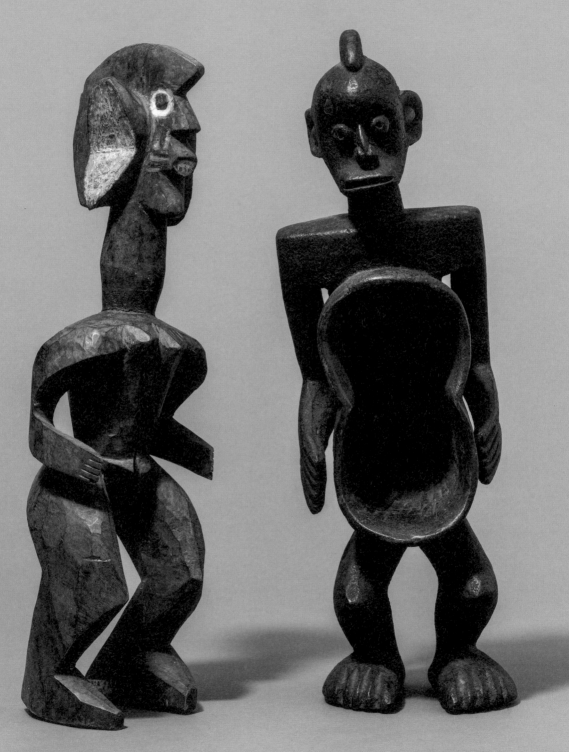

奈及利亞　穆穆耶族
13.5 × 45.8 × 13.3

奈及利亞　科羅族（Koro）
14.2 × 47.2 × 13.5

科羅族會在祭祖儀式、二次葬
禮（過世一段時間後舉行的儀
式）上，用這種容器盛裝雜糧
啤酒或椰子酒。

阿庫巴娃娃

　　阿散蒂族（Ashanti）居住在迦納西南部，透過與歐洲的黃金及奴隸貿易而盛極一時，曾於17世紀末至20世紀初建立王國，統治了迦納的森林區。

　　右圖是阿散蒂族製作的木雕娃娃「阿庫巴」（akuaba），用於祈求順產、多子多孫。身懷六甲的婦女會將這種娃娃繫在背部或腰上，祈禱孩子出生後能健康茁壯。

　　阿庫巴娃娃的高度大多是30公分左右，外貌皆為女子，造型大同小異，五官神韻也差不多。圓滾滾的大餅臉，搭配從上半身左右凸出的短小手臂，看起來就像飯匙多了一雙手，也有點像是扁掉的日本木芥子娃娃。這種獨特的造型，只在阿散蒂族的娃娃上才看得見。

　　以前的非洲出生率和死亡率都很高，對婦女而言，能夠平安生下孩子，應該是她們最大的心願了吧！

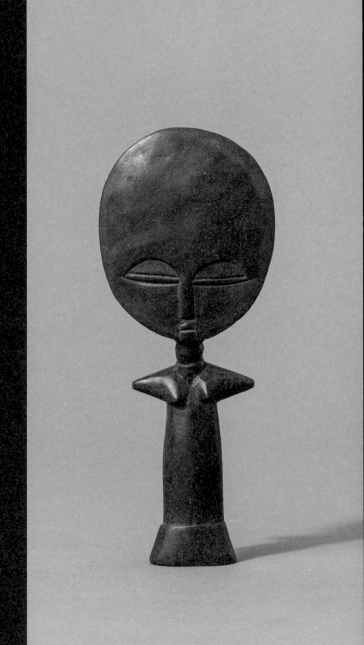

迦納　阿散蒂族
由左至右
10.6 × 26.6 × 2.9
16.9 × 39.3 × 5.8
14.5 × 32.3 × 7.5

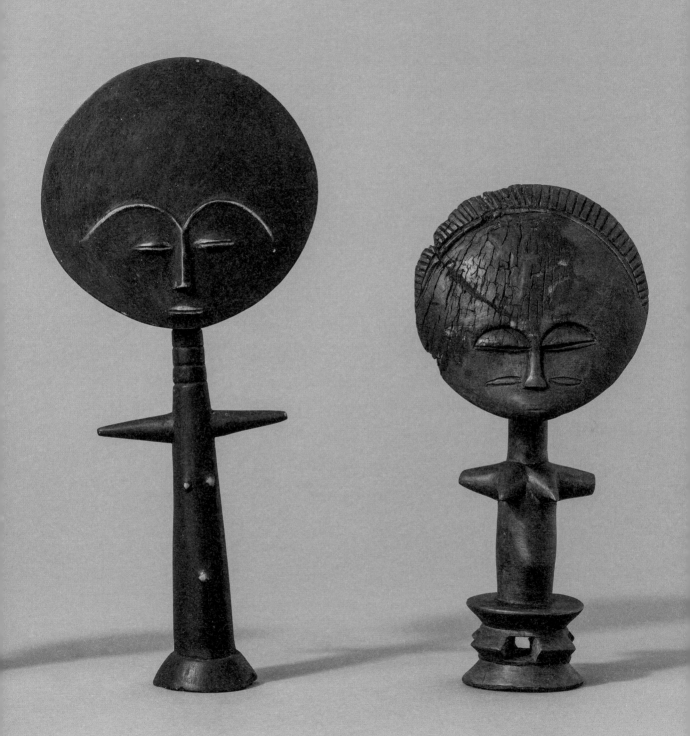

塞努福族的凳子

塞努福族（Senufo）主要居住在西非象牙海岸北部、馬利東南部、布吉納法索西部。非洲民族大多在屋外地板上工作，凳子高度自然也比西式餐桌椅來得低，他們每天做雜務時，例如煮飯、縫紉、擠牛奶等等，都會用到這種凳子。右圖便是他們平日使用的凳子，這類凳子皆由厚重的大木頭刨製而成，非常堅固，最經典的造型是椅面帶有弧度，四角圓潤，由4根粗壯的圓錐椅腳支撐，但塞努福族是一支龐大的部族，分布範圍廣泛，因此凳子造型也依地區而異。圖中的凳子尺寸偏大，另外也有椅腳較短，或者像公園椅一樣狹長的版本，變化相當豐富。

這張凳子別名洗衣板，塞努福族婦女會將它上下顛倒，把要清洗的衣物塞進椅腳中間，再將這沉甸甸的凳子頂在頭上，走到河邊，然後把凳子擺在河畔淺灘上，在椅面上摔打衣服來清洗，凳子之所以那麼重，正是為了避免被河水沖走。望著這張塞努福族生活起居都離不開的凳子，婦女們閒話家常、和樂融融洗衣服的模樣彷彿歷歷在目。

象牙海岸
塞努福族
58.7 × 38.9 × 46.0

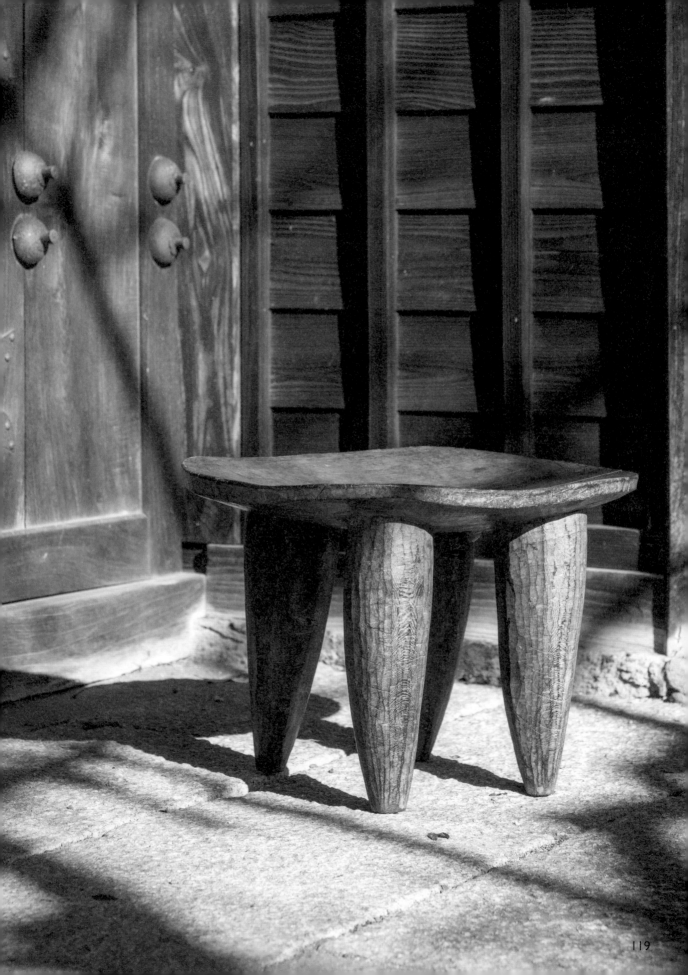

圖阿雷格族的頭飾

圖阿雷格族（Tuareg）是柏柏爾人中的游牧民族，大約有250萬人口，主要居住在阿爾及利亞、馬利、尼日（Niger）、利比亞、布吉納法索等沙黑爾（Sahel）地區，平日與駱駝一同在沙漠中遷徙、生活。為了抵擋沙漠的烈日及沙塵，他們會穿戴一種叫做「謝什」（shesh）的藍色頭巾與傳統服飾，因此別名「藍衣人」。

圖阿雷格族自7世紀起信仰伊斯蘭教，不過在生活習慣上，除了伊斯蘭教的傳統以外，他們也融合了接觸伊斯蘭教以前的獨特宇宙觀及儀式等習俗，例如母系社會，這點便與一般的伊斯蘭教不同。伊斯蘭教的女子必須將臉部和全身包得密不透風，圖阿雷格族則是男子得將臉部和全身包裹起來，婦女有時反倒會露出肌膚。

右圖的頭飾為純銀製，屬於男用的大型飾品，可繫在藍色頭巾上當作裝飾。這種樣式統稱為「圖阿雷格十字架」（Tuareg cross），不僅出現在頭飾，也常見於項鍊、腳環、戒指等飾品。不論男女，圖阿雷格族都會在這種十字架飾品上鑲嵌銀礦或寶石，並刻上家族代代相傳的花紋。

這些工藝品不但融合了伊斯蘭教與圖阿雷格族的獨特宗教思想，還展現了沙漠民族的宇宙觀，呈現出獨樹一格的世界。

尼日
8.5 × 15.3 × 0.8

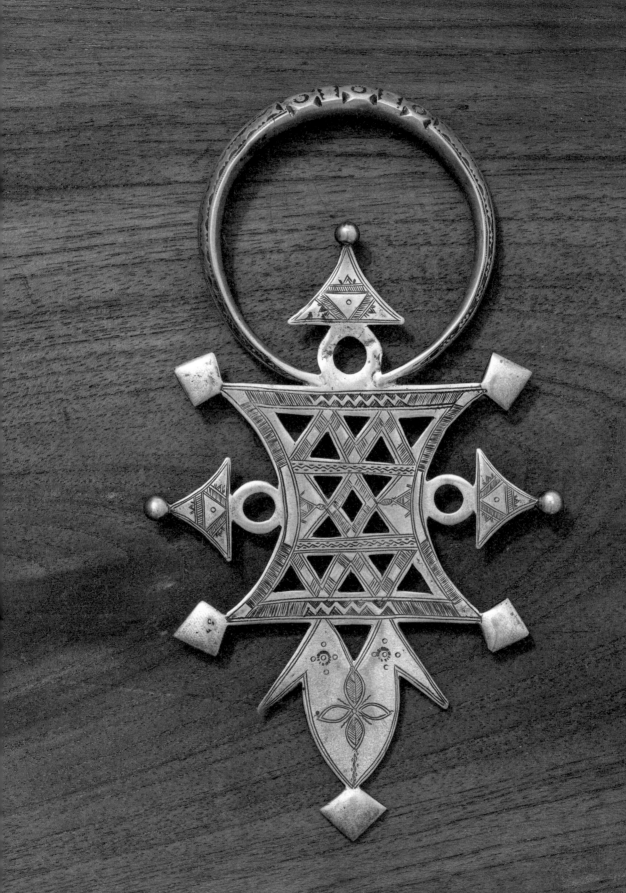

庫巴王國的羅非亞布

　　庫巴王國（Kuba）曾在17至19世紀，於剛果民主共和國中央的開賽河（Kasai River）流域盛極一時。王國共由19個不同民族組成，最大的民族為布尚族（Bushong）。

　　庫巴人會以羅非亞椰子（raffia）的纖維編織長布，纏在身上當作裙子。他們的服飾布料採用了豐富的染織技術，包含貼花、刺繡、割絨、防染、絞染等等，製作流程是先由男子編織平織底布，再由女子在上面刺繡、貼花。

　　庫巴人的裙子由塊狀布料拼接而成，版型較長，特色依民族而異。例如，布尚族的長裙帶著繪畫般的貼花，休瓦族（Shoowa）的長裙有幾何圖案的草絨（kasai velvet），這次未能介紹的恩貢果族（Ngongo）的長裙則有滿滿的絞染，可見不同民族皆有自己發展出來的獨特技法及設計。

　　不論男女，庫巴人每天都會製作這種服飾，但因為太過耗時，一輩子只能完成寥寥數件。這不僅僅是祭祀典禮和儀式時穿的禮服，也是壽衣，因此族人大多會悉心保存，但近年來也有不少人脫手轉賣給外族。

　　右圖長裙上重複出現的圖騰，乍看之下有些不連貫且參差不齊，整體卻維持著一定的規律，調性一致，足見庫巴人經年累月的藝術造詣。

庫巴王國的女裝，其中三邊縫著刺繡精緻的羅非亞布條，年代應該頗為久遠。這種款式的衣著常被當作喪服，紅色部分是以非洲紫檀萃取的染料染成。在庫巴王國，只有王室才能使用紅色染料。

剛果民主共和國
布尚族
151.3 × 61.0

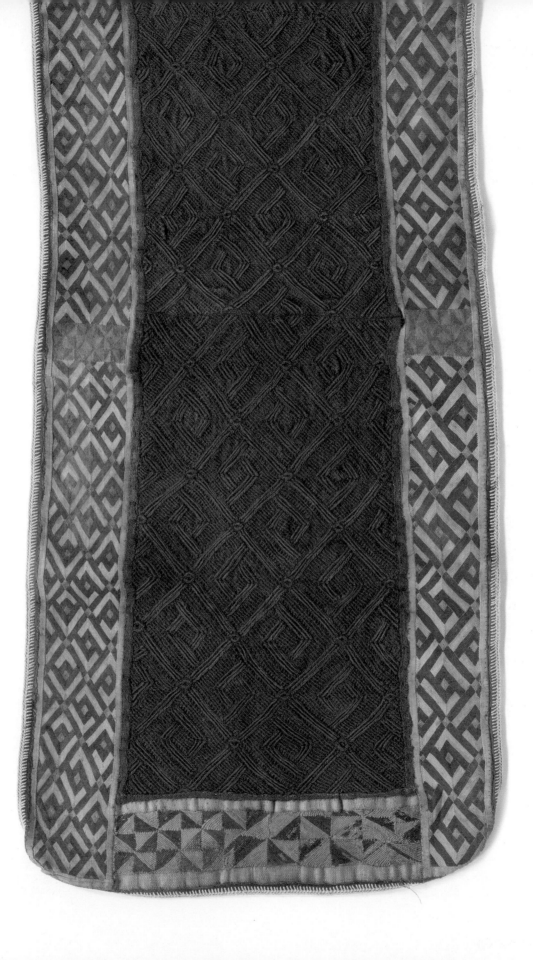

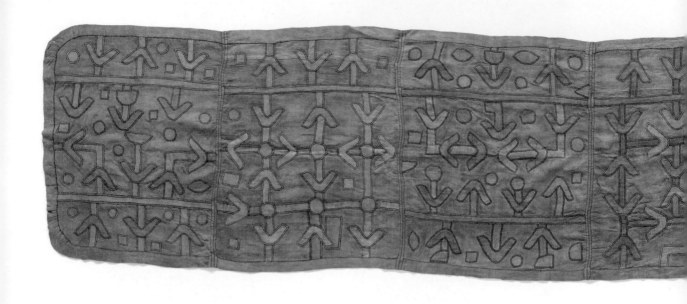

布尚族的貼花服飾。羅非亞布並不強韌，族人都會事先設計好修理用的貼花。男用布料稱為「馬非爾」（mapel），女用布料則稱為「恩夏克」（ntshak）。「馬非爾」必須依照標準，根據穿戴者的身分、地位而染紅或設計成棋盤格紋，並搭配貝殼、串珠展現華貴感，「恩夏克」則沒有硬性規定，可以自由發揮。克利等歐洲近代畫家都曾為羅非亞布著迷，並將這些設計融入作品中。

剛果民主共和國
布尚族　女裝
上 442.6 × 79.1
下 415.5 × 85.5

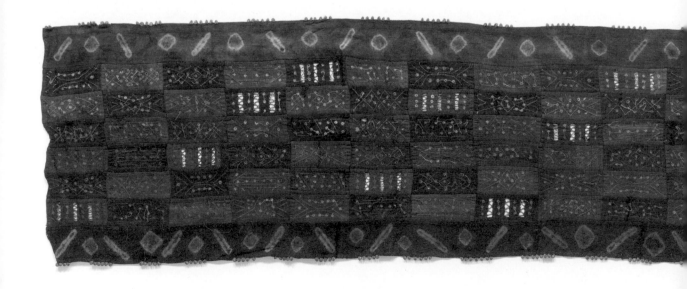

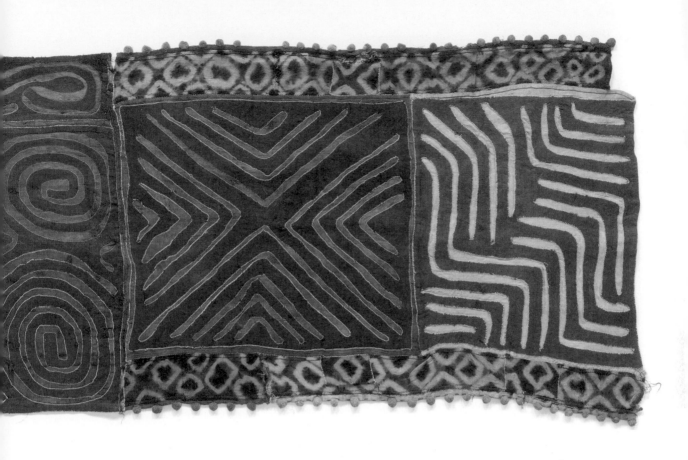

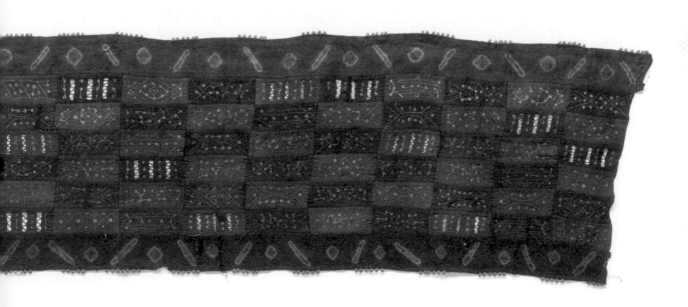

剛果民主共和國
布尚族　男裝
上 281.6 × 76.1
下 358.5 × 63.5

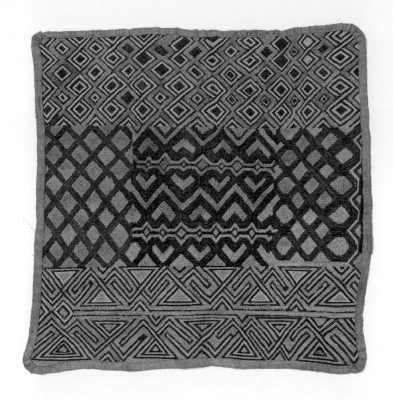

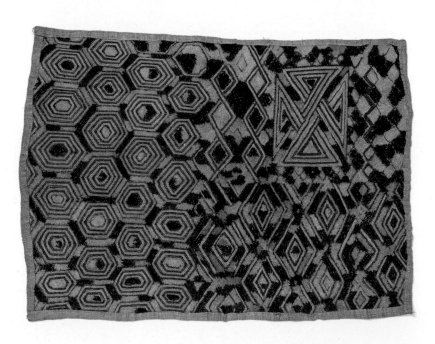

休瓦族的草絨與其他庫巴服飾一樣，都是先以羅非亞椰子的葉子紡紗，由男子用紡好的線製成平織布，再由女子（孕婦居多）用羅非亞線在布上縫製「割絨」刺繡。縫製前不打草稿，圖案皆為自由發揮。由於整片草絨都是刺繡，每塊都得經過漫漫長日才得以完成，樣式則全憑創作者的想像，有時縫到一半心情轉變，圖案也會改變。休瓦族的草絨依樣式有著不同名稱，例如「手指」（molombo）、「鱷魚背」（bisha kola）、煙（nynga）等等，以及風格獨特的「輪胎」（tire），源自殖民地時期機車留在沙地上的胎痕，頗受民眾喜愛。20世紀初，天主教修女鼓勵休瓦族婦女將此技術拓展到其他地方，因此除了服飾以外，當地人也用草絨充當婚禮的禮金，就連壽衣、椅套、地墊，甚至是交易品都能見到草絨的蹤影。

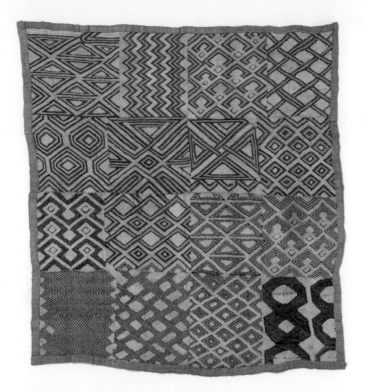

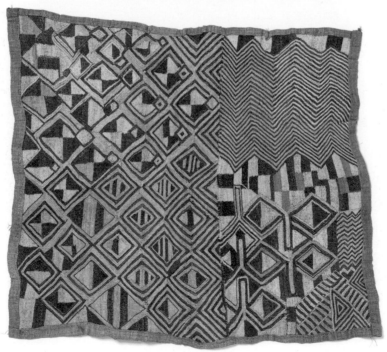

剛果民主共和國
休瓦族
左上 57.1 × 56.4
左下 44.6 × 62.6
右上 58.4 × 52.3
右下 45.2 × 52.9

俾格米族的塔巴

　　「塔巴」（tapa）是居住在剛果民主共和國東北部熱帶雨林——伊圖里森林（Ituri Forest）的姆巴提族〔Mbuti，俾格米族（Pygmies）的總稱〕所穿的纏腰布，也就是兜襠布。

　　當地婦女們會將無花果樹的樹皮，用帶有象牙的肉錘狀槌子敲打成布，再以木棒或手指在布上描繪森林地圖，或是雨滴、月亮、星辰等從野外生活中觀察到的幾何圖形。

　　塔巴的底色除了樹皮原本的顏色以外，還有灰褐色和赤茶色，這兩種顏色是浸泡含鐵泥而來的。使用的染料為樹木果實擠出的黑色汁液與非洲紫檀，有時也會擠檸檬汁讓布料褪色。圖案從中間一分為二，當地人會視心情挑選圖案後摺成兩半，用繩子繫在腰上。

　　小嬰兒快出生時，嬰兒的父親會到森林裡挑選直挺挺的小樹，剝下柔軟的樹皮製成小塊的塔巴，送到產房迎接新生命。舉行祭祀典禮和豐年祭時，也會製作新的塔巴。

　　「塔巴」的原意為「南太平洋的樹皮布」，在全世界的熱帶地區，許多地方的居民都會使用樹皮布。

剛果民主共和國
姆巴提族
72.2 × 50.8

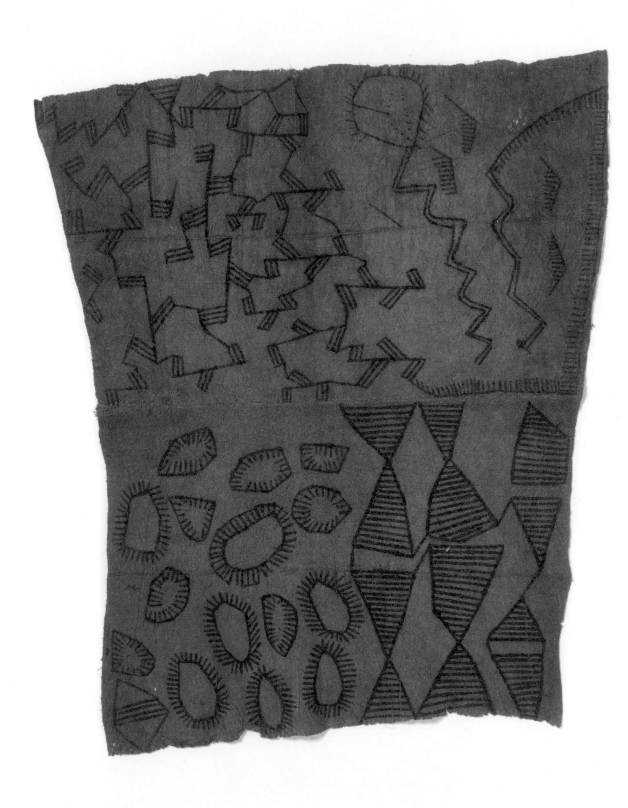

剛果民主共和國
姆巴提族
左 78.6 × 27.8
右 77.2 × 41.2

迪達族的絞染裙

迪達族（Dida）是克魯族（Kru）的分支，住在象牙海岸沿岸，以傳統的漁撈、航海、港口工作維生。族人在結婚典禮等儀式上，會穿戴以羅非亞椰子纖維織成的襯衫、裙子、斗篷、帽子等禮服。

右圖的女裙呈筒狀，這種形狀不是用固定的織布機製作，而是以1500根極細的羅非亞纖維，由婦女一針一線編織而成的。

顏色一定會染成黃、紅、黑三色，黃色來自茜草科植物的根，紅色來自豆科的非洲紫檀，深褐色和黑色則來自鐵。所有圖案皆採用絞染技術，染製前會先將布料捆紮出一排排的圓形、橢圓形或長方形，再由淺而深依序染色。

結婚典禮上，新郎與新娘全身上下都穿戴這種絞染布，盛裝打扮一番。

象牙海岸　迪達族
89.0 × 66.3

衣索比亞的山羊毛毯

　　非洲似乎很難和獸毛工藝品聯想在一起。其實衣索比亞的人口集中於衣索比亞高原，當地平均海拔雖然高達2,300公尺，但由於緯度低，全年氣溫舒適怡人，跟日本10月差不多，因此牛、綿羊、山羊等畜牧業也很興盛。右圖的毯子便是以無染色的山羊毛線所織成。

　　這批毛毯收藏於30年前左右。當時衣索比亞正為內戰及飢荒所苦，大批難民逃離祖國流亡在外，富貴人家紛紛將能換錢的東西脫手，它們才輾轉來到我們手中。我們收購了很多類似的山羊毛毯，到貨時全都又髒又臭。這些山羊毛線在紡紗時並未精煉，混雜了樹木果實、糞便等雜質，在濕度高的日本簡直臭氣薰天，根本無法送洗，我們只好在自家浴室每天大汗淋漓地反覆清洗、晾乾。右圖的四連毛毯洗乾淨後被我們剪開，當作椅墊使用了。

　　右頁的毛毯則與拉利貝拉（Lalibela）岩石教堂中的毛毯如出一轍，可見這種圖案應該跟衣索比亞正教有關。

衣索比亞
左 145.7 × 40.8
右 160.7 × 90.8

馬利的泥染布

非洲布料中，歐美人最熟悉的就是班巴拉族的泥染布「波哥朗非尼」（Bògòlanfini）了。這種布料盛產於馬利首都巴馬科（Bamako）往東350公里處的桑鎮（San），鎮上由男人負責織布，流程是先以窄版織布機織出寬度約15公分、長度約1.5公尺的窄布條，再將布條拼接起來，做成寬度約1公尺的布料，然後交給婦女上色、設計花紋。

在傳統的馬利文化中，波哥朗非尼是獵人的迷彩服，也是儀式用的禮服。當地人認為波哥朗非尼能驅趕惡靈、化解凶氣，因此女子在剛成年以及生產後，都會裹上波哥朗非尼。

染色方式是先將桃金孃科的樹葉製成染料，將整塊布染黃，等到風乾以後，用金屬或樹枝畫線，描出圖案的輪廓（染好後泛白的部分），再於輪廓以外要染黑的地方塗滿泥巴。泥巴是從河川或池塘撈來的，必須放置1年以上風乾，使用時再加水，塗抹後，植物葉片中的單寧與泥巴中的硫化鐵會產生化學反應，把有泥巴的地方染黑，洗去泥巴後，將黍糠、花生、氫氧化鈉混合並熬成漂白液，塗在剩下的黃色圖案上漂白，白色圖騰便呼之欲出了。以上步驟重複幾次，黑色就會越來越明顯。

泥染布曾在1970年的巴馬科國際影展上化身商品，躍上國際舞台，從此成為馬利的代表性文化。在美國，這也是許多非裔美國人的文化象徵。

馬利　班巴拉族
153.6 × 93.6

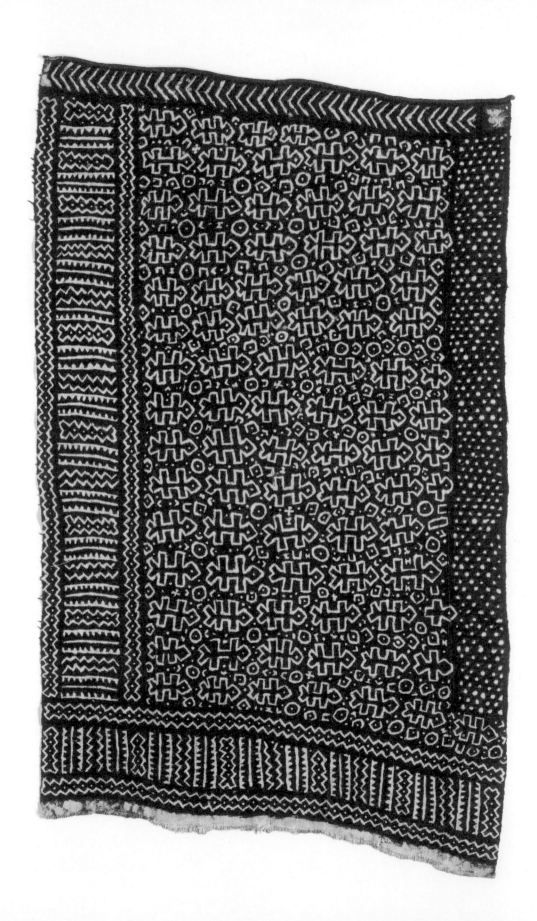

139

塞努福族的布畫

　　塞努福族的布全都是由村中婦女手工製作而來，她們會
將好幾片寬度約10公分的手紡粗棉布拼成一塊，再用類似
小刀的工具，把鐵片、灌木、玉米等材料發酵而成的染料
畫上去，搭配泥染做成如右上圖的茶色布畫。塞努福族擁
有獨特的精靈信仰及動物崇拜文化，並以面具、衣服、穿
戴這些服飾跳舞的傳統儀式而聞名。他們的布畫也呈現了
塞努福族的儀式、祭典、狩獵情景與常見動物，例如圖中
的舞者便穿戴著風趣的面具與服裝，手持如樂器的物品，
興高采烈地跳著舞。這些圖案都是徒手繪製的，塞努福族
相信畫在布上的圖案擁有獨特的力量，能夠保護大家，帶
來好運。

　　其實布畫並非塞努福族的傳統工藝，而是接受歐美人的
海外援助，經由指導而來。塞努福族的面具、服飾原本就
擁有誇張的人物及動物特徵，放到布畫上變得更加抽象大
膽，若不認識非洲的文化習俗，可能還會誤以為那是立體
主義（Cubism）。透過他們真情流露描繪的布畫，便能一
窺當地的風俗民情。

象牙海岸
塞努福族
上 186.4 × 118.2
下 200.7 × 107.0

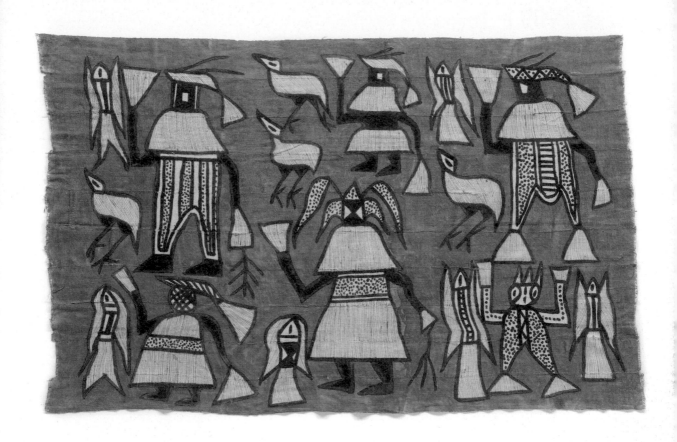

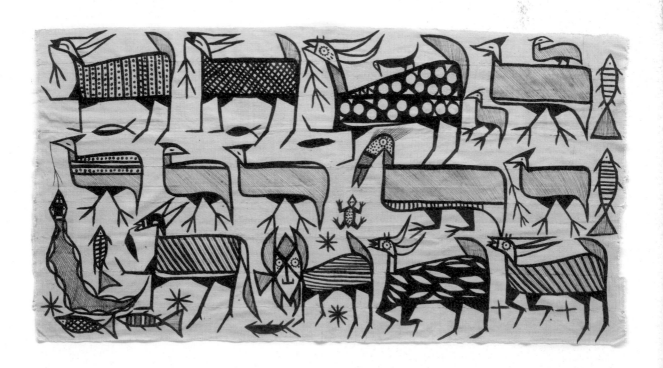

豪薩族的卜卜

　　豪薩族（Hausa）居住於奈及利亞北部至尼日南部，自11世紀便受到伊斯蘭教影響。在當地，地位崇高者會於伊斯蘭教兩大儀式之一的古爾邦節（Eid al-Adha）、婚禮、葬禮、週五禮拜等特殊儀式中，穿上帶有刺繡的寬袖長袍。在許多西非國家，這種長袍都是正式禮服。舊長袍會由父親傳承給兒子，藉此彰顯社會地位。

　　這種名叫「卜卜」（boubou）的長袍，材質主要為藍染布，由織成繃帶寬度的窄布拼接而成。胸部到背部厚實而複雜的刺繡，是用玉米莖製成的筆描繪草稿後，花上數月繡出來的。穿著者胸口的花樣由2至8道刀紋、圓形「王者太陽」、四角形「五口之家」和三角形組合而成，每種圖案都有各自的巫術含意。

　　此袍長度將近3公尺，又有厚實的刺繡，穿起來重量驚人。深藍色與巫術般的圖騰則頗具威嚴。

奈及利亞　豪薩族
124.2 × 287.9

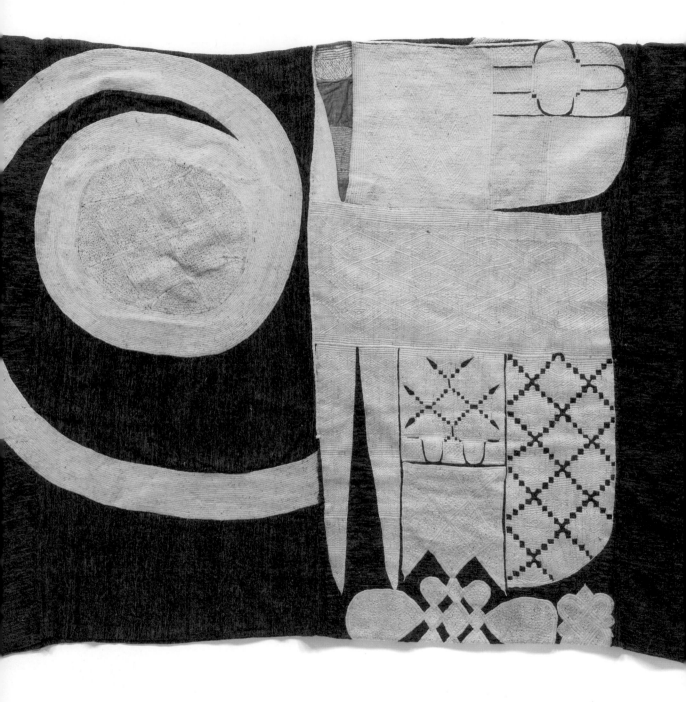

143

巴米雷克族的絞染布

巴米雷克族（Bamileke）住在喀麥隆（Cameroon）西北部的巴門達高原（Bamenda Highlands），他們製作的藍染絞染布「多普」（Ndop），是非洲染織品中最廣為人知的布料。巴門達高原的許多部族都會把多普當作皇室的禮堂裝飾、宮廷服裝，或用於宗教儀式上。

多普的底布製作於北部的加魯阿（Garoua）一帶，當地人會把棉織成粗糙的窄布，縫成完整的布，送往巴米雷克族的村落，再由婦女用強韌的羅非亞椰子纖維細心縫出幾何絞染花紋。縫好的布會送回加魯阿，在豪薩族的染坊染色，染好後再送回巴米雷克族手中，由婦女用剃刀將羅非亞椰子纖維的針腳去除，這麼一來白色的幾何圖案就會在藍色底布上浮現。

巴米雷克族的樣式是由傳統的部落圖騰，融合奈及利亞武卡里（Wukari）地區的多普圖騰而來，幾何圖案較多。這種巴米雷克族的布，在鄰近的民族領袖之間是備受青睞的贈禮之一。

喀麥隆　巴米雷克族
左 355.8 × 96.1
右 330.6 × 94.5

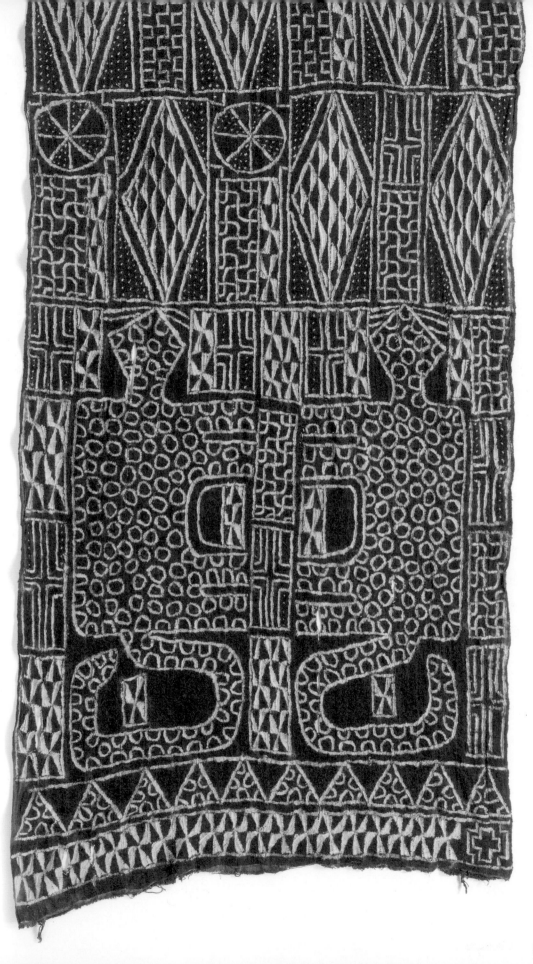

阿迪爾布

　　約魯巴族（Yorùbá）居住在奈及利亞西南部，他們的藍染布稱為「阿迪爾」（adire），意思是「絞染」。當地婦女會將阿迪爾的織布技術傳承給女兒，用阿迪爾縫製女裝；此外，阿迪爾在部分地區也是必備的結婚賀禮。這種布料通常以兩塊襯衫用的棉布拼接而成，縫合後接近正方形，可直接裹在身上。

　　設計絞染圖案及製作藍染都是婦女的工作，染料來自附近野生的豆科灌木「茅莢藤」（Lonchocarpus cyanescens，約魯巴語為「elu」）。一月是茅莢藤發芽的時期，婦女們會把握此時用新生的茅莢藤嫩葉將阿迪爾染藍。

　　除了絞染，她們也製作p.148、149的布料。日本人在藍染時，習慣將米磨成澱粉糊當作防染劑，約魯巴族則是將樹薯做成澱粉糊來防染。兩邊不約而同以日常主食當作防染劑，令人玩味。

　　阿迪爾於1930年代曾一度式微，直到1960年代美國興起嬉皮熱潮，靛藍色絞染布料需求大增，才重新獲得矚目，但後來又因為民族糾紛而二度停產，再加上合成藍染、化學染料、進口彩色印花棉布相繼問世，傳統的阿迪爾工匠及使用天然藍染的染坊便越來越少了。

　　圖片中的阿迪爾皆收藏於1980年代。以下將介紹最具代表性的「阿迪爾·奧尼柯」、「阿迪爾·阿拉貝爾」、「阿迪爾·埃萊科」等三種技法。

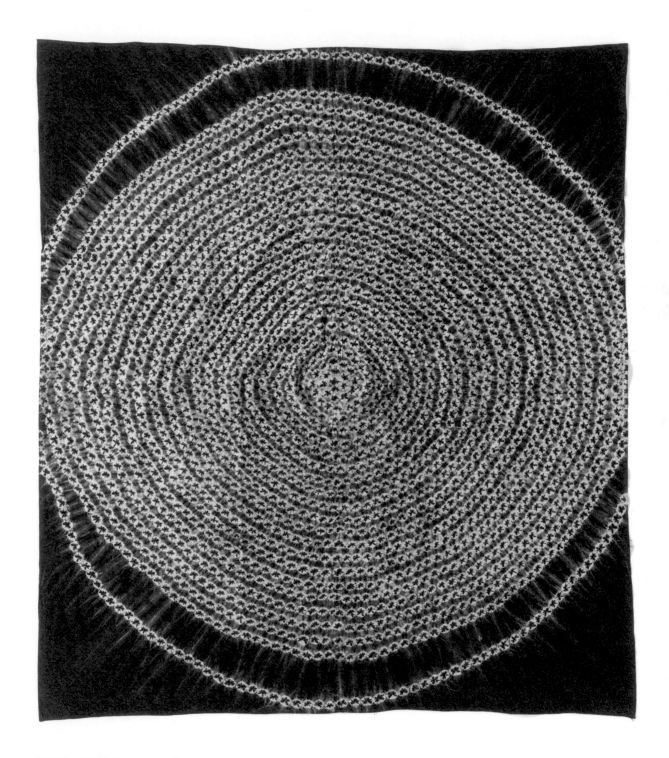

阿迪爾・奧尼柯（adire oniko）

代表性圖騰為漩渦。將米粒、豆子、小石頭用羅非亞椰子纖維（或絲線）綁起來染
色，就會形成顆粒狀的花紋。這種藍染非常深，穿上後連身體都會被染色，具有防
蟲的功效。

奈及利亞　約魯巴族
204.8 × 181.9

阿迪爾・阿拉貝爾（adire alabare）

將布料摺疊以手工或縫紉機縫製並防染，就會形成這種複雜的花紋。此款布料多處
以縫紉機車縫，有些地方還殘留了線頭，上下邊緣則運用了阿迪爾・奧尼柯技法。

奈及利亞　約魯巴族
180.2 × 150.5

阿迪爾・埃萊科（adire eleko）

用模板畫出花樣，或以刷子、鳥羽徒手在布上描繪，再以樹薯澱粉糊防染而成。澱粉糊只塗在布的正面，背面是素色的藍。

奈及利亞　約魯巴族
194.7 × 170.0

塞內加爾的絞染布

　　非洲各地都有絞染的習俗，右圖為塞內加爾的絞染布，染料來自可樂果和蓼藍等植物。可樂果在日本並不常見，它生長於非洲的熱帶雨林，啃咬起來口感十足，是伊斯蘭教唯一認可的癮品，因此自古便是跨撒哈拉貿易的貨物之一。顧名思義，可樂果也是可口可樂的原始成分，不過現在已不使用了。

　　可樂果染出的顏色呈橘棕色，準備這種染料非常耗力，必須將大量可樂果放入巨型的臼裡，以沉重的木杵磨碎，再加入木灰當作媒染劑和固定劑，倒入水一起攪拌。可樂果染液需耗費長時間製作，但保存期限並不長。

　　如右圖，當可樂果結合藍染時，必須先用線把布紮起來，以可樂果染色，再解開一部分用蓼藍挑染。重疊的地方會變黑，與沒染到的地方形成色差和花紋。

　　這塊布是用來製作貫頭衣的，將布料對摺，露出脖子，兩側縫起來便大功告成。當地人會到早市把布料交給裁縫舖，工作完繞去舖子，衣服便縫好了。鄰近的甘比亞（Gambia）、獅子山（Sierra Leone）等國也會製作貫頭衣。

塞內加爾
278.1 × 122.1

以縫紉機製作的防染，花
紋呈直線。

塞內加爾
179.1 × 166.3

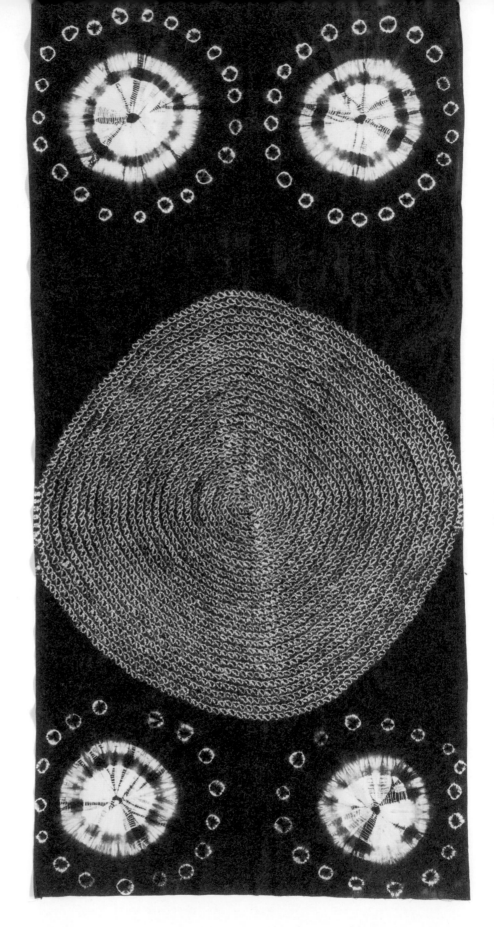

類似奈及利亞的阿迪爾・奧
尼柯，帶有顆粒狀的花紋。

肯亞
301.1 × 84.0

約魯巴族的阿索克

約魯巴族居住在奈及利亞西南部，於15世紀接觸到織布技術，族裡的男男女女不論平日或祭典，都會穿著傳統布料「阿索克」（Ashoke）。阿索克意為「頂級布」，是以當地的棉、國產天然絲、紅色進口絲手工編織而成的。

直到現在，約魯巴族依然以人力負擔大部分的棉花生產工作，紡紗、織布、製作阿索克也都仰賴純手工。

如同其他非洲地區，阿索克使用的窄布由男人用水平織布機製作，或由女子以垂直織布機織成，織布機會傳承給下一代，讓子孫繼續使用。這與約魯巴族的每個家庭除了農業以外，都必須有其他一技之長有關。

有些阿索克的窄布會加上花紋，例如右上圖就在中間開了一個一個小洞。這種技法類似西班牙蕾絲的鏤空，將經線從一個小洞拉到另一個小洞，就會產生蕾絲般的效果。將織好的窄布花色錯開，拼接起來，完整的布便完成了。

右下圖則是在白色窄布上，用黑色緯線織出花紋（長方形上冒出一截箭頭的圖案，象徵著抄寫古蘭經的板子，這種圖騰在當地很受歡迎），再與幾乎全素的黑色窄布拼接起來，形成粗粗的直條紋。仔細一看，會發現右上圖乍看樸素，卻充滿設計，而右下圖的黑底部分也帶有顏色略微不同的細直條紋，作工非常精緻。

近年來，阿索克在國內外都獲得了極高的讚譽，成為約魯巴族代表性的藝術品，促使當地人更有意願將織布技術傳承給下一代。生產阿索克對約魯巴族而言，不僅能帶來榮耀，也能獲得溫飽。

奈及利亞　約魯巴族
上 192.9 × 104.0
下 194.0 × 150.9

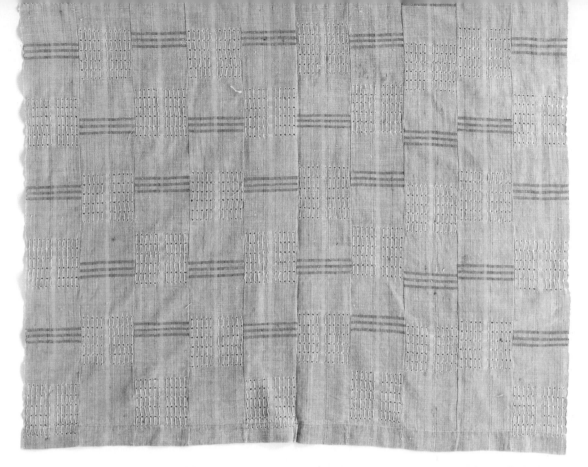

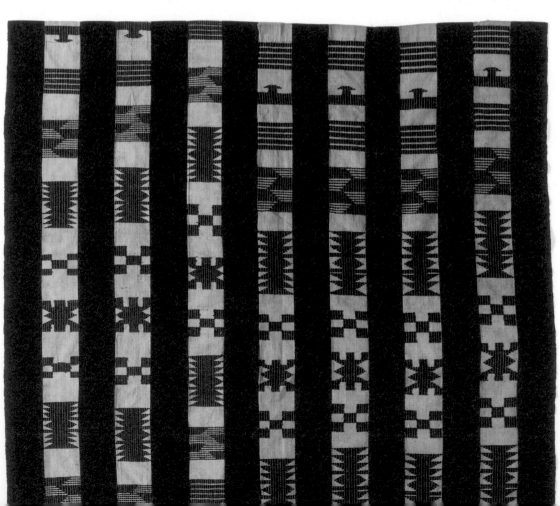

肯特

　　「肯特」（kente）是阿散蒂族的傳統宮廷服飾，當地人在舉行儀式時，會將這種布料裹在身上。肯特的花紋以幾何圖形為主，作法是將16至24塊10～15公分左右的窄布連在一起，縫成一塊大布。在當地，織布是神聖的工作，由男人負責，當織布機的主人去世，織布機便會直接銷毀，不由他人接手。

　　這種服飾為男女成對，男人的穿法是寬鬆地纏在身上，女人則是裹小尺寸的布，並搭配成套的裙子和上衣。

　　許多肯特只有特殊階級或特定場合的某些人士才能穿，例如閃閃發光的黃色絲綢便專屬於王室，因為那令人想到皇親國戚喜愛的金飾、砂金和金塊。每種花樣的肯特都有各自的名字，相傳阿散蒂王在審問作偽證的嫌犯時所穿的肯特，便稱作「騙子布」。

　　肯特最具代表性的材料為絲綢，但迦納當地並未養蠶，因此自古以來都是靠其他方式取得蠶絲。一是透過穿越撒哈拉沙漠的駱駝隊獲取義大利的廢絲，二是拆解歐洲進口的絲織品，取其絲線使用。不過1920年代以後，多數肯特便改用嫘縈編織了。肯特一詞來自「方提語」（Fante），意思是格子造型的「籃子」。此外，肯特是約魯巴族從英國長期殖民統治獨立後發展出來的，布料的配色象徵著他們對國家的愛與驕傲。

迦納　阿散蒂族
289.5×176.9

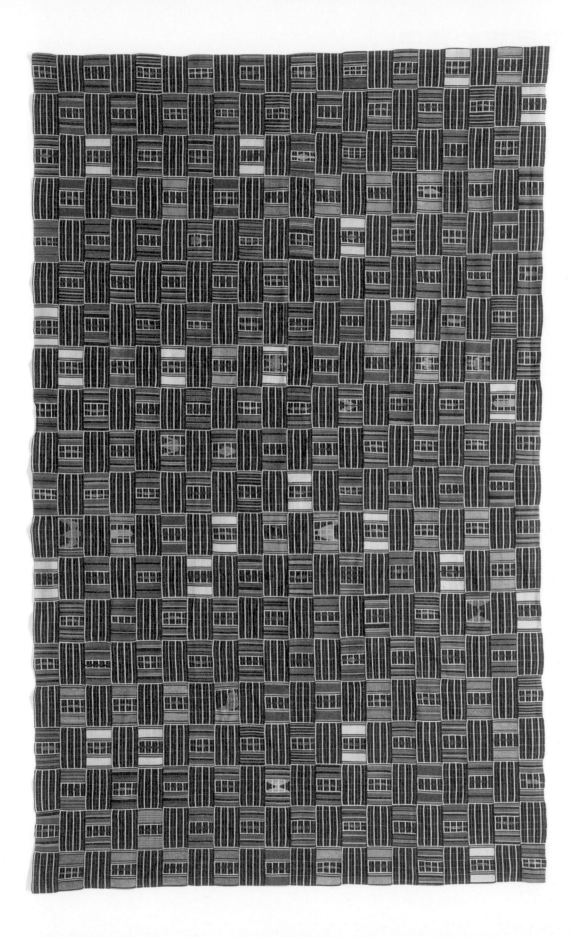

富拉尼族的毯子

在西非，馬利與尼日的尼日河流域是唯一能夠飼育羊隻的地方，那裡氣候適中、溫和涼爽，屬於草原地區，適合牧羊。

當地的游牧民族——富拉尼族（Fulani）的織布工，會編織禦寒用的毛毯「卡薩」（Khasa）。作法是先以水平織布機編織白羊毛，再將4至6塊寬度約15公分的窄布拼接起來，每一塊窄布上都有橫線織成的北非風格花紋。當地人會幫卡薩的花紋命名，例如迷你正方形和三角形的組合稱為「卡薩之母」，象徵著多產，上下邊界的條紋則代表水與豐饒，中央的圖案意味著富拉尼族走出來的路。這些圖案皆融合了西北非的伊斯蘭教思想，樣式則隨著窄布的拼接而左右延伸，形成帶狀。

富拉尼族的織布工會輪流造訪游牧民族圖阿雷格族的野營地，替他們編織大型毛毯「亞齊拉柯卡」（arkilla kerka）和「亞齊拉穆加」（arkilla munga）當作帳篷的簾子、床罩。在圖阿雷格族的帳篷裡，這些毯子不僅能用來遮蔽夜晚的寒氣，還能抵擋蚊蟲。

毯子所使用的羊毛由富拉尼族的牧羊人剃下，交給婦女紡紗，再由擔任織布工的富拉尼族下層種性「馬布貝」（maboube）編織。舉凡富人、聖人「馬拉布」（marabout）、游牧民族圖阿雷格族、摩爾人（Moor）都會採購亞齊拉。

卡薩

每條窄布上都織著花紋，一字排開。

馬利　富拉尼族
254.9 × 135.3

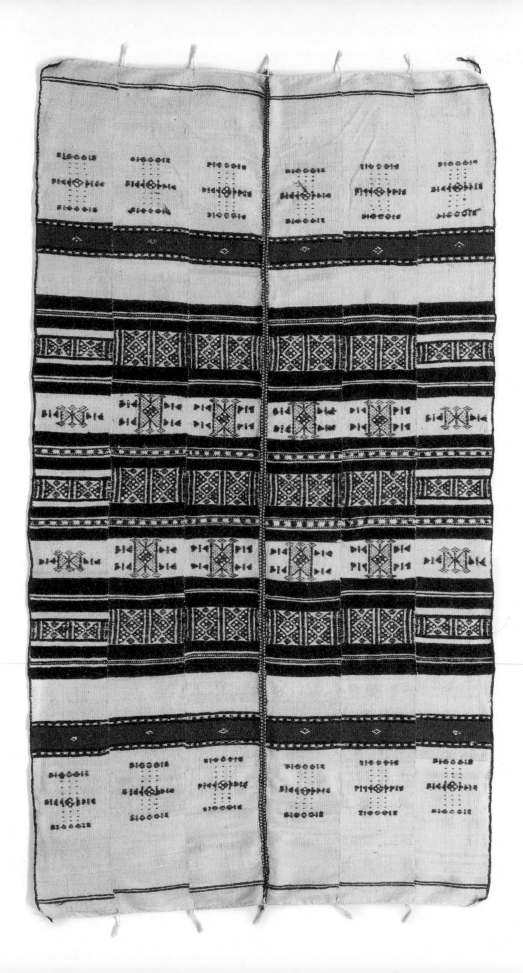

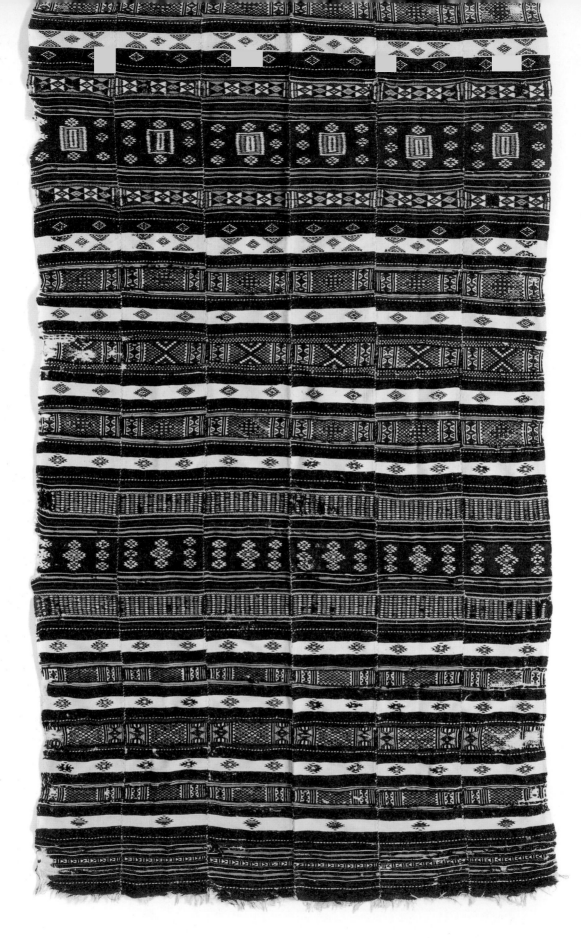

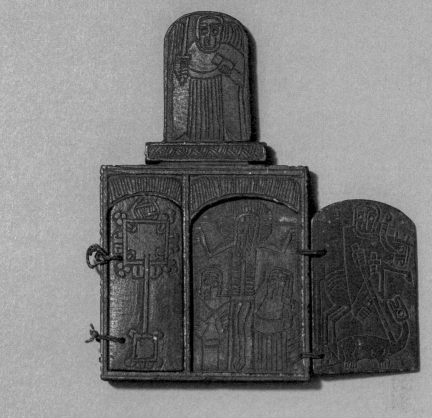

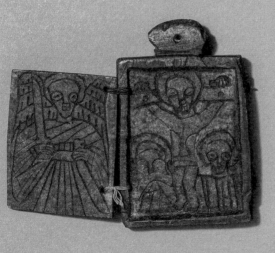

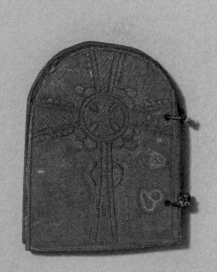

衣索比亞
由上而下順時針方向
9.6 × 17.0 × 1.7
7.1 × 9.2 × 1.1
5.5 × 6.9 × 1.2
6.1 × 9.4 × 1.4

家家戶戶常見的「契約
石板」。製作石雕非
常耗力,唯有信仰虔誠
者才得以完成,可見基
督教已深入阿姆哈拉族
(Amhara)的核心。

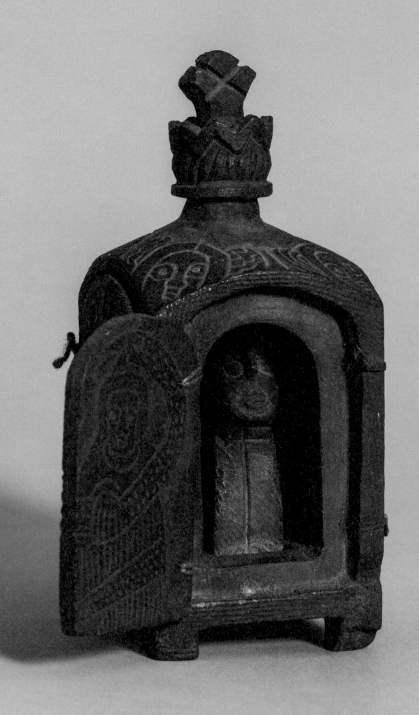

立體聖像畫，類似佛教的舍利塔。頂端刻著十字架，每一面都有
門，門後刻著守護天使。裡面有一座男子半身像，這應該是國王或
耶穌基督以外的聖人。整座立體聖像畫布滿雕刻，製作起來極為耗
時費力。

衣索比亞
左 5.3 × 12.5 × 5.5
右 17.3 × 25.7 × 3.5

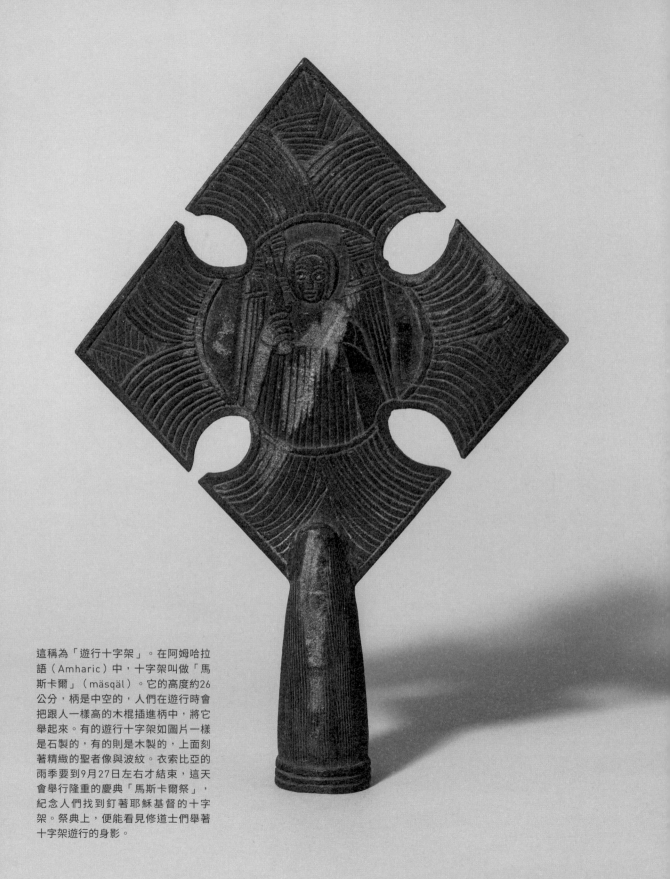

這稱為「遊行十字架」。在阿姆哈拉語（Amharic）中，十字架叫做「馬斯卡爾」（mäsqäl）。它的高度約26公分，柄是中空的，人們在遊行時會把跟人一樣高的木棍插進柄中，將它舉起來。有的遊行十字架如圖片一樣是石製的，有的則是木製的，上面刻著精緻的聖者像與波紋。衣索比亞的雨季要到9月27日左右才結束，這天會舉行隆重的慶典「馬斯卡爾祭」，紀念人們找到釘著耶穌基督的十字架。祭典上，便能看見修道士們舉著十字架遊行的身影。

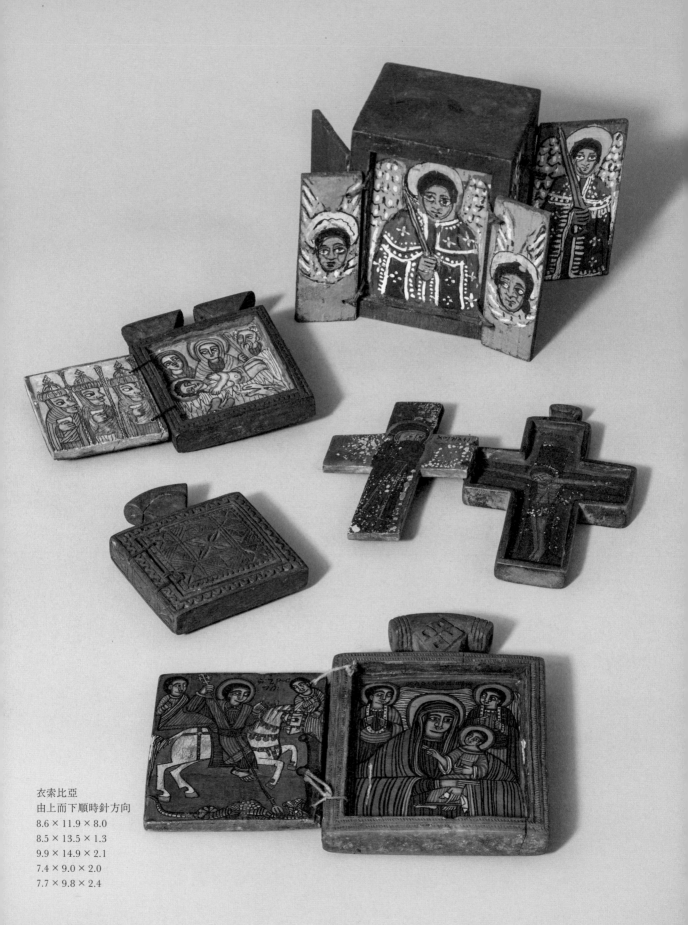

衣索比亞
由上而下順時針方向
8.6 × 11.9 × 8.0
8.5 × 13.5 × 1.3
9.9 × 14.9 × 2.1
7.4 × 9.0 × 2.0
7.7 × 9.8 × 2.4

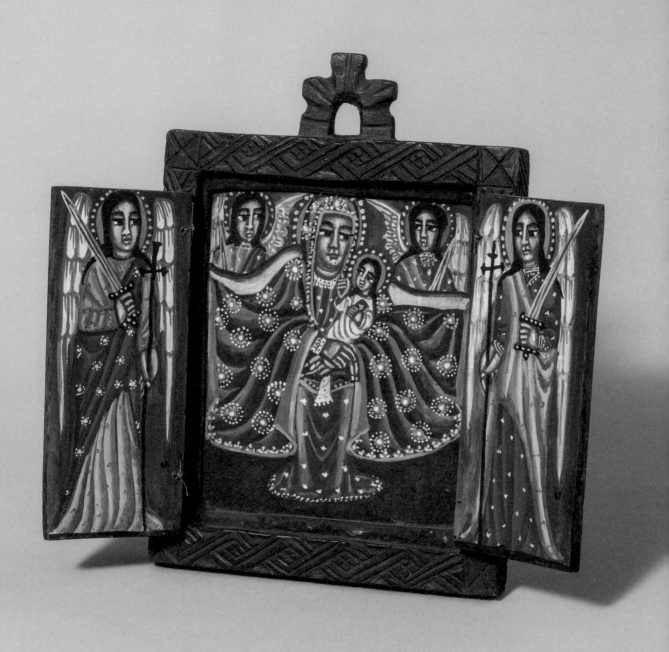

與石製的相比，木製的彩
色立體聖像畫年代較新。

衣索比亞
19.1 × 27.3 × 2.8

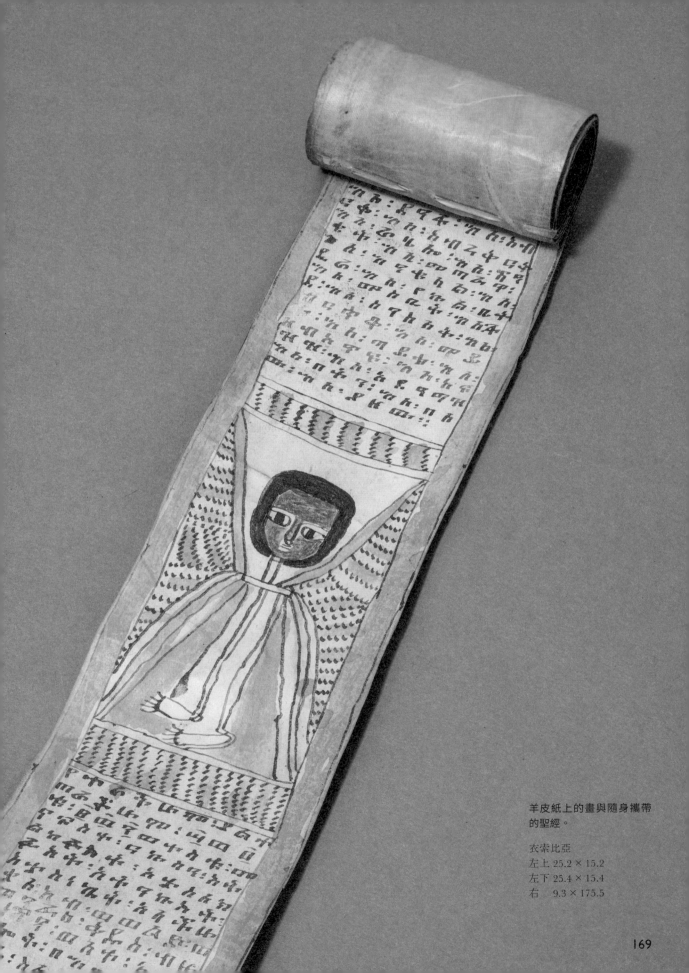

羊皮紙上的畫與隨身攜帶的聖經。

衣索比亞
左上 25.2 × 15.2
左下 25.4 × 15.4
右　9.3 × 175.5

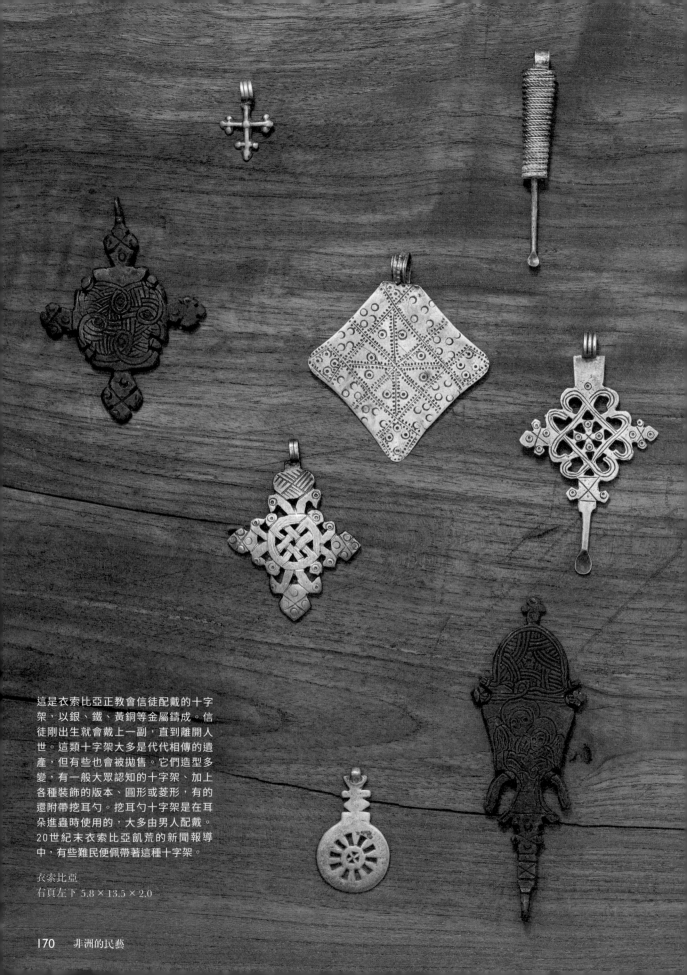

這是衣索比亞正教會信徒配戴的十字架，以銀、鐵、黃銅等金屬鑄成。信徒剛出生就會戴上一副，直到離開人世。這類十字架大多是代代相傳的遺產，但有些也會被拋售。它們造型多變，有一般大眾認知的十字架、加上各種裝飾的版本、圓形或菱形，有的還附帶挖耳勺。挖耳勺十字架是在耳朵進蟲時使用的，大多由男人配戴。20世紀末衣索比亞飢荒的新聞報導中，有些難民便佩帶著這種十字架。

衣索比亞
右頁左下 5.8 × 13.5 × 2.0

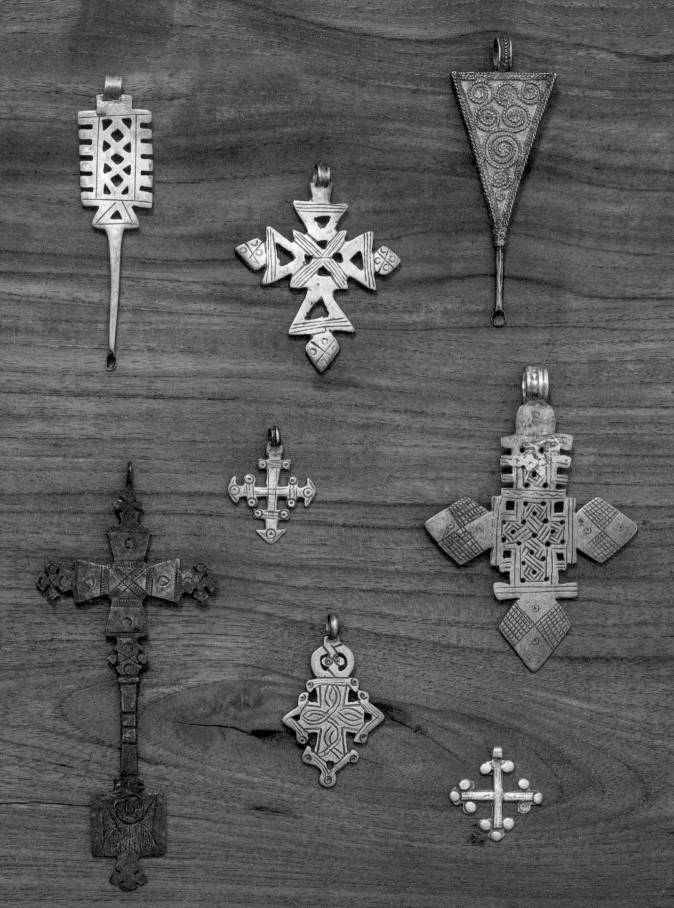

芹澤銈介的收藏品

白鳥誠一郎

芹澤銈介（1895～1984）曾參與柳宗悅提倡的民藝運動，是著名的民藝運動大將。他不僅僅是型染的染色家，也是優秀的設計師，更是遠近馳名的收藏家。

芹澤的作品與收藏品不但數量繁多、品質也很好。1982年（昭和56年）6月，也就是距今約40年前，靜岡政府創立了靜岡市立芹澤銈介美術館，館藏以芹澤本人捐贈的作品及收藏品為主。第一次的展覽，便是在芹澤的親自指揮下舉行，前半展出他的作品，後半展出他的收藏。美術館創立第三年，芹澤撒手人寰，享壽88歲，之後的展覽內容便由芹澤的弟子繼承並發展，確立了芹澤美術館的常設展同時展出作品與收藏品的形式。如果硬要分個高下，還是作品區更受歡迎些，許多參觀民眾都曾表示「希望多展出一些作品，而不是收藏品」，不過另一方面，也有民眾斬釘截鐵地說「喜歡芹澤的收藏品，對他的作品沒什麼感覺」。「作品」與「收藏」的界線，竟比想像中的還要壁壘分明，但無論那一邊都是「芹澤銈介」，是芹澤親手將兩者融合，創造了這個浩瀚美麗的世界。芹澤銈介美術館這種極端而獨特的美學，相信有朝一日終將為民眾所接納。

接著，就讓我們來看看芹澤銈介的收藏品吧！晚年時，芹澤曾說自己的收集癖「來自遺傳」，芹澤73歲所寫的「年譜」中，也有提到「爺爺、父親同樣熱愛遊歷、嗜書如命，家裡總有許多書畫收藏家來訪」。芹澤的爺爺大石清五郎是靜岡市葵區本通的和服布料商，父親角次郎也熱衷於收集書畫古董。流著兩人血脈的銈介，最早的收藏品便是傳統文具「矢立」，與繫在和服上的「根付」。銈介於21歲結婚，入贅到靜岡市葵區安西的芹澤家，改姓芹澤，那時，他在經營當舖的芹澤家倉庫中，發現了矢立與根付，一見傾心。矢立是一種攜帶式的筆記工具，根付則是將小盒子印籠懸掛在腰上的吊飾，兩者都是町人的時髦玩意兒，不少都做得相當精緻、充滿巧思。20歲出頭的芹澤，不僅將矢立擦得亮晶晶，還妥善收藏在專用的抽屜裡。換言之，芹澤生來就是一個有收集癖的人，天生就喜歡精緻的工藝品。

芹澤的觸角不久便轉移到百姓向神佛祈禱的「小繪馬」上。他的收藏熱情一發不可收拾，為了搜羅小繪馬，甚至以「會馬行腳」的名義，到各地旅行。他收藏的小繪馬多達數百塊，每一塊都用「鋪了和紙、如畫框的檔案盒」精心收藏，堆在走廊上。芹澤的至交山內金三郎（神斧）曾寫道：「當我看到芹澤收藏的小繪馬，不禁對他的精心整理佩服得五體投地」，可見芹澤對收藏品的管理之用心，他甚至還為小繪馬寫了三篇論文。在《欣賞繪馬》（絵馬を見る）這篇約4600字的論文中，芹澤如數家珍地記錄了繪馬的歷史、種類、地域性，以及各地小繪馬的特色和代表的意義。他的收藏絕非半吊子，而是經過妥善的整理與保管，不僅如此，他還熱衷於研究，堪稱收藏中的收藏家。

芹澤銈介 Keisuke Serizawa

1895年出生於靜岡市。自東京高等工業學校（現東京工業大學）畢業後，遇見了一生的導師柳宗悅及沖繩代表性的染物「紅型」，從此走上以型染為主的染色之路。1956年獲頒日本人間國寶殊榮，1967年獲靜岡市榮譽市民，1976年在巴黎舉辦大型個展而揚名海外，同年獲頒文化功勞者，1981年靜岡市立芹澤銈介美術館開館，1984年4月逝世，享壽88歲。

　　礙於經濟考量，他的其他收藏品稱不上多，不過在30幾歲時，倒也囊括了染織、陶瓷器、木工與家具。1934年（昭和9年），芹澤一家搬到了東京的蒲田，1945年（昭和20年）遭逢戰亂，在這之前創作的作品與收藏品大半都亡佚了，多達數百件的小繪馬收藏也付之一炬。而芹澤身為小繪馬收藏家、學者的一面，也隨著這些收藏品一道消失了。倘若小繪馬得以保存下來，芹澤銈介的收藏家定位，或許會與戰後大不相同，至少收藏的核心肯定會是小繪馬。戰亂過後，他花了10年振作起來，起初他寄住在友人家中，1951年（昭和26年）才返回蒲田，之後於1956年（昭和31年）在自家設立了工作坊。昭和40年代以後，他再度投入收藏，此後平均每天都會多一件收藏品。他的觸角已從原本的小繪馬，延伸到墨西哥的雷塔勃洛、俄國的聖像畫，開始放眼國外的作品。直到1984年（昭和59年）88歲去世為止，戰後的他至少網羅了6000件以上、包含古今中外的工藝品，其中的4500件，捐贈給1981年（昭和56年）創立的靜岡市立芹澤銈介美術館。剛開始他還說：「家裡變寬敞了，變通風了」，但身旁少了收藏品簇擁的他，最終還是耐不住寂寞，僅僅3年便網羅了1000件以上的工藝品，這些工藝品大多收藏在1989年（平成元年）創立的東北福祉大學芹澤銈介美術工藝館中。

　　稍微接觸芹澤銈介的收藏內容，會發現芹澤銈介美術館所藏的4600件珍品涵蓋了所有工藝領域。其中，染織、繪畫、書籍等平面作品，與陶器、木工、玩具等立體工藝幾乎各占一半。在產地方面，日本與國外也剛好各占一半，那些國外工藝品不僅來自全球各地，比例更是恰到好處，令人驚嘆。可見芹澤在網羅工藝品時，除了依據自身喜好嚴格把關以外，還建立了一套完整的工藝收藏體系。

　　唯有對每一樣工藝品精挑細選，並且綜觀整體架構悉心過濾，才能收藏到真正具有價值的工藝品，或許這便是芹澤所秉持的初衷。芹澤那豐沛的感性，同樣以嚴謹的架構出現在他的作品之中，由此看來，他的收藏品與作品其實是大同小異的。

白鳥誠一郎 Seiichirou Shiratori

1968年出生於靜岡市。東北大學文學部畢業後，於1993年在靜岡市立芹澤銈介美術館擔任學藝員，2020年起接任館長。曾多次擔任策劃及執筆，如芹澤銈介美術館創作圖錄『芹沢銈介 その生涯と作品』（2008）、『芹沢銈介作品をめぐる30の物語』（2011）、『柳宗悦と芹沢銈介』（2015）、平凡社『別冊太陽 染色の挑戰 芹沢銈介』（2011）、『芹沢銈介 文樣図譜』（2014）、靜岡新聞社『芹沢銈介の靜岡時代』（2016）。

泥釉缽　英國　18世紀　27.7×30.7×10.3

p.174-177「靜岡市立芹澤銈介美術館」館藏

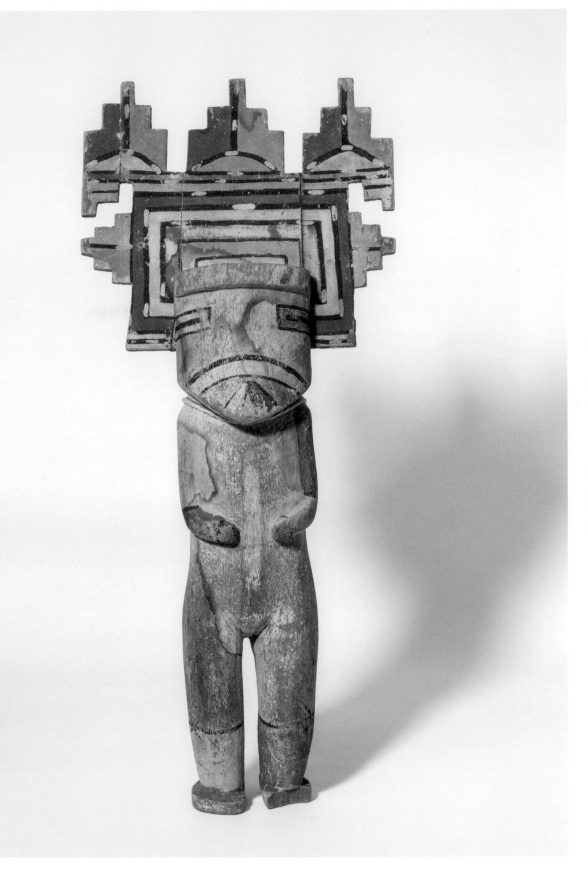

卡奇納娃娃 美國 20世紀 21.0×50.0×8.5

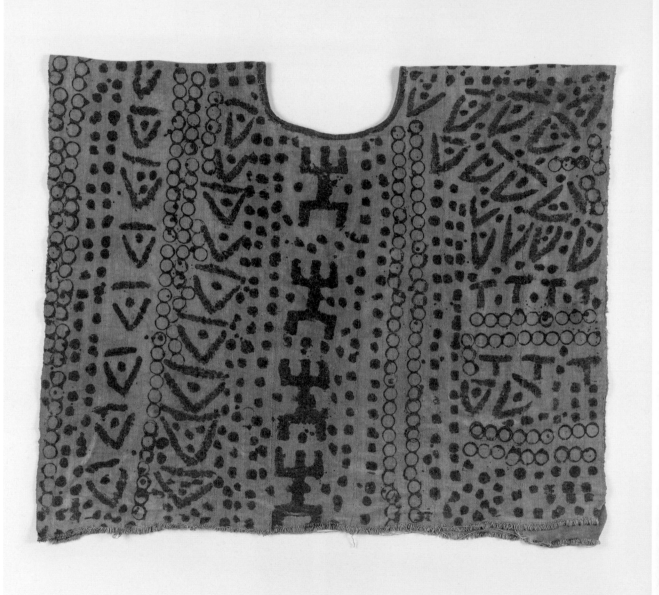

上衣 蘇丹　70.0×84.0

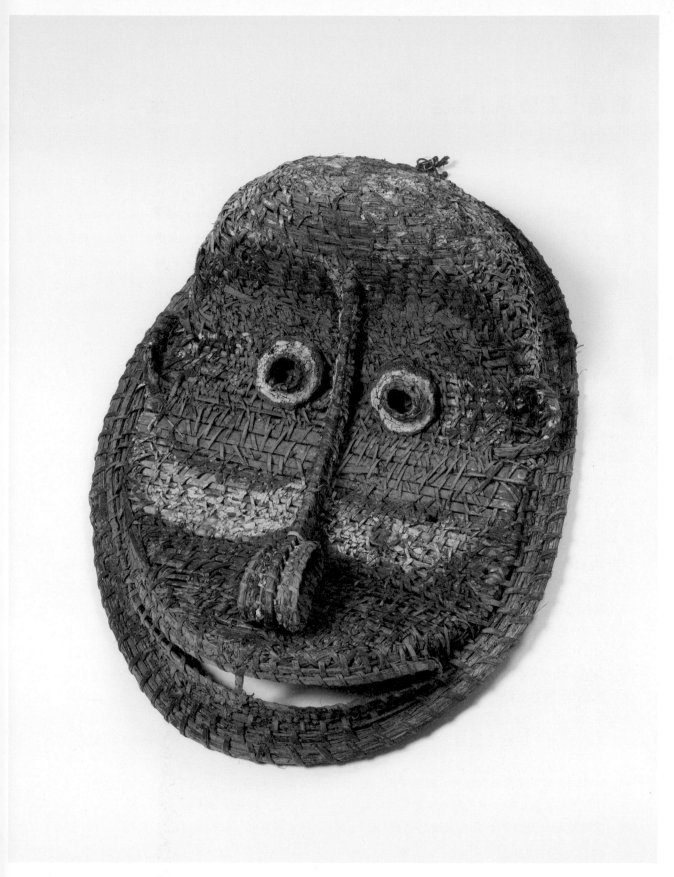

藤編面具 巴布亞紐幾內亞　48.0×72.0×22.4

透過「工藝品」對話

小川能里枝

「這一塊你們原本買多少啊？」老師拿起一條印度的草木染大薄毯問道。「要染得那麼漂亮、售價又便宜，恐怕連我們都做不到，你們這樣真的有利潤嗎？」

芹澤銈介老師在蒲田設立的工作坊有許多師傅，我特地挑了幾塊布想要送給他們，這段對話便發生在我將禮物和老師看中的布料送去的時候。在我們的心目中，老師是個非常和藹可親的人，但是每當他一看見「工藝品」，目光就會變得銳利而深邃，他那精準的眼力，好幾次都令我佩服得五體投地。

1970～80年代的橫濱街頭，仍然保有濃厚的異國風情。老師曾在拜訪我們之後，說要去元町商店街散步再回府。老師非常享受橫濱街景，當時的橫濱與其他城鎮不同，商店展示獨樹一格，老師不是說：「我去參觀一下肉舖」，就是回頭欣賞行人們的穿搭，讚譽有加一番。老師和夫人一起來訪時，曾盯著店裡的沙發底下瞧，只聽他念念有詞：「想不到這裡藏了個寶物」，隨即撈出一樣東西交給夫人，那是用雲母板製成的伊朗鏡子，作工粗糙但畫有圖案。夫人說：「這可以當玻璃畫的材料」，兩人都高興極了。見到這幕的我不禁讚嘆，好一對神仙眷侶。

老師來訪之後，通常會與我們一同用晚餐。老師是靜岡人，喜歡吃壽司，對鮪魚肚更是情有獨衷，老師曾開朗地說：「我可以吃30貫到40貫

喔，下次我們來比誰吃得多！」那段時光令人好懷念。每次我們去送貨，老師都會特地改變客廳的擺飾，換上與此批貨物相關的工藝品來迎接我們，老師的此番用心，無非是要我們多欣賞、多體會後再打道回府。不過，要領略那些擺飾所蘊藏的含意，還真不是一件容易的事。

某次我們到老師家，發現房間裡擺了好幾個空瓶，沒有任何一樣與我們送去的東西有關，詢問之下，才知道每年這個時節都會有人送茶花來，算一算那人也差不多該來了，為了能立刻將茶花插起來，老師才準備了這麼多空瓶。我聽了之後，再次深深體會到老師是多麼尊重每位訪客。

1976年，老師在巴黎大皇宮舉辦個展前，下了一道指令，讓我們忙昏了頭。「為了入境隨俗，我想穿上好的『homespun』上衣出席，我猜橫濱中華街的老人家應該會有這種衣服，能不能請你們幫我找一件來？就算皺巴巴的也無妨。」聽完老師的委託，我問遍了認識的老人家，最後還找到香港去，卻依然落空，只好回覆老師沒找到。後來正式出席時，老師說：「我穿了日本傳統的紋付羽織袴。」

巴黎大皇宮參展期間，從展覽會場回飯店的途中，老師突然請司機停車，因為他發現了一間根本沒人注意到的二手店，心想或許能挖到寶。「老師目光敏銳，總會有這類奇遇。」同行的弟子四本貴資先生日後曾與我分享這件趣事。「只

要心中時常惦記想要什麼，『它』就會發送電波過來。好東西是會主動吸引人的，時常掛念，永不放棄，就是關鍵。」老師的這番話，確實很有說服力。

老師還與我分享過，他在巴黎大皇宮辦展時，為了搭配場地設計展覽，製作了會場的模型，花了許多時間安排工藝品要擺在哪裡，以及該如何呈現。靜岡市立芹澤銈介美術館開幕時的展覽同樣精采絕倫，令所有人驚豔不已，老師的作品與收藏品，每一樣展現了他的思維，想必他的腦海一定隨時都在構思該擺在哪裡，才能讓各個工藝品看起來最完美。

老師已經離開37年了，但我們從來不覺得經歷了這麼漫長的歲月。走一趟芹澤銈介美術館，會發現老師依舊神采奕奕地活在每一樣作品中，在這個寶貴空間裡，老師的氣息無處不在，彷彿他仍在對我們說：「多欣賞再回去。」老師教導、示範了許多道理，與老師呼吸一樣的空氣，經歷相同的時光，至今依然是我們心中莫大的寶藏，令人不勝感激。透過「工藝品」，將老師所說的話以及體會到的喜悅，多少傳達給大眾，是我們必須為老師盡的一點心意。但願老師能再多教一點，讓我們跟在他身旁多學一些。

2018年2月拜訪靜岡市立芹澤銈介美術館時，我們再次見到了芹澤銈介老師收藏的巴布亞紐幾內亞面具。

亞洲的民藝

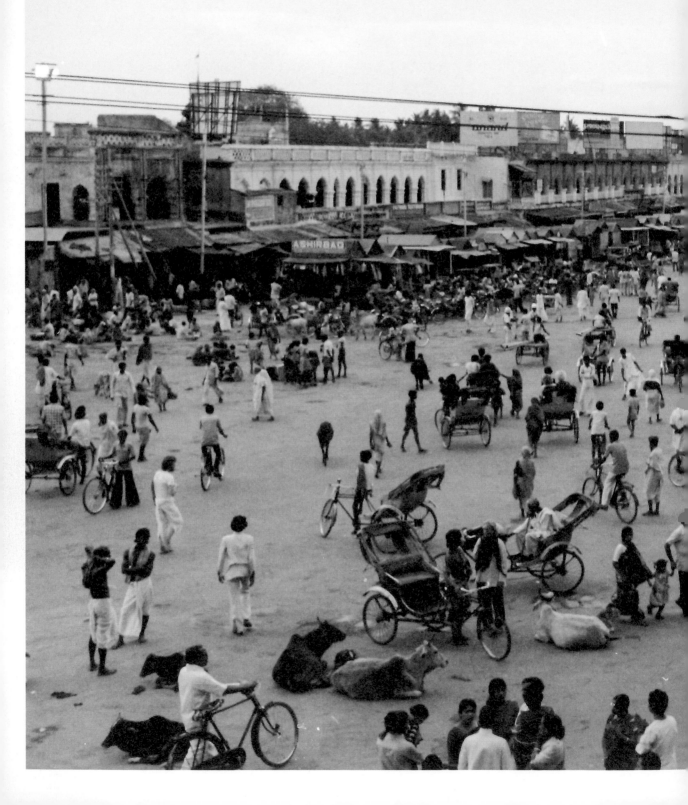

拉賈斯坦的陶鍋

拉賈斯坦邦（Rajasthan）西部的沙漠地區位處邊界，與印度河流域文明欣欣向榮的巴基斯坦信德省（Sindh）比鄰，當地人過著簡樸的生活，住在彷彿以泥土砌成的泥牆屋裡，用著如右圖般的陶器。這種陶器遍布全印度，造型多變，不僅有鍋碗、製作優格的盤子，也有水甕，陶器質地雖然脆弱，但多用幾次就會變堅固。印度的市集和街上到處都會賣這種陶器，以因應百姓的日常所需。

我曾見過一群老人用溼布把陶壺裹起來，在樹蔭下賣水。因為在陶器裡裝水時，水會基於陶土的特性而滲出表面，等吸收汽化熱並蒸發後，陶器內的水就會變得冰冰涼涼的。煮飯的灶同樣是陶土做的，在沒有天然氣和電力的地區，人們會將牛糞曬乾做成燃料「牛糞餅」（kande），以便焚火、烹調。

數千年來，當地居民的生活始終沒什麼改變，直到近年來才有了天翻地覆的變化。

印度・拉賈斯坦邦
23.6 × 15.3

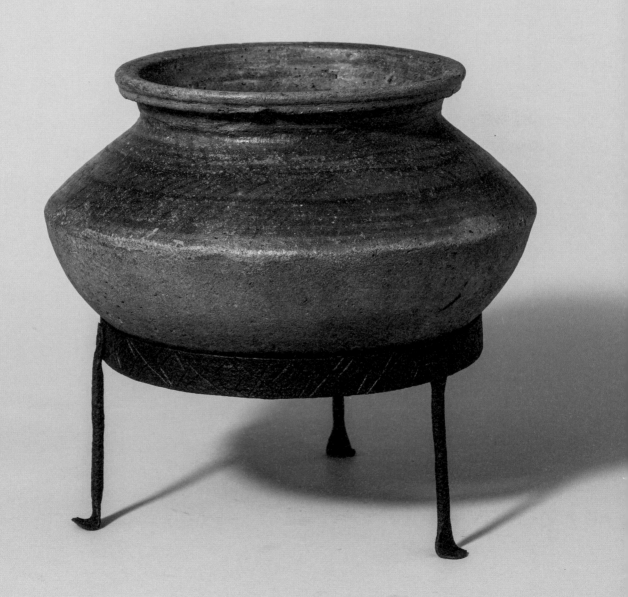

伊朗的陶器與磁磚

　　在我們剛從事這份工作時，收藏了許多口吹玻璃、陶器、磁磚、布料、版木，其中一些來自伊朗，到貨時我們都興奮得不得了。

　　伊朗中部的古都伊斯法罕（Isfahan），是波斯2500年歷史中最為昌盛的薩非王朝（Safavid dynasty）首都，圖中的碗盤正是出自薩非王朝，這種獨特的色彩稱為波斯藍或青釉，使用此釉藥的陶器於12世紀左右問世。圖中的碗盤產自1970年代，但釉藥的色澤卻與古代差不多，可見當時的材料和燒法與數百年前相去不遠。有些款式會在碗中央打洞，當作撒粉器，既實用又有趣。

　　p.186的磁磚同樣是於1970年代獲得的新品。它的釉藥雖然帶有許多雜質、表面混濁，卻頗具風韻。有的款式會在頂端或底端打洞，當作蜂巢的出入口。

　　伊朗寄來的包裹填充了大量木屑作為緩衝，經過數個月抵達日本後，木屑吸收了濕氣，成分滲入釉藥裡，使陶器變得像古董一樣。如今釉藥品質提昇，也不再用木屑填充，總算可以買到「乾淨」的作品了。

伊朗
上 22.7 × 10.8
下 17.8 × 3.9

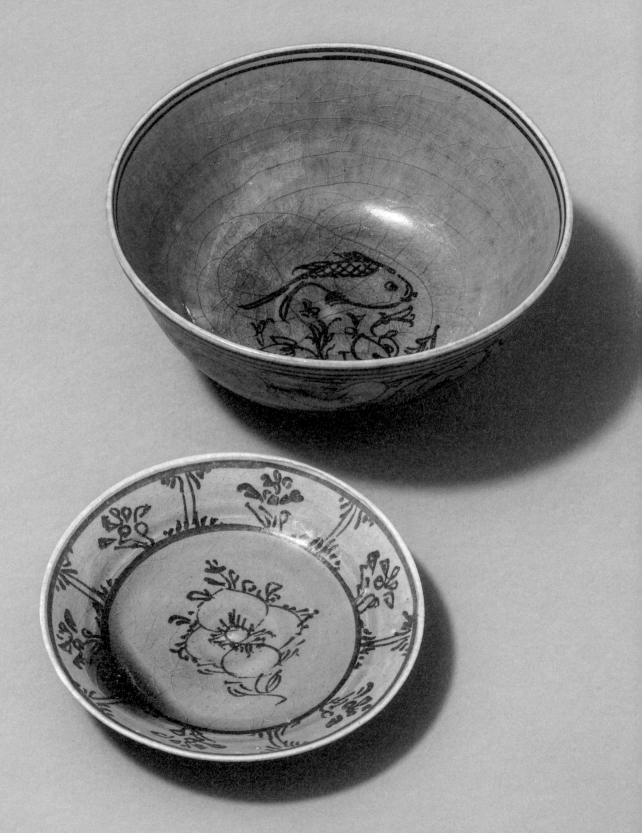

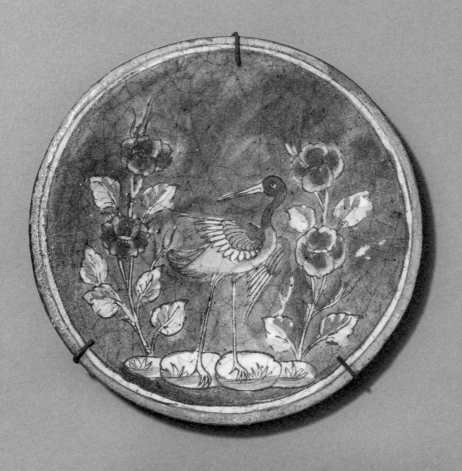

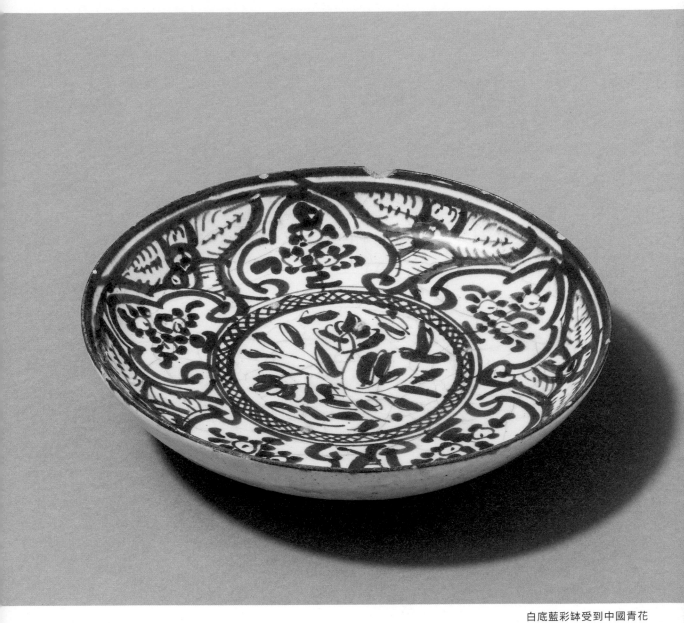

白底藍彩缽受到中國青花
瓷影響，於9世紀問世。圖
中的缽為19～20世紀初的
作品。

伊朗
左上 29.0 × 1.8
左下 24.2 × 24.6 × 1.8
右　　23.2 × 5.6

花磚

花磚是一種平板狀的磚塊，透過在表面上色、刻線、浮雕來呈現圖案及花紋。花磚大多是方形，貼於寺院的牆壁、地板，或者是陵墓的牆面。它最早源於中國的秦漢時代，較具代表性的有1937年於韓國扶餘窺岩面外里廢寺遺跡出土的百濟時代花磚。

右圖的花磚來自李朝中期（16世紀）。這是為了裝飾建築物而生產的，應該曾用於寺院，上面雕刻的「蓮池水禽」是中國的吉祥圖案，由象徵夫妻情深的鴛鴦與蓮花組合而成。在中文，「蓮」與「連」同音，代表好事連連。

其實這塊花磚是成對的，還有一個一模一樣，但如何配置已經無人知曉，或許這兩隻鴛鴦曾恩愛地並肩，見證到寺院參訪的善男信女們吧！

韓國
28.7 × 31.9 × 5.6

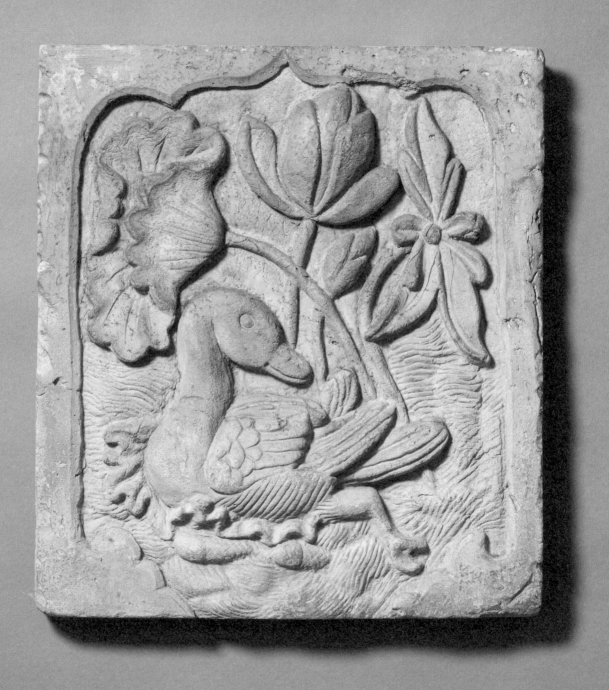

飴釉倒角壺

　　這是朝鮮時代後期量產的日用品，用於盛裝蜂蜜、鹽巴或液體調味料，是百姓生活中不可或缺的廚房工具，在韓國又稱為蜂蜜壺。

韓國
14.8 × 15.2

　　此壺的產地為京畿道的開城、竹山，當地有許多優質燒窯。韓國全羅南道潭陽郡龍淵里的燒窯舊址也有出土同樣的壺。

　　製作方法是在陶身塗抹一層厚厚的瓷土，以轉盤捏製，再用刮板做出倒角，以鐵釉上色。不論壺身造型或倒角皆頗具特色，倒角據說是為了在搬運時方便套繩而設計。壺身大多為6面至13面，右圖的壺則是12面。

　　此外，鐵釉的色澤會依據鐵質含量與燒製程度，產生麥芽糖色至黑色等各種變化。飴釉的材料稱為石間硃，這是一種朝鮮半島特產的鐵砂，富含氧化鐵，使用這種鐵釉的瓷器別稱石間硃沙器。

　　飴釉倒角壺雖然是大量生產的日用品，變化卻很豐富，每個都別有一番風味。

鹽辛壺

這稱為甕器，我們在韓國蒐集了很多用紅土製成的泡菜甕。自古以來，韓國家庭便會用各種壺醃漬泡菜、味噌、醬油等食品。

鹽辛（젓갈）也是其中一項。韓國鹽辛的種類和日本鹽辛不同，分為配飯的小菜，以及醃製泡菜、烹飪時必備的佐料。前者的材料有魷魚、章魚、螃蟹、牡蠣、鱈魚內臟、蛤蜊等，後者則是蝦仁、鯷魚、黃花魚、白帶魚，熟成期較長。正所謂「吃鹽辛可以嘗出每一家的口味」，直到20世紀，韓國家家戶戶都會醃漬鹽辛，不過到了1980年代以後，都市人傾向購買市售品，使用這些陶器的家庭也減少了。

鹽辛壺又稱為「會呼吸的器皿」，表面有細小的氣孔，透氣性佳，能促進食材發酵，最適合存放發酵食品。此外，陶壺的水分滲到表面蒸發後會吸收汽化熱，使壺中溫度降低，因此鹽辛壺都是陶壺。

右圖的壺像上了自然釉一樣粗獷，用這些壺醃漬的鹽辛那該有多美味啊！

韓國
由左至右
22.7 × 25.9
20.7 × 26.9
28.7 × 47.3

在甕器工作坊打造大型泡菜壺的工匠。

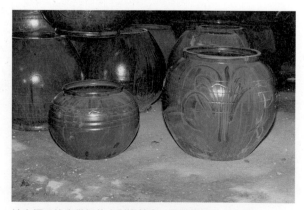
地上擺了許多做好的小型泡菜壺。兩張皆攝於1998年。

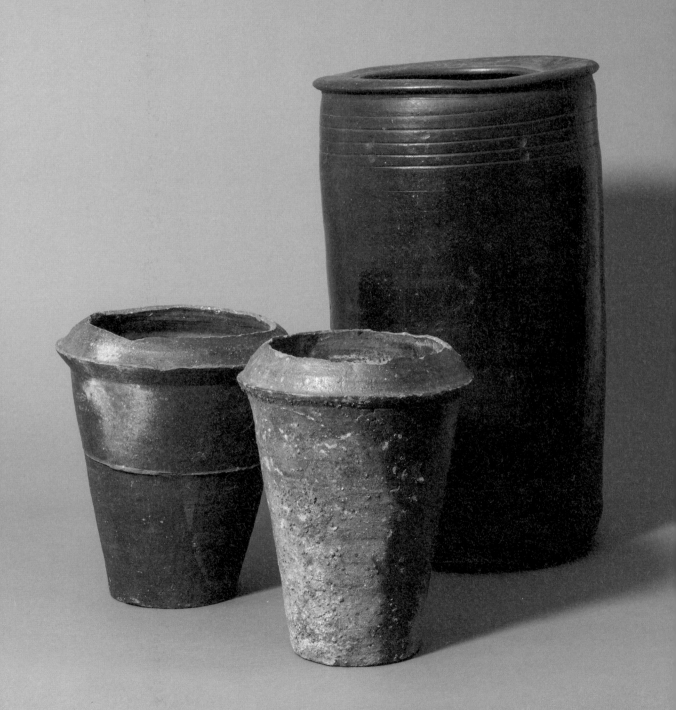

拉賈斯坦的陶板

這是在印度拉賈斯坦邦莫雷拉村（Molela）生產的達摩國王（Dharmaraja）像。這種陶製的人偶和陶板通稱為「赤陶」，意思是「燒過的土」，印度河流域文明的遺跡便出土過赤陶。它們大多出自燒製陶壺、水甕等傳統陶器的工匠之手，有些是為了祭祀而生產。工匠們會到附近的農田挖土，以陶輪、棍子或手捏塑形，燒製地點不是在固定的窯，而是在爐口和半面牆搭成的簡便窯，有時也會堆放在野外一塊燒。這種陶板除了神像，也有大象、牛隻、馬匹等動物造型，以及人偶、樂隊等主題。這原本是為了宗教目的而做，因此在村中祠堂有時也會見到它們的蹤影，現在則因為造型越來越有趣，漸漸變成了室內擺飾。陶器大多脆弱，還記得我們剛開始收購時，印度國內的馬路仍崎嶇難行，在印度境內移動便有不少赤陶毀損，令我們叫苦連天。

印度‧拉賈斯坦邦
27.2 × 33.9 × 6.9

拉賈斯坦的工作坊會生產各種大大小小的陶板。

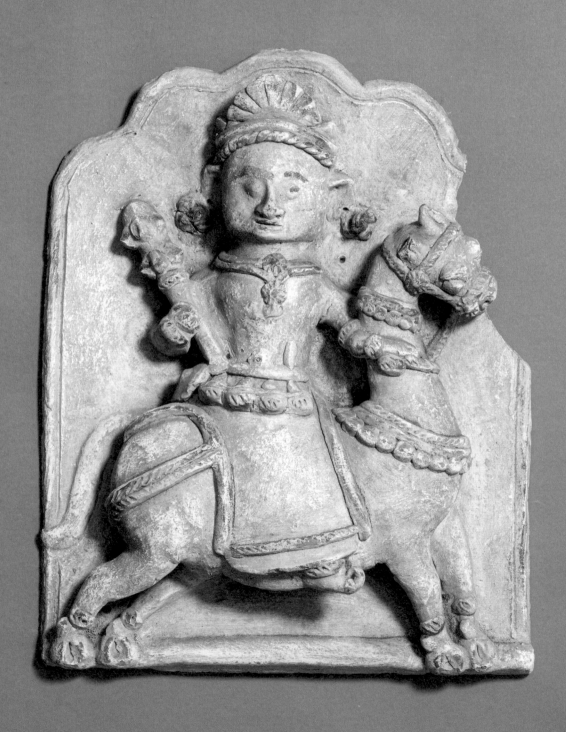

班清彩陶

　　班清是泰國東北部森林的一座小村落，當地自古出土彩陶，不過直到1960年代以後，陶器受到學者矚目，泰國藝術局才自1967年4月起舉行了挖掘工程。

　　1972年3月20日，拜當時的國王蒲美蓬（Bhumibol Adulyadej）與王妃詩麗吉（Sirikit）在班清實施挖掘調查之賜，1975年藝術局創立了班清國立博物館以保存國家文化遺產，1981年起博物館開放參觀。

　　班清的陶器依時代先後，大致可分為黑陶期、有刻彩陶期，以及彩陶期。黑陶的陶土大多混雜了稻穀的穎殼，可見當時已有稻作。同一時間，當地又挖出了年代久遠的青銅鏑尖、青銅手環與腳環。在開始挖掘的1960～70年代，學者一度以為這些陶器源於西元前4500年左右。這項顛覆已知人類史的重大發現，令全球震撼不已，但經過詳細檢查之後，現代學者大多認為那始於2500～2000年前左右。

　　撰寫這份書稿，令我想起了1980年代的日本報紙，曾報導過訪泰政治家收下陶器仿製品當作紀念品的趣聞。

右圖應該是西元前1000年至西元100年左右的彩陶。

泰國　26.5 × 19.8

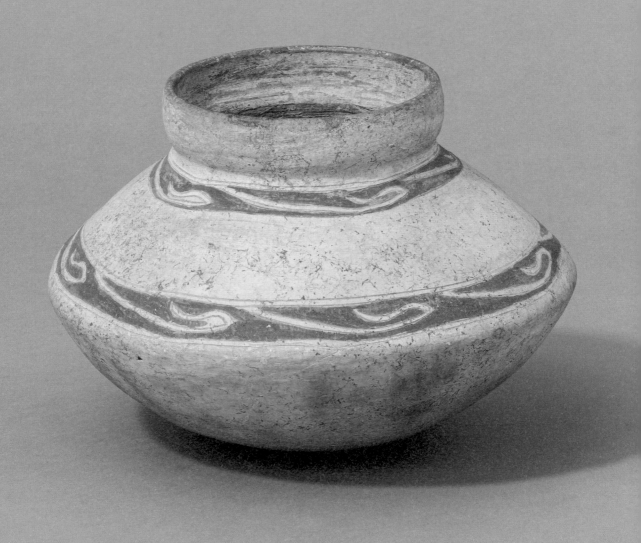

馬達班壺

緬甸南部有一座人稱莫塔馬（Mottama）的港口，在古代名為馬達班（Martaban），它鄰近安達曼海（Andaman Sea）的莫塔馬灣，建於薩爾溫江（Thanlwin）沿岸，在古代是裝卸、出口貨物的海運要衝。該港自15世紀後半至17世紀便有出口一種稱為「馬達班壺」的大型壺器。

馬達班壺的高度約60～70公分，更大的甚至高達1公尺，隔著表層的黑釉，隱約可見壺肩帶有白土擠壓而成的斑點和線條。此外，壺的頂端還有用陶土補強的牢靠耳把，壺身亦相當厚實堅固。

這種壺由住在馬達班港腹地的孟族所生產，最早的用途應該是在印度洋航海貿易中存放飲水。飲水喝完後，壺被留作他用、廣泛流傳，近年更發現幾乎整片印度洋流域到東亞都能見到它的蹤影——從西側伊斯坦堡（Istanbul）的托普卡匹皇宮到東非、東南亞都有出土，更有名的例子是連日本大分市豐厚府內的中世紀遺跡「橫小路町」都曾挖出馬達班壺。

伊本·巴圖塔（Ibn Baṭūṭa）於14世紀撰寫的《遊記》中，記載了船隻上堆滿大壺，裡面裝了食品和香料。雖然那不見得就是馬達班壺，但可以想像當時的人確實會使用這類壺器。

此壺是從印度帶回來的，它那沉重的身軀從幾世紀以前便在世界各地航行，不知見過多少風景。

緬甸
53.2 × 55.5

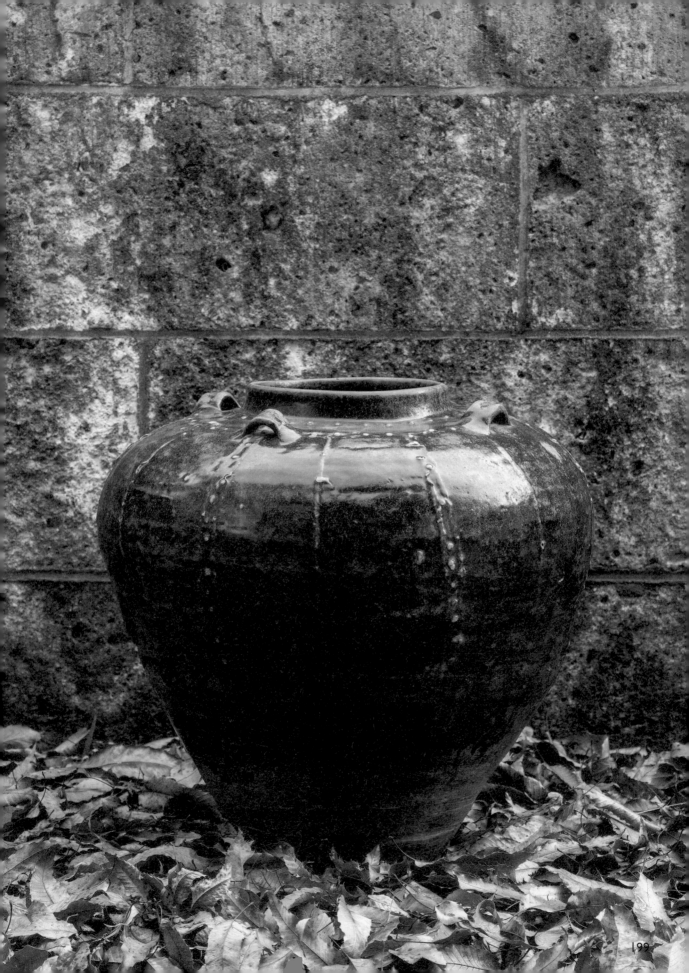

印度香料盒

香料是印度家庭必備的食材，存放香料的工藝品自然五花八門。右圖為印度拉賈斯坦邦的香料盒，作法是將一塊厚實的木頭雕成方形，內部挖空、做出數個隔間。接著在盒身上雕刻，把有相同刻紋的蓋子固定上去。將蓋子往旁邊轉開，就能拿取裡頭的東西。

右圖是比較小型的方盒，此外也有二連方盒、駱駝及馬背造型的動物盒、變形蟲（Paisley）盒等等，種類繁多。除了木雕品以外，也有黃銅製品。

還有另一種尺寸更小、可如右圖旋轉開闔的化妝盒，用於存放畫吉祥痣（Bindi，點在眉心中央的紅色印記）和髮際紅（Sindoor，已婚婦女沿著髮際線抹上的紅色顏料）的紅粉。打開老舊的化妝盒，裡頭都是紅的。

廚房用品中也有不少像這樣將硬質木頭挖空、刻上細緻花紋的東西，不僅體現了家庭主婦的美感，也讓她們的廚房工作更有樂趣。

印度・拉賈斯坦邦
上 11.9 × 8.0 × 13.9
下 7.5 × 7.8 × 16.1

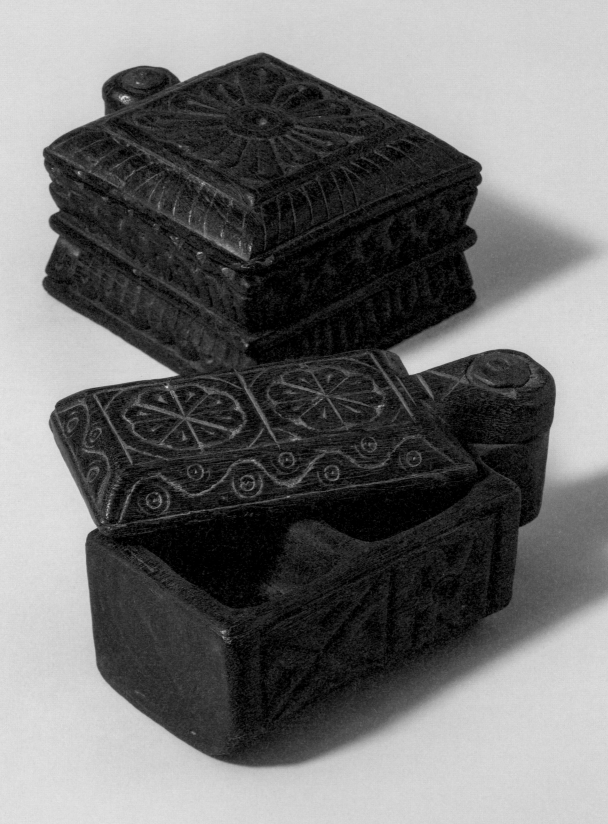

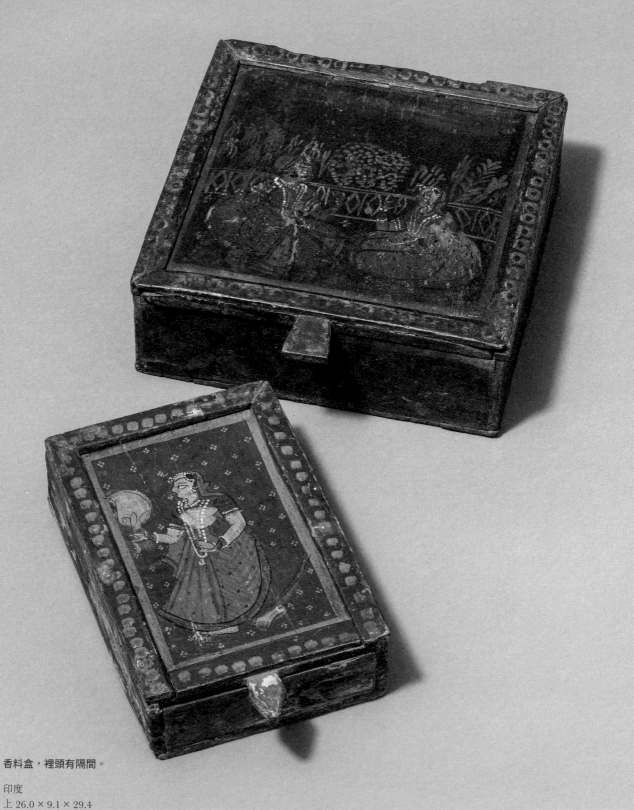

香料盒，裡頭有隔間。

印度
上 26.0 × 9.1 × 29.4
下 15.8 × 6.9 × 25.7

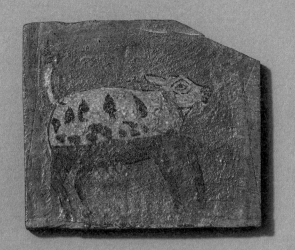
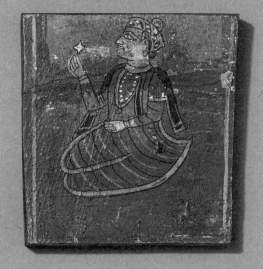
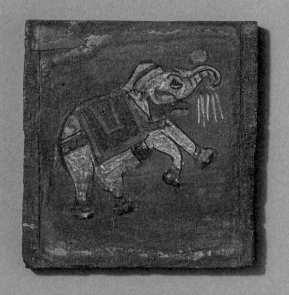
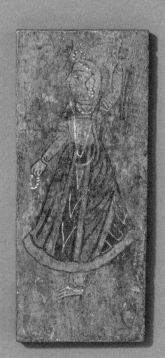
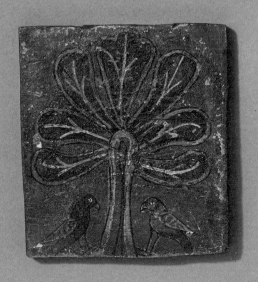

印度
由右上順時針方向
13.3 × 14.4 × 1.4
8.3 × 19.4 × 1.0
12.9 × 14.6 × 1.3
14.6 × 15.3 × 1.3
14.8 × 13.1 × 1.2

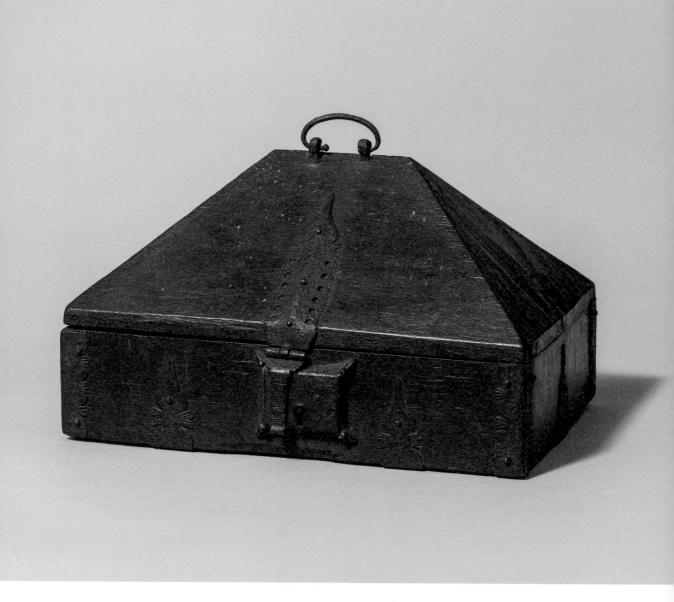

「涅託佩提」（Nettur Petti）通常以花梨木或菠蘿蜜木製成，為印度的傳統珠寶盒。不僅南部喀拉拉邦（Kerala）的古代貴族及王室婦女經常使用，寺院也透過它存放偶像和飾品。「涅託佩提」之名來自傳統珠寶盒的起源地——喀拉拉邦的涅託爾（Nettoor），這種盒子帶有複雜的裝飾，造型大多如上圖像一座山丘，每個階段的製作工程皆由技藝純熟的工匠包辦，盒外的裝飾與獨特的金屬零件，則深受喀拉拉寺院建築的影響。

印度　30.2 × 19.6 × 21.2

印度
23.1 × 22.0

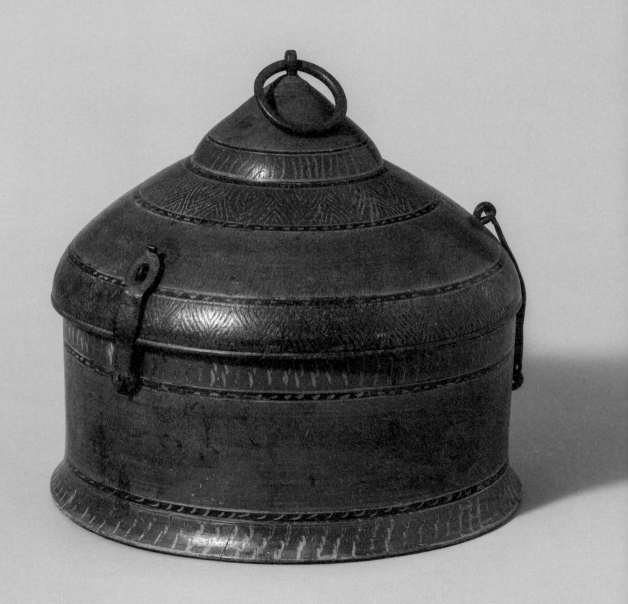

卡瓦德

這種簡易的圖畫祭壇稱為「卡瓦德」（kaavad）。它出現於400年前，由定居於拉賈斯坦邦、吉多爾格爾縣（Chittorgarh）巴斯（Bassi）地區的「庫馬瓦特」（Kumawat）種性工匠所製作，是一種代代相承的傳統工藝品。

它的木材取自芒果樹、紫檀或印度苦楝樹，造型像一個五顏六色的盒子，左右兩扇折疊門上畫著滿滿的插圖。

「說書人」（Kavadia Bhatt）會將門一扇扇打開，如讀漫畫一般，一格一格解釋每個畫面的意義。題材大多為《羅摩衍那》（Ramayana）、《摩訶婆羅多》（Mahabharata）等神話，神會在每一扇門故事的結尾現身，拯救世界。

說書人會將故事背得滾瓜爛熟，帶著卡瓦德，在一個個村莊之間旅行、說故事。

印度・拉賈斯坦邦
19.7 × 36.8 × 13.5

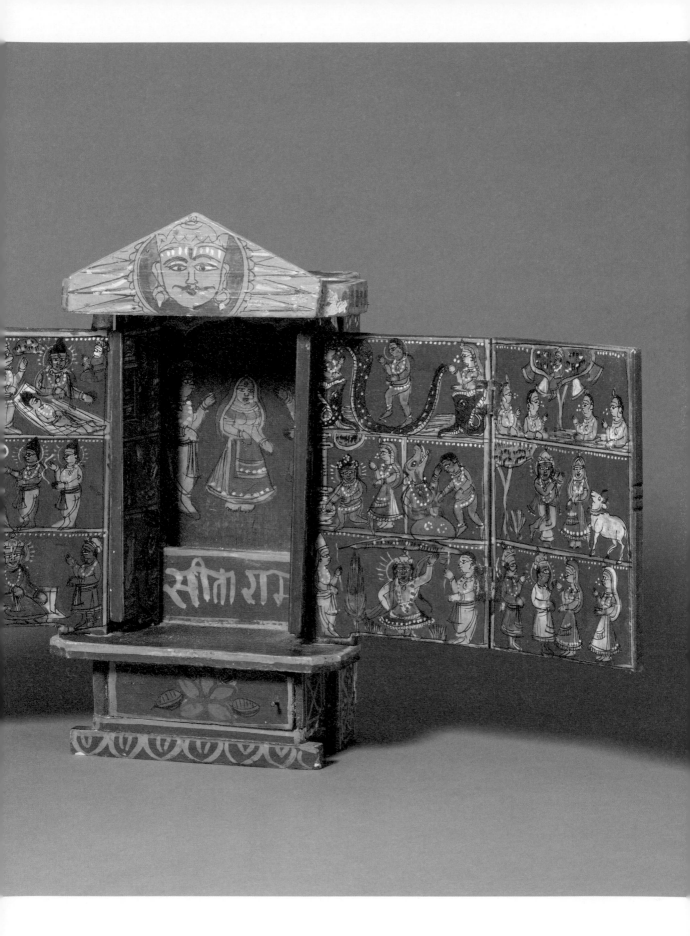

सीता राम

菲律賓的聖像

　　1521年3月，環遊世界途中的西班牙麥哲倫船隊抵達現在的菲律賓，在當地積極傳播基督教。麥哲倫與宿霧島酋長胡瑪邦（Rajah Humabon）結盟，勸他改信基督教，當時胡瑪邦正與周遭酋長征戰不休，他深知麥哲倫艦隊武力強大，為了贏過其他酋長便接受了基督教。麥哲倫還送了一尊耶穌聖嬰像（Santo Niño）給受洗為基督徒的胡瑪邦夫人，這尊聖像目前仍供奉在聖嬰大教堂中。

　　17世紀左右，出現了專門雕刻木頭聖像的工匠，他們會依循西班牙的傳統技法，替木頭抹上厚厚的石膏底料（gesso），再塗上一層又一層顏料，並混合白沙、漿糊、白乳酪等材質，讓聖像的皮膚更像真人。這些工匠大多集中在內湖省（Laguna）的帕埃特（Paete）、馬尼拉（Manila），不過全國各地都能買到他們所做的聖像，許多工作坊也都蓋在首都以外的地方。與此同時，家境不富裕的百姓，以及住在偏遠鄉鎮的農民，也會以自己的方式製作聖像，他們的聖像雖然不比工匠版本精美，卻帶有獨特的風韻與溫度。

　　現在，許多工作坊都改為生產便宜的樹脂主幹聖像，木製聖像成了少數人的收藏，不過大眾對於聖像的崇拜依舊虔誠。

耶穌會的聖人。剃著耶穌會傳教士的經典髮型，披著黑色僧侶袍。仍留有白色塗料。

菲律賓
10.3 × 31.1 × 6.3

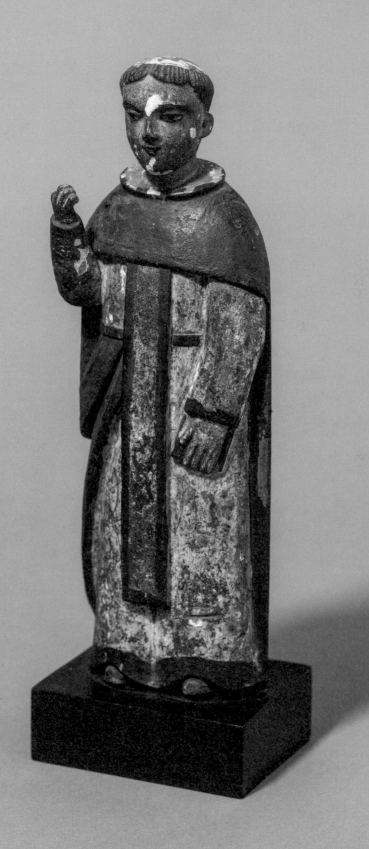

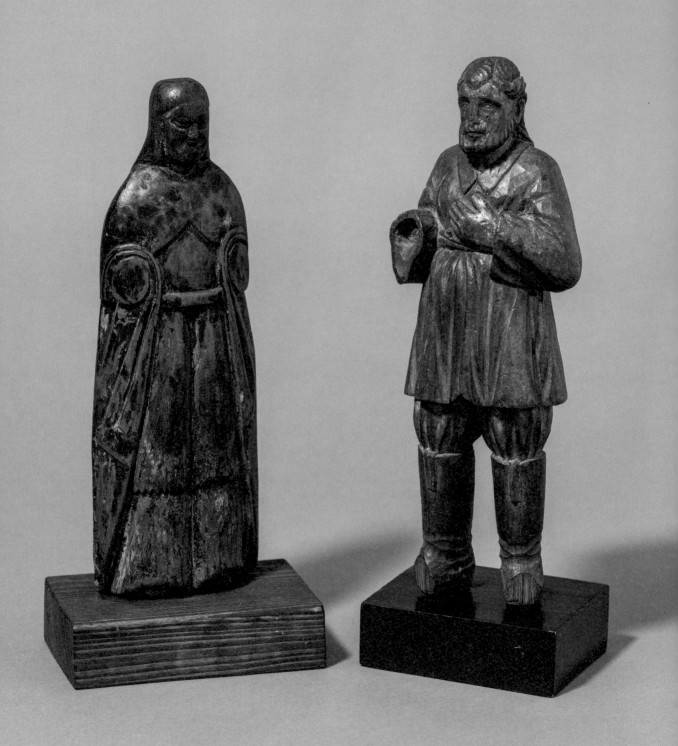

有些古老聖像的頭部、雙手是以象牙雕成的，有些則使用了人類的頭髮，還有許多如上圖般手部缺損。

菲律賓　9.9×28.3×4.5

聖伊西多羅（San Isidro）。農民出身的聖伊西多羅是守護農民的聖人，深受百姓崇拜，每到播種、採收的季節，或者發生颱風、蝗災、瘟疫時，百姓就會向聖伊西多羅祈禱。

菲律賓　11.2×29.8×7.0

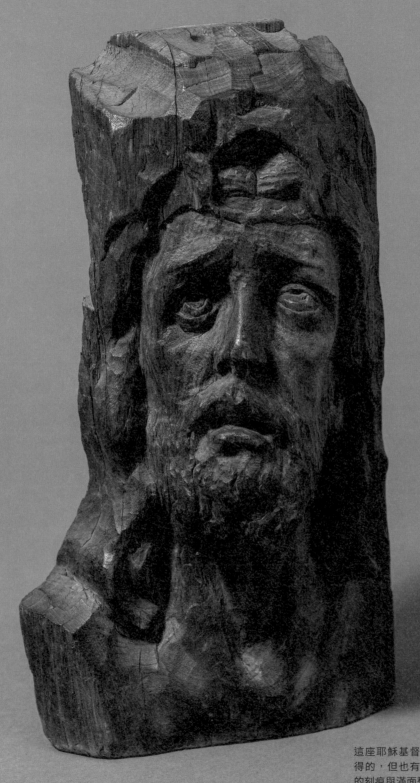

這座耶穌基督木雕像也是在菲律賓獲
得的，但也有可能產自西班牙。粗獷
的刻痕與滿面愁容教人印象深刻。

菲律賓　20.6 × 35.4 × 10.1

伊富高族的木工品

菲律賓呂宋島北部標高1,000～2,000公尺處，有一整片科迪勒拉山水稻梯田。這片梯田屬於世界遺產，由2000年前住在當地的伊富高族（Ifugao）種植。由於田埂很細、坡勢又陡峭，很難導入農機具，因此現在大部分的農務仍得仰賴人工。

伊富高族的文化源自動物崇拜、自然崇拜等傳統信仰。他們會舉行各式各樣的儀式，例如成人禮、收割祭等等，甚至在稻作循環的每一個階段都舉行儀式，在古代，獵頭則被視為最崇高的儀式。

為此，他們製作了許多農具、生活用品、儀式工具，以及象徵心靈寄託的雕像，造型皆與平日舉辦的儀式息息相關。除了木工品以外，他們的日常生活也離不開編織品（籃子、篩子一類），這些工具每一樣都非常精緻、牢靠，再適合農耕不過。

人稱「星辰盅」（star bowl）的酒杯，別名「糧食盅」（food bowl）。

菲律賓・呂宋島
34.2 × 11.1

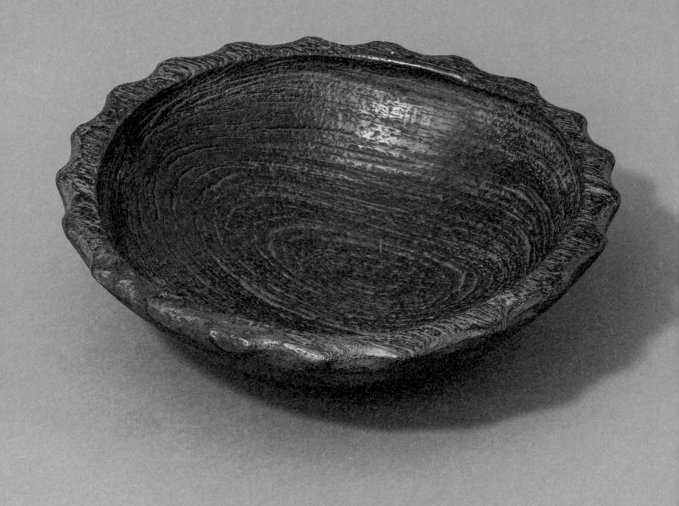

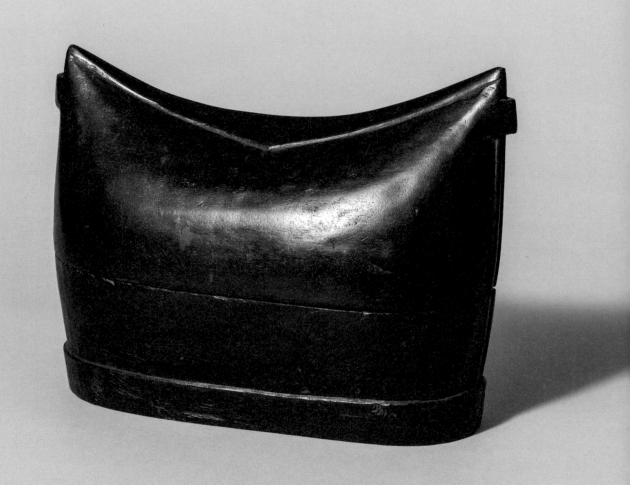

兩側至底部繫有繩子，類似肩背包。
當地人務農時也會帶著它，充當便當
袋和午睡枕。

菲律賓　24.2 × 17.7 × 10.6

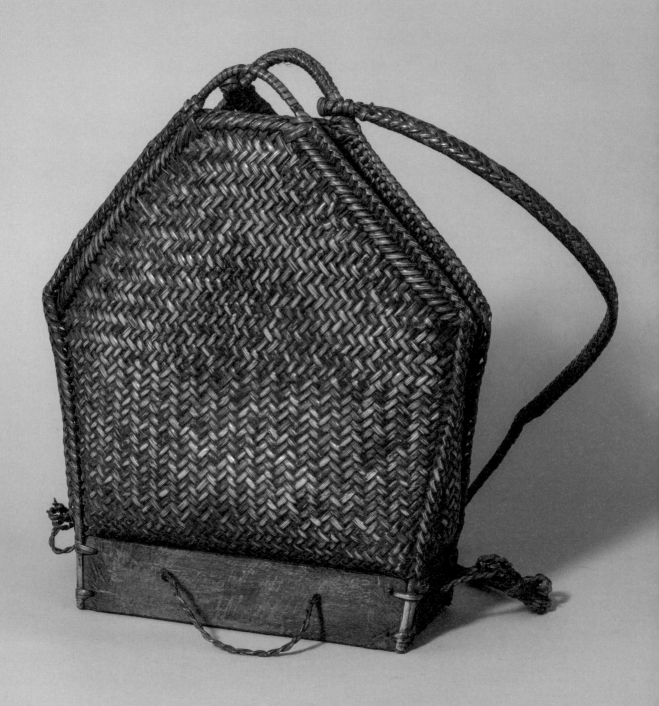

攜帶農具的背包，開口無法張得更大。

菲律賓　33.0 × 40.0 × 10.9

小盤

　　這稱為「小盤」，是一人用的小飯桌。朝鮮王朝深受儒家思想影響，講究男女有別、長幼有序，每個人的餐點都是分開的。韓國人習慣坐在有暖突（韓國傳統地暖設備）的房間裡，但廚房與房間離得很遠，因此他們會將廚房做好的餐點擺到小盤上帶到房間。這種小飯桌體積輕巧、方便挪動，正好適合搬運一人份的餐點。

　　小飯桌按照產地、型態、用途，可大致分為60種，並依各地特有的樹木和生活型態而帶有地方色彩。最具特色的有忠州盤、統營盤、羅州盤、海州盤，在設計、工藝技巧上皆別出心裁。盤的形狀也有八角形、十二角形、長方形、正方形、圓形、半月形、蓮葉形、花朵形等等，十分豐富。

　　小盤的桌面材質大多選用平滑的銀杏木、胡桃木、梓木、桐木、欅木，桌腳材質則使用堅韌的松木、楓木、柳木等等。

　　表面的塗層為生漆、朱漆、黑漆或植物油，能避免受損並防潮。朱漆使用於婚禮、宮廷，黑漆則用於祭祀。有些小盤還帶有華麗的螺鈿裝飾。

忠州地區的「忠州盤」，
這種桌腳稱為「虎腳」。

韓國
40.4 × 25.3

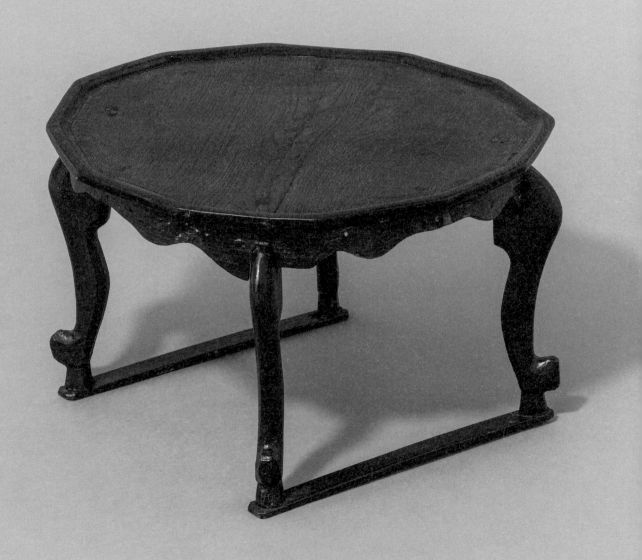

朝鮮的燭台

在朝鮮王朝末期石油進口以前，韓國人都是以蠟燭或油脂燃燒的火焰當作光源。右圖為室內用的燈具，在蓮花花蕾頂端擺上陶土或白瓷製的盤子、燈盞（油燈）即可點燈。點燃後，火焰會如蓮花綻放般冉冉上升。

下圖為木製燭台，這種軍配團扇般的造型在金屬工藝品也很常見。蠟燭的火焰比篝火、營火更加純粹，它與提燈、燈籠、燈盞的火焰不同，屬於宗教性質的火，而非取暖、照明等實用性質的火。蠟燭是宗教性、儀式性的，只能用於供佛、祭拜祖先，以及向神靈告祀、祈禱。

韓國
23.4 × 46.7

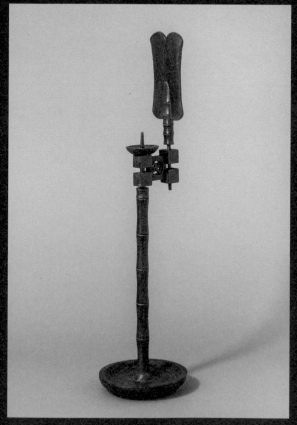

韓國
25.2 × 91.5

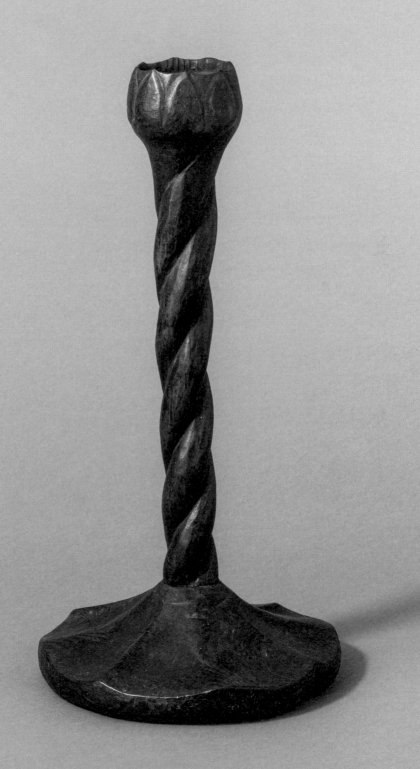

木雁

傳統的朝鮮婚禮必須在新娘家舉辦，而在婚禮之前，還要舉行一項叫做「奠雁禮」（獻雁為禮）的儀式，新郎會帶著雁前往新娘家，送給新娘家當作禮物。雄雁與雌雁一旦婚配，這輩子都不會更換對象，即便配偶死亡也不會另擇新偶，在天際翱翔時也總是比翼雙飛。奠雁禮便是源自雁的這種習性。

古代都是使用活生生的雁，自李朝時代後期改用木雕雁，紙模或紙捻所做成的紙雁也頗為常見。右圖的木雁並非出自工匠之手，不僅身體刻得很粗糙，羽毛和眼睛也都是用墨水畫的，造型非常簡略，比例更是欠佳，卻充分體現了時代與土地的包容性，令人會心一笑。

韓國
9.8 × 14.4 × 24.8

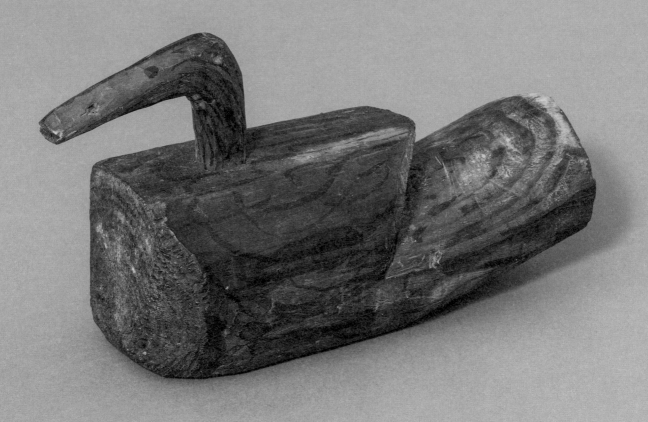

查爾帕伊椅

印度有一種使用了好幾世紀的簡便床，名為「查爾帕伊」（charpai，意即「四支腳」）。這是一種結構單純的家具，四支短短的床腳搭配拴住床腳的床架，上面纏滿麻繩，至今在印度各地仍然很常見。

查爾帕伊可以是床，也可以是沙發，甚至能當作餐桌使用。在印度，經常可見人們窩在家中或院子的查爾帕伊上，他們不僅用查爾帕伊吃飯，客人來訪時也坐在上面喝拉茶。平常於室內床榻就寢的人家，也會在院子或屋頂擺出查爾帕伊，大夥兒窩在上頭做自己的事。此外，街上的餐館也會擺出許多查爾帕伊，讓客人用餐過後休息，甚至入夜後就寢。

右圖的椅子使用了金屬補強，嚴格來說或許不能算是查爾帕伊，但材料和結構基本上是一樣的。查爾帕伊的椅背有各式各樣的造型，不過椅腳都很短，是酷熱的拉賈斯坦沙漠地區特有的家具。

印度‧拉賈斯坦邦
46.4 × 56.8 × 56.2

擺放在民房外的查爾帕伊，不用時大多會立起來。

相同款式的椅子，椅背有各式各樣的造型。

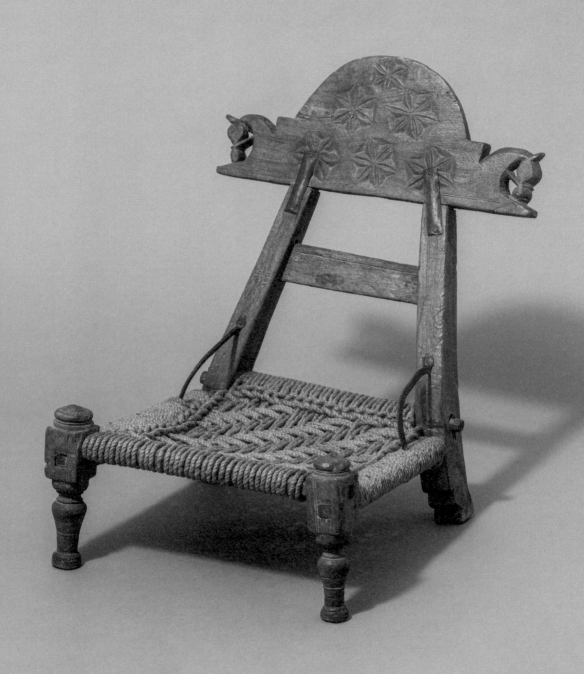

盾牌、避邪板

在巴布亞紐幾內亞（Papua New Guinea），部落之間經常打仗。不過，當地戰事跟我們所想像的不太一樣，他們的戰爭導火線不外乎豬隻被宰殺，或者婦女、領土邊界問題，一言不合便開打。人們會以占卜師為核心，舉行祈求戰勝的儀式並出征。打仗時雖然會動用到長槍、弓箭來攻擊，但戰事本身並不激烈，有時甚至在開打前就會和解。若戰火延燒，即便只有一名戰士垂死，雙方也會暫時休兵，直到那名戰士生命跡象穩定為止。為了祭拜受傷戰士的守護靈，此時人們會宰殺豬隻，贈送給傷者及其親眷，這些儀式接連辦下來，雙方戰意逐漸消停，戰爭也結束了。由此可見，巴布亞紐幾內亞的戰爭本身應該具有儀式性，類似一種凝聚團體向心力的活動。

右圖的工藝品當作盾牌小了點，也有可能是避邪板。與大自然為伍的巴布亞紐幾內亞人非常崇拜精靈和祖靈，認為祂們擁有偉大的力量，因此不論是戰爭相關的工具，或是家中的日常用品，上面都會畫滿象徵精靈、祖靈的藝術圖騰。

盾牌或避邪板，以白、紅、黑上色。

巴布亞紐幾內亞
18.4 × 60.4 × 1.9

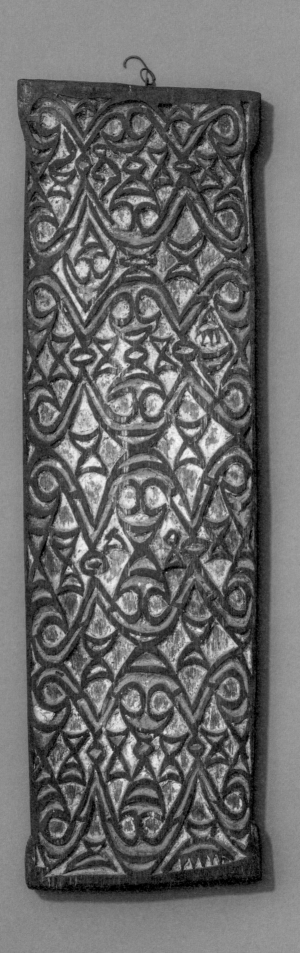

巴布亞紐幾內亞的餐碗

紐幾內亞島（New Guinea）的休恩半島（Huon Peninsula）旁，有一座叫做塔米島（Tami Island）的小島，當地出產的餐碗頗具盛名。這種碗以木頭刨成，碗底有鳥或烏龜造型的雕刻。人們不僅在儀式、祭典宴會上用它盛裝食物，也把它當成交易品，向鄰近的錫亞西群島（Siassi Islands）、紐幾內亞島、新不列顛島（New Britain）貿易。

塔米島曾經是群島貿易的中心，後來因為德國在當地開墾農莊並傳播基督教，貿易中心的地位便式微了。錫亞西群島的居民於是仿造起塔米島的餐碗，如今反而是錫亞西群島的曼德克島（Mandock Island）和亞羅莫特島（Aromat Island）的餐碗更為知名。產地因此隨著時代改變，頗是耐人尋味。

右圖為東塞皮克省（East Sepik Province）北部生產的木碗，跟上述塔米島的餐碗比起來較為樸素，外側底部刻有「太陽標誌」。居民把它當成祭祀儀器，於村中男子參加的成年禮中盛裝食物。

我們所蒐集的木碗很多都來自文獻不曾記載的地方，籠罩著許多謎團。這些碗出土的地方就是產地嗎？或者是隨著貿易傳入才曝光的呢？想像這些也是一種樂趣。

巴布亞紐幾內亞
由上而下
26.5 × 28.3 × 10.2
40.8 × 3.7
37.4 × 5.1

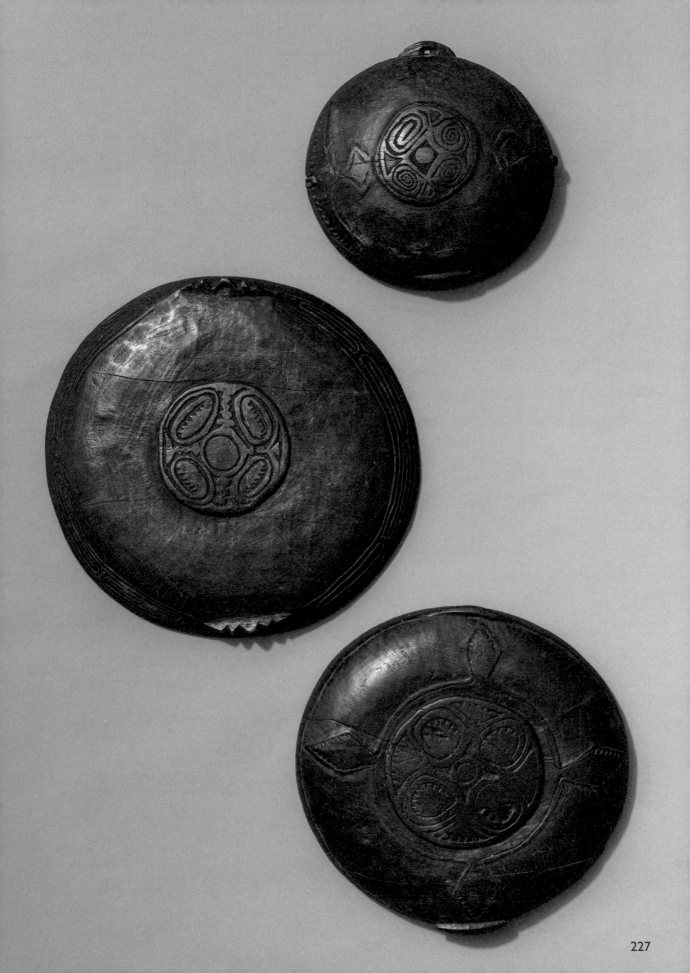

東南亞的手抄本

在木版印刷和活字印刷普及之前，許多地方的書都是手抄本，用於記錄傳教經典。東南亞地區的人以椰子葉為手抄本和彩色手抄本的書寫媒介，撰寫經典、儀式、醫學、天文學、魔法、占星術等知識。這種手抄本稱為「貝葉寫本」。

右圖的手抄本叫做「貝葉經」，是用扇椰子葉片製作的書寫媒介「貝多羅葉」（pattra）所構成的。扇椰子葉片稱為「多羅」（tala），「貝葉」則是貝多羅葉的略稱。圖中下方的貝葉經記載了印度教聖典《羅摩衍那》和《摩訶婆羅多》的故事，正面為圖畫，背面則是那一幕的敘述，翻閱起來彷彿連環畫劇。貝葉是將嫩葉蒸熟、曬乾、裁切成同一尺寸後，以石塊或貝殼研磨而成的，文字則是以鐵筆沾染調合油脂的墨水，從正反兩面刻寫上去。貝葉又稱為「葉書之樹」，早在5～6世紀時便用於抄錄經典。

p.230的手抄本同樣以貝葉製成，不過表面還上了漆。這種類型最早可追溯至11～13世紀的蒲甘王朝（Pagan Dynasty），最大宗為佛教相關文書，此外也有習慣法、醫學誌、王朝年代記、戲劇腳本等等。手抄本大多是由寺院保管，但第二次世界大戰時也有不少亡佚，或因遭竊因而外流。

刻在貝葉上的文字若有稜有角，葉片便容易龜裂。據說緬文（Burmese）等圓滾滾的文字就是因此而變圓的。

以峇里語（Basa Bali）書寫的貝葉經。上方的貝葉經內容不詳，下方則抄錄了印度經典。這種裝訂樣式稱為「波提」（pothi），由詩箋狀的薄片層層相疊，上下兩端用木板（或竹板）夾起來。

印尼
上 35.4 × 3.0 × 2.7
下 38.2 × 3.9 × 2.2

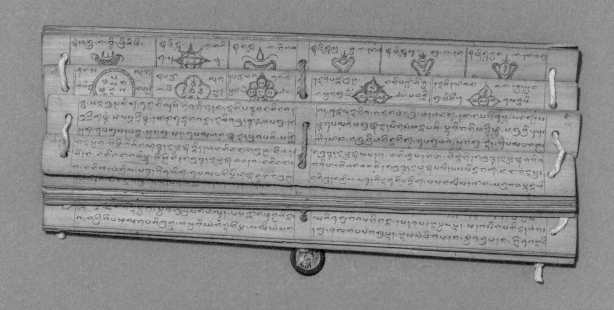

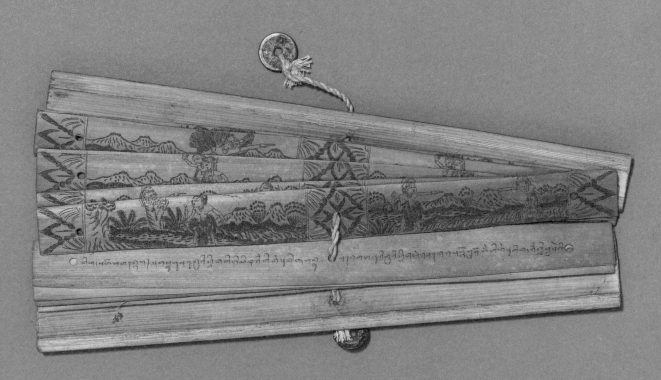

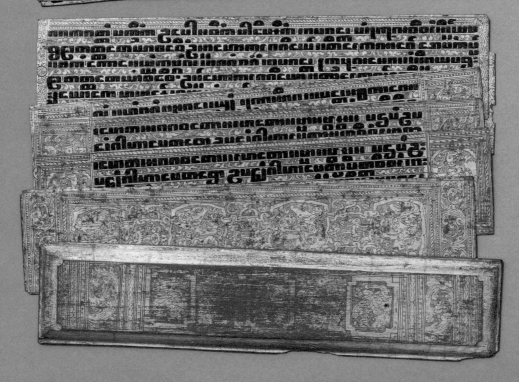

南方上座部佛教的經典。貝葉上刻著緬文的巴利語（Pāli），
不僅貼了金箔，還以黑漆撰寫經文，裝幀非常華麗。

緬甸　12.1×52.3×4.8

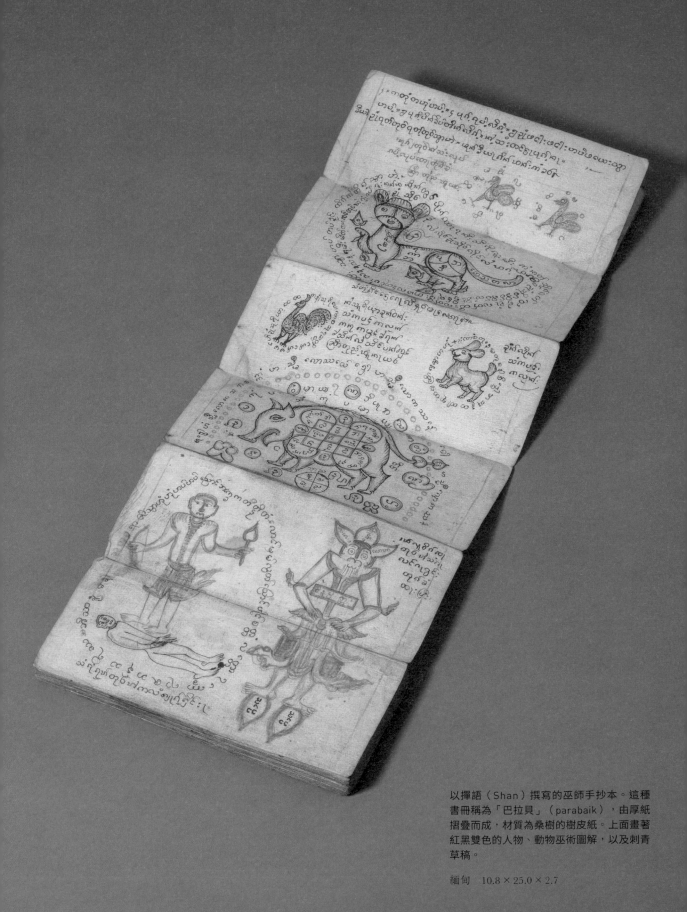

以撣語（Shan）撰寫的巫師手抄本。這種書冊稱為「巴拉貝」（parabaik），由厚紙摺疊而成，材質為桑樹的樹皮紙。上面畫著紅黑雙色的人物、動物巫術圖解，以及刺青草稿。

緬甸　10.8 × 25.0 × 2.7

帝汶島的門

從前從前，有一個男孩救了一條鱷魚的性命，
長大成人的他很想到世界上探險，
年邁的鱷魚為了報答救命之恩，便答應帶他遊歷全世界，
讓他坐上牠的背，展開環球之旅。
旅程結束，即將返鄉時，鱷魚說：
「我們一起旅行了好長一段歲月。如今的我，生命即將邁
向終點，為了感謝你幫助過我，我會化為一座美麗的島
嶼。你與你的子子孫孫將在島上過著幸福美滿的生活，直
到太陽沒入海面。」
說完，鱷魚就變成了島嶼。
現在則化為帝汶這塊土地，守護著居民。

這是印尼帝汶島（Timor Island）的起源神話。當地人視
鱷魚為神聖的動物，經常把牠們的形象融入日常生活的木
雕品與布料之中。

右圖應該是帝汶島安東尼族（Atoni）房屋的門，門上
不只有鱷魚，還有鳥、鹿、猴子等動物，圖案大多左右
對稱，並帶有類似松巴島（Sumba Island）伊卡特布料
（Ikat，p.296、297）的花紋。這些花紋雕刻得非常精緻，
不過門已因長年使用而變黑，底端也腐朽了。想必這扇門
一定見證過家族好幾個世代的成長，如守護神一般保護著
族人最珍惜的家。

印尼・帝汶島
49.2 × 126.5 × 7.7

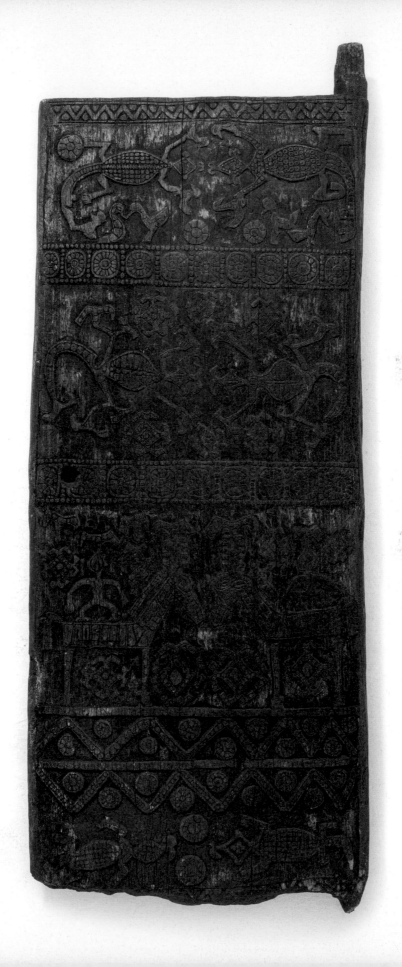

233

糕模

右圖的糕模是幫韓國糕點「切糕」壓上圖案的傳統工具，自高麗時代就開始使用。

韓國糕點的種類非常豐富，切糕則是宴席時一定會上桌的經典糕點。作法是將泡水的米磨成粉，蒸熟之後用臼搗成年糕，調整成適當的大小後切成喜歡的尺寸，再用糕模像蓋印章一樣壓出紋路。傳統的切糕包含了只用米粉做的白糕、混合了艾草的艾子糕，以及加了山牛蒡嫩葉的山牛蒡糕。

糕點對韓國人而言是很特別的食物，不僅過農曆年、過中秋節（農曆8月15日）和祭祀時會用它拜祖先，家中有喜事時也會做來分送給鄰居，或讓客人帶回去當伴手禮。每個家庭都有代代相傳的糕模，據說左鄰右舍只要看一眼切糕上的花紋，就會知道出自哪一家。印在切糕上的圖案包含花草紋、斜線紋、雲雷紋、鯉魚等魚紋，以及祈求富貴、生男、健康長壽的吉祥文字、太極圖等等。切糕的圖案會依據禮儀而異，並以不同的糕模製作，例如第一個生日（小孩1歲生日）所吃的切糕便以鯉魚紋為主，慶祝60大壽時則是使用祈求長壽的文字或花草紋，因此家家戶戶都會準備各式各樣的糕模。

糕模的材質分為陶瓷和木頭，木頭會選用堅固的松木、櫟木、柿木、鐵樺木、銀杏木、棗木。

現代仍有木工藝家承襲了傳統糕模的樣式並且持續創作，至於家庭主婦們則是使用輕便的矽膠糕模，在家製作切糕或烤餅乾。

韓國
由左至右
5.9 × 45.3 × 3.9
5.3 × 49.1 × 4.0
5.2 × 44.3 × 2.8
5.2 × 47.3 × 3.9
5.4 × 45.2 × 2.8
5.4 × 52.2 × 4.7

韓國
左頁　由上而下順時針方向
7.5 × 6.6
12.6 × 9.7 × 13.1
8.5 × 5.6
7.0 × 7.0 × 6.5

右
左上 3.3 × 12.1 × 4.7
右上 4.9 × 6.1 × 4.4
中央 5.8 × 15.1 × 4.6
左下 5.9 × 5.6 × 5.7
右下 4.7 × 6.9 × 2.8

下
上 7.6 × 28.5 × 6.6
下 8.9 × 24.7 × 7.3

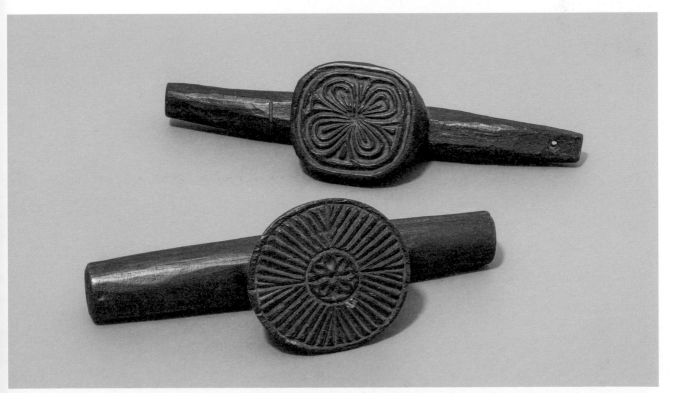

孔德族的黃銅像

這是住在印度東部奧里薩邦（Odisha）山區的孔德族（Khond）黃銅像。

印度·奧里薩邦
14.4 × 42.6 × 10.8

印度有一種廣為流傳的鑄造法，叫做「脫蠟法」（lost wax）。步驟是用蜜蠟做出原型，以黏土固定，再注入融化的金屬，蜜蠟燃燒過會脫落，再破壞黏土即可取出作品，金屬主要是用青銅和黃銅。當地鑄像的特色是在塑形時用蜜蠟拉成線，因此會像右圖黃銅像的脖子一樣留下網狀，使用這種技法得將每一次的鑄模破壞殆盡，因此所有作品都是世上獨一無二的。依據灌注的情況，融化的金屬有時也會產生意料之外的風韻，令這種鑄造法更加耐人尋味。

孔德族並不親自打造黃銅工藝，而是委託以鑄造維生、流連各部族村莊並承接訂單的「多克拉族」（Dhokra）來生產。

他們打造的孔雀與公牛，會用在孔德族獨特的宗教儀式「人祭」上。動物、魚、鳥、爬蟲類的鑄像與宗教息息相關，小型立像、載著士兵的大象和馬匹則是嫁妝，此外也有飾品和各種用途的物品。不過，近年來孔德族被印度教文化滲透，獨特的習慣與宗教也發生改變，人祭的舉辦次數越來越少，孔德族獨樹一格的金屬工藝也逐漸失傳。

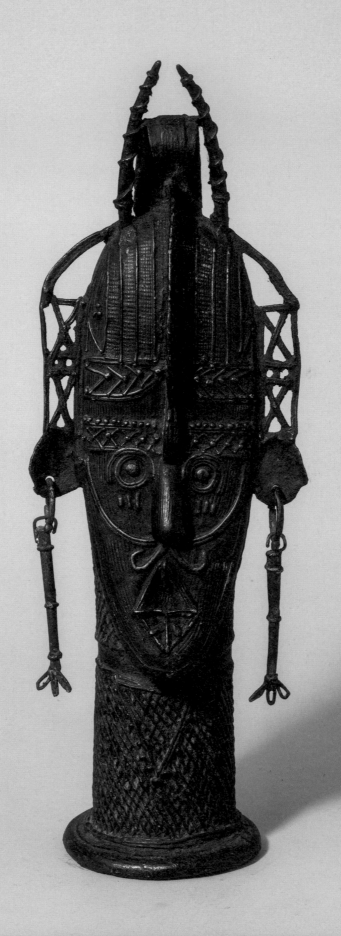

黃銅可可壺

菲律賓
11.4 × 16.9 × 13.9

在宿霧島等地吃早餐，一定會喝可可飲「昔克瓦特」（sikwate）。右圖的壺是用來煮可可飲的，稱為「可可壺」（chocolatera）。這種壺以黃銅鑄造而成，使用時會搭配一種叫做「巴地羅爾」（batirol）的木製攪拌棒。

自西班牙殖民以來，可可樹就成了菲律賓不可或缺的作物。可可是乘著在墨西哥的阿卡普科（Acapulco）與馬尼拉之間航行的貿易船──加利恩帆船越過太平洋的。1665年，西班牙人在菲律賓種植了第一批可可樹，由天主教傳教士將熱可可介紹給當地居民。18世紀，菲律賓農民開始種植可可樹，之後，可可便迅速普及到全菲律賓。

昔克瓦特的作法是將可可豆磨碎（近年來也會用可可錠tableya，一種以可可粉壓成的鈕扣巧克力），和砂糖、鮮奶油、牛奶一起放進可可壺裡烹煮，再用巴地羅爾打出泡沫。有些地區的食譜還會加入堅果、肉桂、香草、肉豆蔻等佐料。

可可不只能做飲料，還能和糯米一起熬成傳統國民早餐──巧克力甜粥（champorado）。

身為可可豆原產國，菲律賓自古以來就有食用巧克力、喝可可飲的習俗，放眼世界，這種情況其實很罕見。菲律賓擁有漫長的可可栽培史，可可和巧克力文化已在百姓的生活中扎根，可可使用的器具也擁有悠久的文化淵源，令人安心。

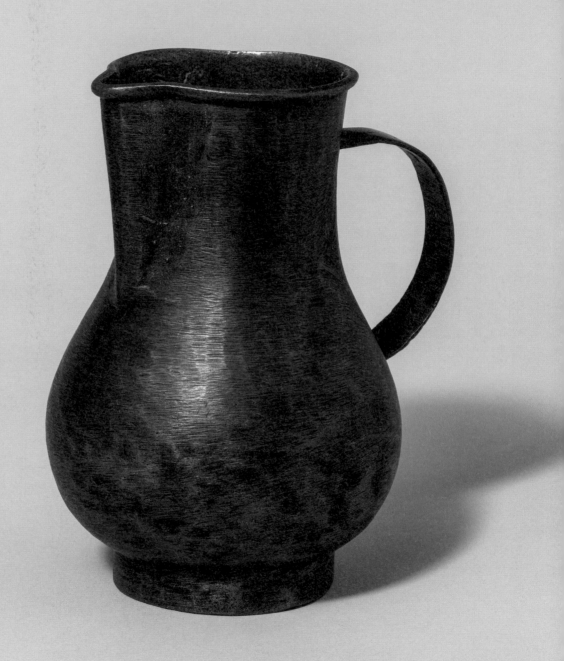

伊朗的玻璃瓶

在波斯的玻璃工藝品中，正倉院的白琉璃碗可謂遠近馳名，那是6世紀時由薩珊王朝（Sassanid Empire）波絲皇家工坊打造的貢品，造型晶瑩燦爛。我們的收藏品裡也有伊朗的玻璃工藝品，但大多是18～19世紀的雜貨，例如右圖中瓶身渾圓、帶有瓶頸的玻璃瓶。左邊和中間的玻璃瓶是扁壺，用來裝「冰凍果子露」（sharbat），那是一種由果實和花瓣做成的糖漿，可以兌水飲用。原本糖漿用完瓶子就該扔掉，但因為作工堅固，許多人都會將它留下來當水壺使用。纏在瓶頸上的螺旋狀玻璃不僅是裝飾，也是為了拴上蓋子後，用繩子將蓋子綁牢所設計。顏色以綠色、藍色、褐色居多。

這種頸部狹長的造型，與17世紀薩非王朝的陶器一模一樣。不過，陶器是用來裝葡萄酒的，為了大量生產、裝便宜的糖漿，還是用玻璃製作更有效率。冰凍果子露種類繁多，透明的玻璃瓶多少能看出糖漿的顏色，或許也是一項優點。

這些瓶罐並沒有特定產地，而是擁有技術的人到處去吹玻璃，因此在相隔很遠的地方也能找到一樣的款式。吹玻璃的工匠會大量製作自己最擅長的一、兩種造型，手藝高超者能吹出很薄的玻璃瓶，吹得越薄，消耗的材料就越少。瓶口有些做得很精緻，有些則像右邊的瓶子一樣是截斷的，這種隨性的手法在日本工匠身上很難看到，對我們而言充滿吸引力。

伊朗
由左至右
17.3 × 23.5 × 10.3
17.6 × 26.0 × 9.0
16.5 × 26.7

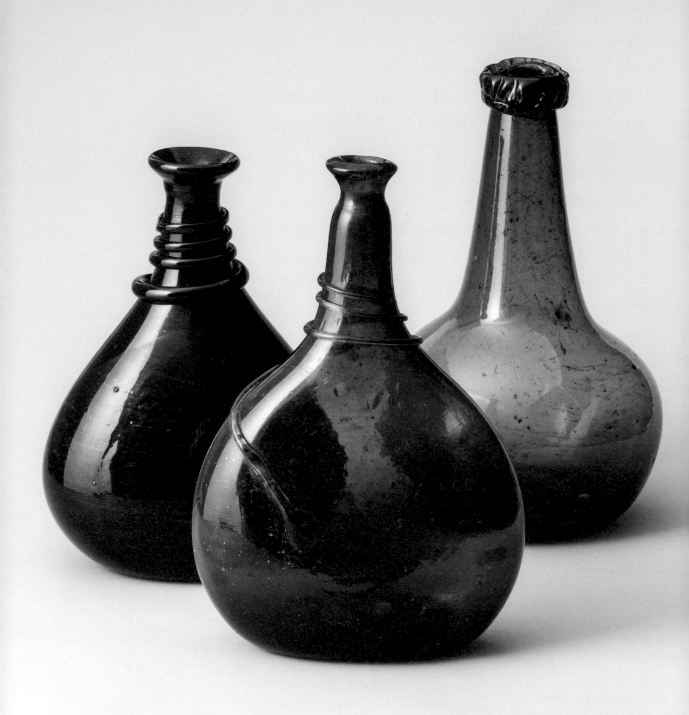

煎藥石鍋

朝鮮半島素有「石之國」的稱號，礦石產業自古以來便很發達，當地人不僅打造石像、石塔，也會做石製的火盆、鍋子、香爐、燭台、筆硯、水壺等等，是日本所缺乏的工藝領域。

右圖附把手的石鍋便來自朝鮮，這應該是煎藥用的小鍋子，可能因為長年使用，鍋子已被文火燻黑，表面甚至泛著光澤。

選用石材的目的是「耐燒」。烹調時，石鍋導熱速度較慢，能維持小火燉煮，讓菜餚的味道更好。石材的冷卻速度也慢，用於溫酒、煎中藥都很合適。不過，石材跟木材一樣帶有紋理，容易裂開，使用時不能著急，必須慢慢加熱。一旦掌握訣竅，就會發現沒有比這更好用的鍋子了。

韓國的礦石產地主要集中在黃海道、咸鏡南道、全羅南道等三處，但工藝品的石材不全都來自產地，有些也取自深山或海岸。石頭質地包羅萬象，顏色與硬度也各不相同，但做出來的工藝品必須經得起燃燒，因此都會選擇柔軟、密度低、好雕刻的石材。

朝鮮礦石工藝的特色是製作工程極為緩慢，必須花很長一段時間慢慢加工。此外，這些工藝品大多是日常生活雜貨，打造時不必精雕細琢，即使帶有一些裝飾，整體造型仍非常樸素，而樸素造型正是朝鮮礦石工藝的魅力所在。

韓國
15.1 × 22.6 × 9.2

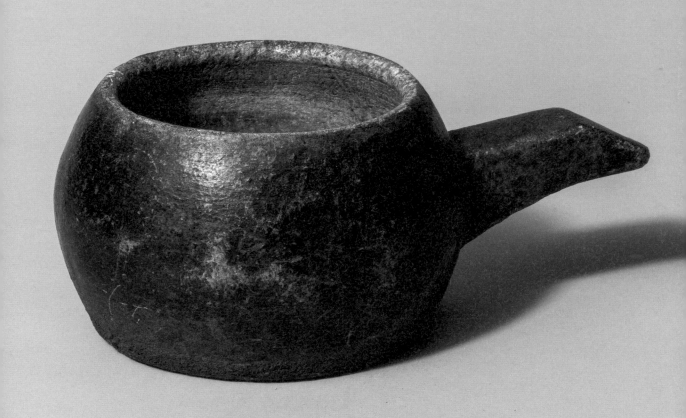

印度與韓國的油壺

　　這篇要介紹兩個產地不同、但很相像的油壺。擺在前面的是印度拉賈斯坦邦（Rajasthan）沙漠居民所使用的壺，裡頭裝的是燈油。壺身材質為駱駝皮革，再塗上顏色，木製蓋子帶有繁複的雕刻，這種油壺很多是素色的，但蓋子往往雕刻得很精緻。駱駝皮革輕巧、堅韌又容易加工，因此水壺、油壺、籃子、水袋等許多日用品都是以它製作，近年來連燈罩都有駱駝皮革製。沙漠非常乾燥，不論人類或動物平日都得塗抹油脂來保護肌膚。

　　擺在後面的黑壺是用韓紙做的。在古董店，這種壺稱為「李朝一閑張扁壺」，是由漿糊將紙張層層黏合，表層再塗上柿漆而成。韓國人大多把它當成隨身攜帶的水壺或酒壺，但這個扁壺似乎是裝油用的，我們買到時已被油沾得黏答答，原本應該也有附木頭蓋子，可惜已缺損。兩側的耳朵是用來穿繩子的，不會漏水的話，當作花瓶也不錯。

　　日常生活中所使用的器具，即使產地、時代不同，也會形成類似的便利尺寸和形式，實在很有意思。

前方
印度‧拉賈斯坦邦
14.3 × 26.5 × 6.4

後方
韓國
13.3 × 15.7 × 7.6

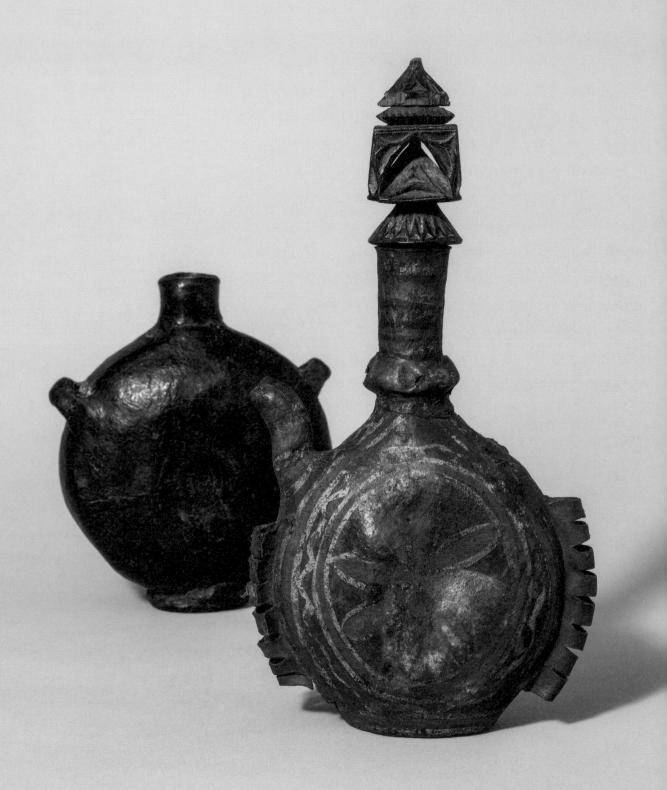

蒟醬盒

在中亞、印度、東南亞、台灣等亞洲圈，有一種歷史悠久的癮品，名叫「蒟醬」（荖葉，包檳榔的葉子）。

各地吃蒟醬的方式並不同。東南亞人會把棕櫚科的檳榔果實「檳榔子」切成薄片，塗上少量的石灰，用胡椒科的蒟醬葉捲起來，含在口中咀嚼。檳榔子有成隱性，服食後會像酒醉一樣感到亢奮。

印度人則是用蒟醬葉將檳榔子、石灰、水果、砂糖、菸草以及丁香等辛香料包成「帕安」（paan），享受咀嚼時的清涼口感。蒟醬與檳榔子和印度教徒的傳統儀式、祭祀息息相關，在結婚典禮以及送祭司謝禮時也會使用。

蒟醬在泰國的地位同樣舉足輕重，在接受西方文化薰陶以前，學習如何包蒟醬，是泰國上流階級婦女必備的素養之一。

蒟醬的普及促成了蒟醬相關器具的誕生，例如裝檳榔子、石灰等材料的盒子。在泰國和緬甸，人們會用竹子編出雛型，在表面塗好幾層漆，雕刻出花紋再上彩漆，並將表面磨得光滑，做成如右圖般豪華的蒟醬盒。

這種盒子於室町時代末期傳進日本，深受茶人們喜愛。江戶時代以降，高松藩的玉楮象谷因製作精緻的漆藝品而聞名，象谷所完成的漆藝品代代相傳，成了湘川漆器的傳統工藝，在日本，這種技法就叫做「蒟醬」。

以竹子編織後上漆的藍胎漆器，工程繁複精緻，包含底胎、底漆、中塗漆、面漆、描繪等，屬於上流階級的蒟醬盒，寺院等地也會用這種盒子供佛。

緬甸
上 25.1 × 22.9
下 18.6 × 17.6

熟練的筆法勾勒出圖案，整個盒子布滿密密麻麻的黃色點狀漆。

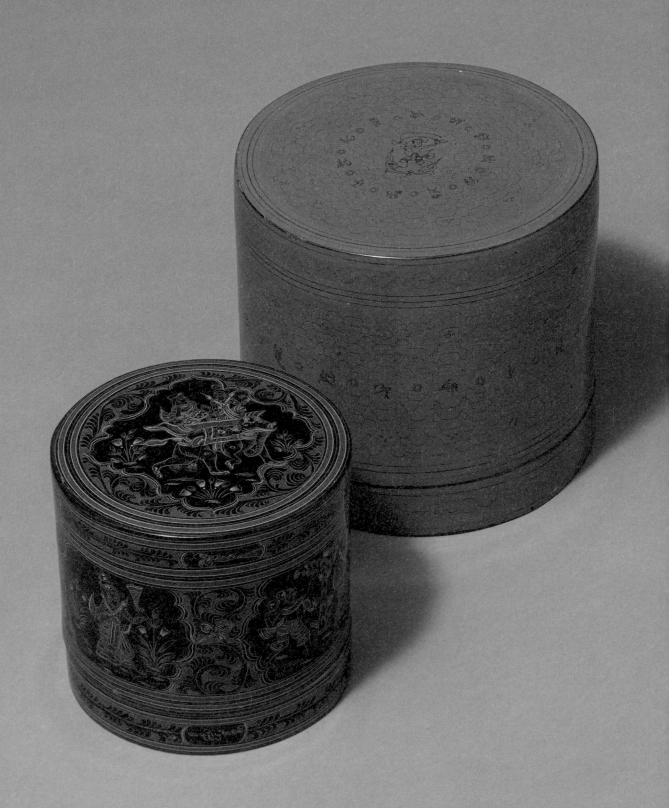

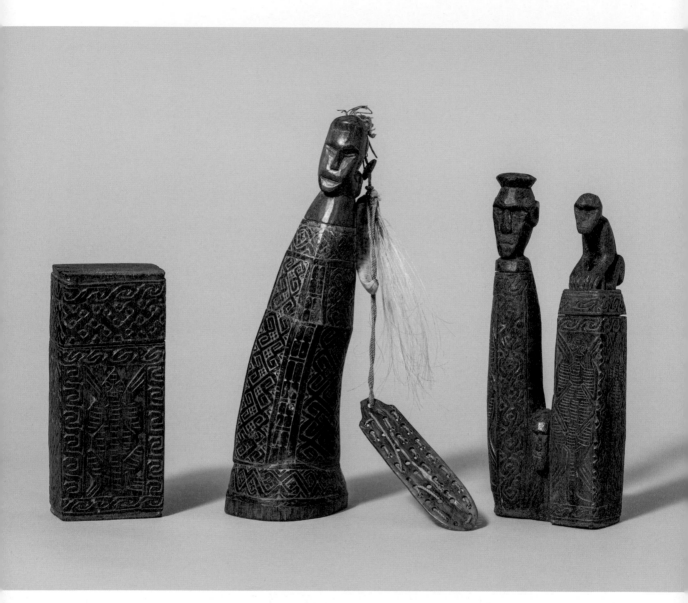

上
印尼・帝汶島
由左至右
7.2×14.8×5.0
5.4×24.4×7.2
8.0×20.3×5.1

右
印尼・帝汶島
上 4.7×15.0
下 4.7×18.1

印尼帝汶島的「石灰罐」
（lime container），盛
裝儀式所需的檳榔子和石
灰。當地人也將蒟醬的陶
醉功效運用於儀式中。

蒟醬盒
印度
19.9 × 9.9 × 15.3

左
檳榔子剪

印度
由上而下
7.8 × 17.2 × 0.7
5.7 × 21.0 × 0.9
5.7 × 15.1 × 0.9

在印度，菸草店、點心舖等地方都會賣剪過的檳榔子。

甘吉法

這是印度的傳統紙牌，叫做「甘吉法」（ganjifa），源自15世紀的波斯。甘吉法是圓形的，傳統作法是由工匠手工繪製圖案。在16世紀的印度，甘吉法於蒙兀兒帝國宮廷大受青睞，貴族們便以鑲嵌寶石的象牙、玳瑁等材料製作豪華套組。紙牌遊戲普及至民間後，百姓們改用便宜的木頭、椰葉、布料、厚紙等材料來製作甘吉法。

不同時代、地區的甘吉法張數和玩法不盡相同，不過每一套都會描繪毗濕奴神為拯救世界而化身的模樣。牌的圖案稱為花色，右圖的套組共有12種花色，包含數字1到10，以及兩張宮廷牌（大臣、國王），每種花色各有12張，一組總共有144張牌。隨著內容不同，也有46張、96張、120張一套的甘吉法，某些地區甚至是360張為一套。

牌上所描繪的內容大多是神話、宗教故事、民俗傳統等等，這種畫稱為「帕塔奇特拉」（pattachitra）。卡牌是用舊布、紙漿、酸豆明膠製成的，以天然礦物和植物染料塗上繽紛色彩，最後再上漆。

20世紀以後，大量的撲克牌自印刷技術發達的歐美傳入，甘吉法便漸漸式微了。

印度・奧里薩邦
3.8～4.0

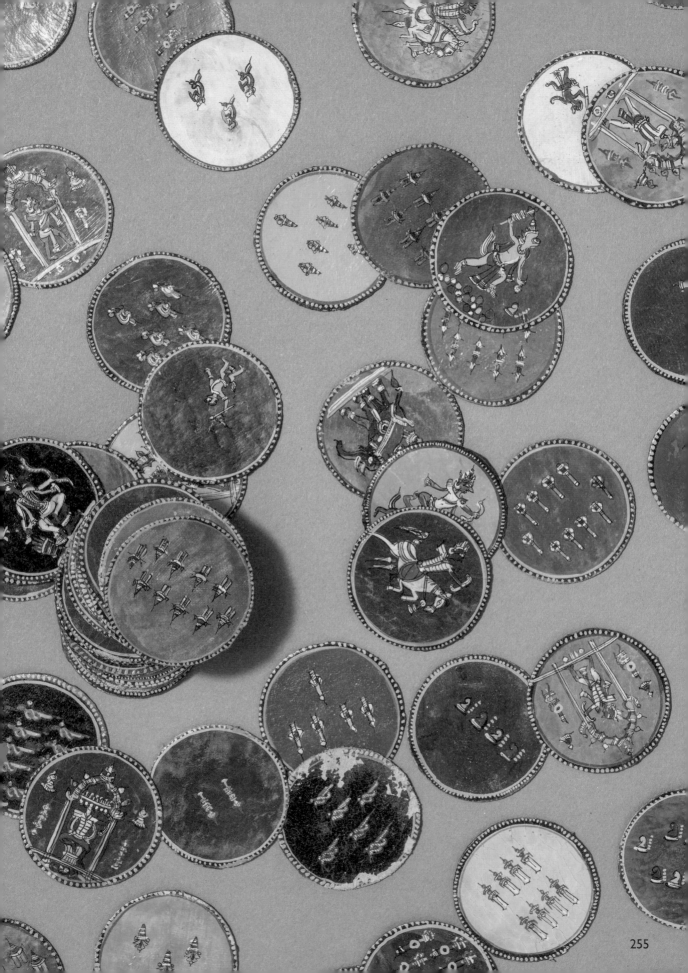

在爪哇島（Jawa），皮影戲稱為「哇揚庫力」（Wayang Kulit），哇揚是指影子、庫力是指皮革，右圖為皮影戲所使用的人偶。印度寺院會在祭祀時上演哇揚庫力，印度家庭也會於生日、婚禮的晚宴時表演，劇目則以印度史詩《摩訶婆羅多》和《羅摩衍那》為主。哇揚庫力起源不明，不過早在10世紀便曾留下表演記錄，現在的形式則是在18世紀左右，於馬打蘭蘇丹國（Sultanate of Mataram）宮廷中定型的。據說所有故事的皮影戲人偶加起來，種類可達到500種以上。

皮影人偶是用水牛皮做成的，頭髮、腰帶等部分有特別精緻的鏤空雕刻。刻完的人偶會綁上龜甲或牛角的棍子以便操控，並像工筆畫一樣仔細上色。皮影戲人偶映在布幕上的影子都是黑色的，卻有這麼繁複的色彩，令人感到不可思議，也代表了人偶工匠追求完美的精神，不只是觀眾，連操偶師都能賞心悅目才行。

人偶會依角色性質塗上不同色彩，崇高的英雄是金色，暴虐的邪神是紅色。即使是同一個角色，一旦變成神的化身、發揮龐大的力量時，就會改成黑色。

皮影戲上演當天，劇組會把即將表演的故事中的角色和火把一起立在戲棚屋簷前，觀眾看到擺出來的人偶，就會知道當天要演出什麼劇目。

印尼・爪哇島
只看高度
左 71.3
右 83.8

棍子上綁著柔軟的柳狀樹枝，支撐人偶的上半身。這種棍子的綁法常見於爪哇島北海沿岸的井里汶（Cirebon）地區。

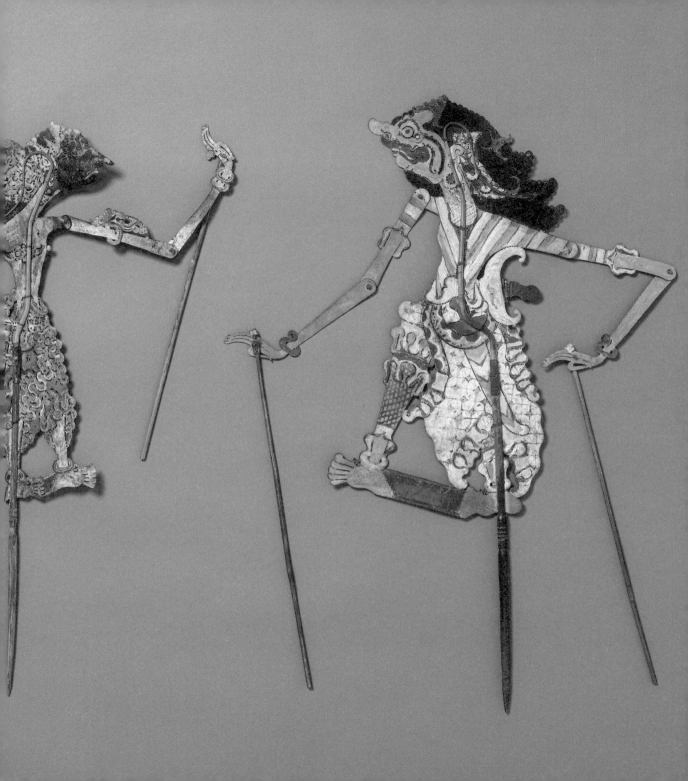

假面舞的面具

假面舞是流傳在朝鮮半島各地的舞蹈戲劇，表演者會戴上紙張或木頭所做的面具演戲、跳舞。

戲劇內容大多描述消災解厄的儀式、朝鮮王朝時代貴族階級「兩班」的暴虐無道、對破戒僧侶的諷刺、男女情愛交歡等等，道盡了受苛政所苦的百姓心中之怨氣。

劇中的兩班和僧侶大多擁有一張滑稽的臉孔，戴著奇形怪狀面具的兩班，被戴著正常面具的老百姓嘲弄，對於平民觀眾而言是不可多得的諷刺笑料。

有些劇目是很粗俗的，因此威風凜凜的兩班會避免觀看那些不入流的戲劇，以免有損家風及社會地位。在貴族階級視而不見下，假面舞便逐漸演變為平民專屬的藝術了。

假面舞顧名思義，登場的角色都愛跳舞，不僅開心時跳舞、憤怒時跳舞、哀嘆不幸時跳舞、問題解決不了時也跳舞，只要跳了舞，一切都能迎刃而解。假面舞以蹦蹦跳跳居多，節奏緩慢但強而有力，即使是傷心欲絕的人，只要使勁地跳、把煩惱甩掉，心情也能豁然開朗。故事中隨處可見的幽默感、快樂的舞蹈，加上強烈的諷刺與巧妙的揶揄，總是能令觀眾捧腹大笑。

假面舞演完後，面具必須燒掉，所以不會有老舊的面具流傳下來。這不僅能燒掉附在面具上的災難與惡果，還能化解面具相關人士身上的厄運。

鳳山假面舞的面具。

韓國
上 道令（少爺）
20.1 × 24.3 × 9.0
下 上佐（小男孩）
14.6 × 22.1 × 8.1

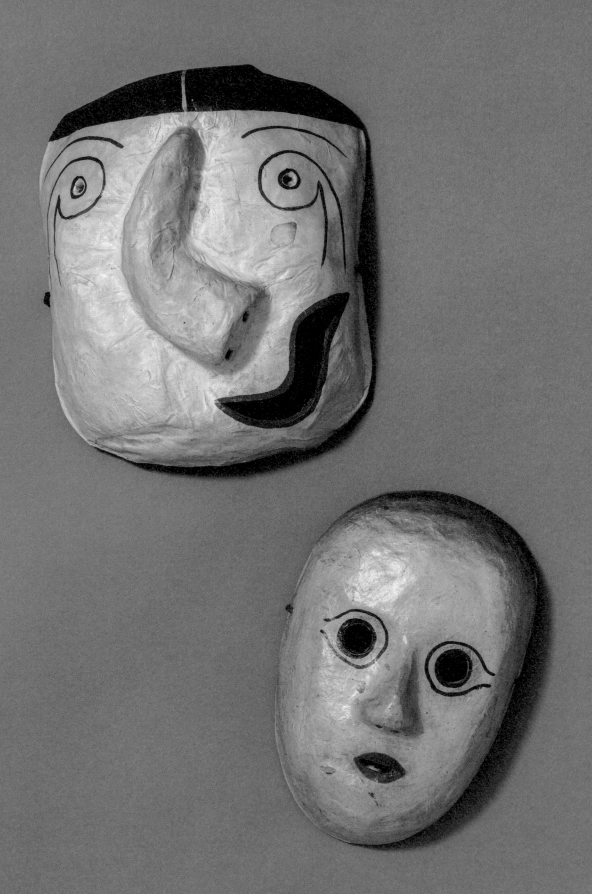

米提拉畫

印度婦女有一項傳統習俗，她們會在家中牆上描繪眾神的姿態與象徵豐收的圖騰，並且清理泥地，畫出像曼荼羅（mandala）一樣的圖案。畫的內容在各地不盡相同，不過大多與禮俗有關，圖騰則蘊含著作畫婦女的心願。

婦女們的願望和禮俗通常與生活密切相關，較普遍的有祈求大富大貴、多子多孫、農作豐收，以及盼望丈夫高升、孩子身體健康，若有女兒也會祈禱她能覓得良婿；此外，也有更具體的願望，例如希望穿金戴銀等等。婦女們於自家泥地、牆壁描繪傳統圖案並許願，與在祭祀、婚禮時由婆羅門和一家之長所主持的正式儀式是不同的。

這些畫近年來也開始繪製在紙上。1967年，比哈爾邦（Bihar）遭遇了嚴重的乾旱，當時的首相英迪拉·甘地（Indira Gandhi）便將手工藝局長普普爾·賈亞卡爾（Pupul Jayakar）派遣到米提拉地區（Mithila）的比哈爾邦，提議將壁畫繪製在紙上來販賣，以改善經濟、弭平乾旱造成的傷害。此後，印度民俗畫便舉世聞名，而這些畫在紙上的民俗畫則統稱為「米提拉畫」。

印度·比哈爾邦
75.8 × 55.6

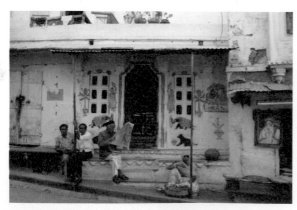

牆上描繪著民族畫，攝於1983～1992年。

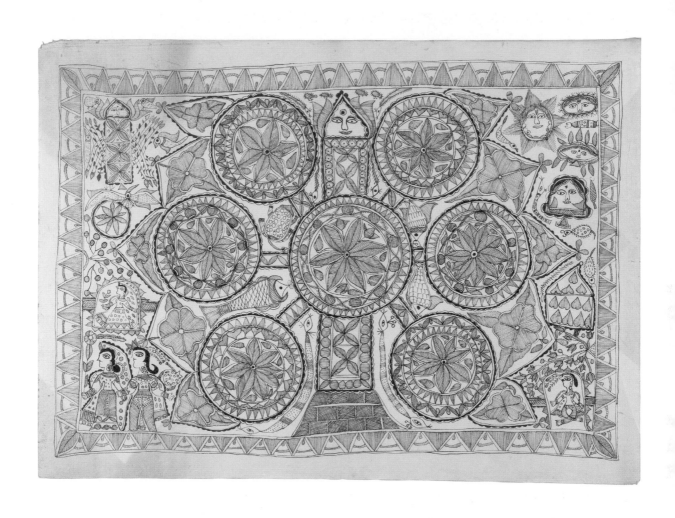

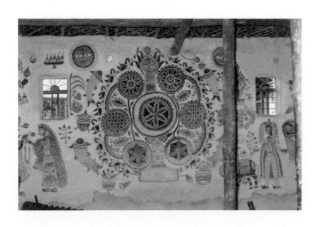

印度的新婚夫妻會在舉辦婚禮的新娘家，於新婚頭5天所住的房內牆上描繪一種叫「科瓦爾」（kohbar）的畫。畫裡有7朵蓮花，中間矗立著一根竹子，旁邊畫滿象徵吉祥、豐收的圖騰。除了壁畫以外，給訂婚對象家人的贈禮也會用畫有科瓦爾的紙來包裝。

刺青畫（godana）。賤民（harijan）女子的刺青畫也繪製在紙上了。

76.2 × 28.2

賤民畫。來自比哈爾邦馬杜巴尼（Madhubani）。

76.3 × 56.5

刺青畫。

75.9 × 18.5

米提拉畫。羅摩王子與悉多公主。

40.7 × 35.5

泰國的編織品

湄公河（Mekong）與洛克河 （Ruak）的匯流點，正好位於泰國、寮國、緬甸這三國的國界，這個地區稱為「金三角」，附近住著苗族、阿卡族、拉祜族、傈僳族等山地民族。1980年代，造訪此區是非常艱難的，因為清邁並非國際機場，必須從曼谷轉搭國內線，再乘船沿著混濁的湄公河溯流而上。

右圖為湄公河船上所使用的工具，用來舀取潑入船中的河水，相當於水瓢。這是一種用竹條編成的籃子，附有堅固的把手以承受水的重量，編織處塗有樹脂，方便舀水。

即便抵達目的地村莊，我們仍不得其門而入，直到將禮物送給族長，他才帶我們參觀村內。

他們的日常用品全都使用了很久，像是以附近生長的竹子編成的餐桌、織布時坐的矮凳等等，每一樣都因為長年使用、被地爐燻過而黑得發亮。它們在生活中大展身手的模樣，大概就是所謂的器物之美吧！村中婦女們相當勤奮，總是坐在竹條編成的矮凳上，努力縫製她們的衣物。

泰國
20.1 × 33.5

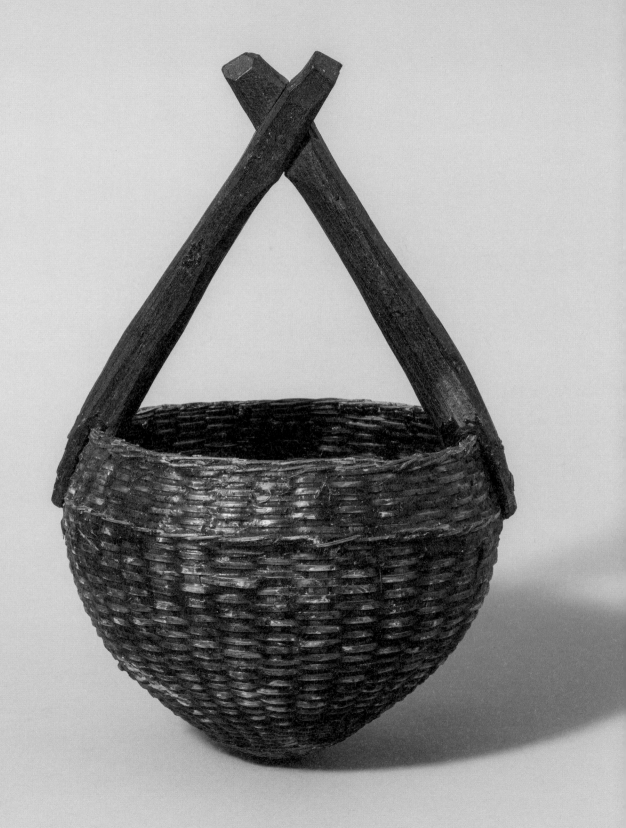

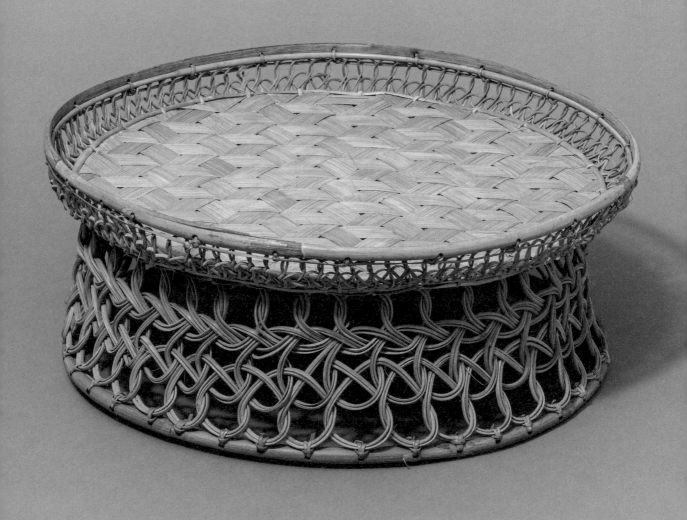

藤編餐桌，人們會在這張
桌子上吃飯。

泰國　拉祜族
64.8 × 24.8

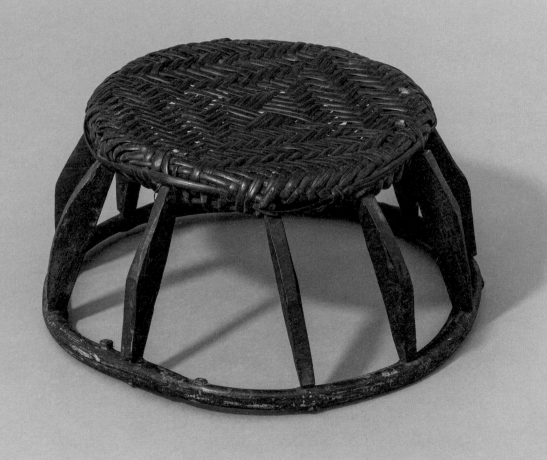

婦女們會坐在這張椅子上
做針線活。

泰國　阿卡族
38.3 × 17.8

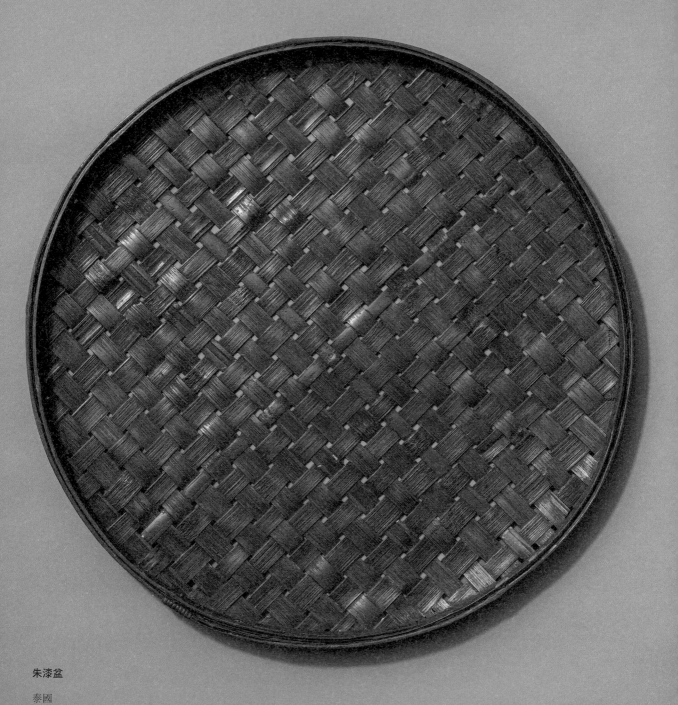

朱漆盆

泰國
左 70.3 × 3.2
右 46.3 × 4.5

印度平民的刺繡布

印度刺繡歷史悠久，豐富的變化與精緻的設計，擄獲了全世界人們的心。從地區到部族、王公貴族到平民百姓，印度刺繡都有各自的特色。

王公貴族的刺繡始於蒙兀兒帝國時代，由宮廷附屬的工作坊製作。這些刺繡大量使用了金紗、銀紗、棉線，風格優雅高貴。舉凡掛毯、華蓋、床單，以及摩訶羅闍（Maharaja，祭司）的大衣，都會縫滿極盡華麗的刺繡。

平民百姓的刺繡在印度家庭同樣倍受重視。例如在旁遮普邦（Punjab）地區，就有「波卡麗」（phulkari，花的刺繡）與「巴古」（bagh，庭園）刺繡。小孩誕生後，為了有朝一日的孩子婚禮，祖母會親手在木棉質的底布上，花許多年用心縫製密密麻麻的刺繡，直到底布完全看不見為止。這塊布會在婚禮後的祭典及儀式上，當作披風或掛毯使用，成為代代相傳的寶貝。

在孟加拉（Bengal）地區，則有一種叫做「孟加拉布」或「坎特絲」（kantha）的刺繡。當地人會將男子的舊腰帶「多提」（dhoti）與不穿的衣物拆解開來，抽出彩線縫製刺繡，並將做好的美麗布料送給孩子。

百姓的刺繡大多是在日常生活中慢慢製作，由祖母傳給孫子，或者由母親傳給孩子。刺繡和拼布與染織不同，即便沒有高超的技術，只要肯花時間，人人都能縫好，因此刺繡在印度可說是全民運動。

圖案精緻，宛如工筆畫的刺繡布。有的刺繡布甚至得花上數年才能完成一塊，這條應該是掛毯。

印度‧喀什米爾（Kashmir）地區
177.0 × 137.6

271

壁毯（嫁妝包袱）

古吉拉特邦的索拉什特拉
（Saurashtra）、喀奇縣
（Kutch）等地區婦女所做的刺
繡。祭典時使用的大型壁毯與
華蓋、掛在門口迎接客人的布
條、垂掛在屋梁上的彩帶、新
娘嫁妝的包袱、貼在新居牆上
的壁毯等等，都有這種刺繡。

印度·古吉拉特邦（Gujarat）
78.9×76.4

壁毯（嫁妝包袱）

印度·古吉拉特邦
75.1×76.4

壁毯（嫁妝包袱）

母親送給孩子的布，嵌有玻璃
鏡片（在19世紀以前是雲母
片），這種工藝品稱為「鏡面
刺繡」，上頭所繡的花紋充滿
了民俗特色。

印度・古吉拉特邦
73.4×72.6

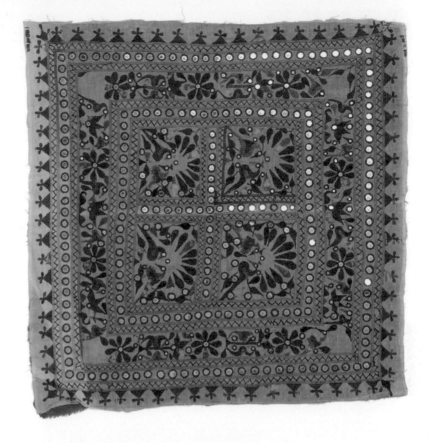

刺子繡壁毯（嫁妝包袱）

印度・古吉拉特邦
59.3×59.1

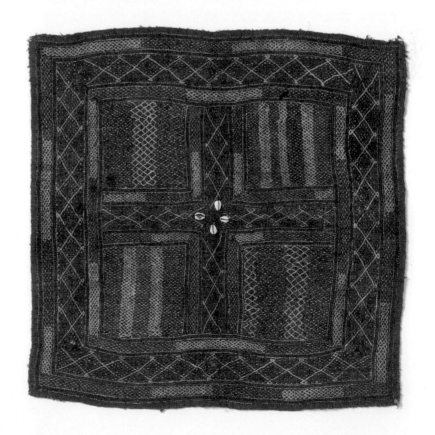

印度的絞染

絞染是一種將布料用絲線捆綁起來，浸泡染液以染出花色的染色技法，印度以外也有這樣的工藝技術。在印度，絞染稱為「班達尼」（bandhani），即捆綁之意，這個字也有鹿胎絞的含意。古吉拉特邦與拉賈斯坦邦是絞染的盛產地，不過早在6～7世紀描繪的阿旃陀石窟（Ajanta）壁畫上，便已經有類似印度絞染的圖騰了，人們至今也依然遵循著自古流傳的技法，染製頭巾與紗麗。

在拉賈斯坦邦的首都齋浦爾（Jaipur），有一種特別受到王室青睞的絞染，那就是右圖中央的卷絞「拉哈利亞」（laharia，即波浪）。拉哈利亞大多是將布料重疊4遍，捲起來絞染而成。斜斜的條紋是先把布的某一端斜著捲成繩索狀，再以木棉線把要防染的地方綁起來絞染。右圖上方的斜格子紋，則是先以卷絞染製一遍，再將另一邊以相同步驟捆起來絞染，如此便能形成格子花紋。

游牧民族或平民百姓所戴的頭巾，是用質地粗糙、厚實的布料絞染而成的，而社會地位高的男子所戴的頭巾，以及儀式上所使用的頭巾，則是以輕薄、高級的平紋細紗布（muslin）製成。

平紋細紗布絞染頭巾。

由上而下順時針方向
卷絞
卷絞
鹿胎絞
混合卷絞
印度・拉賈斯坦邦
下 1758 × 17.1

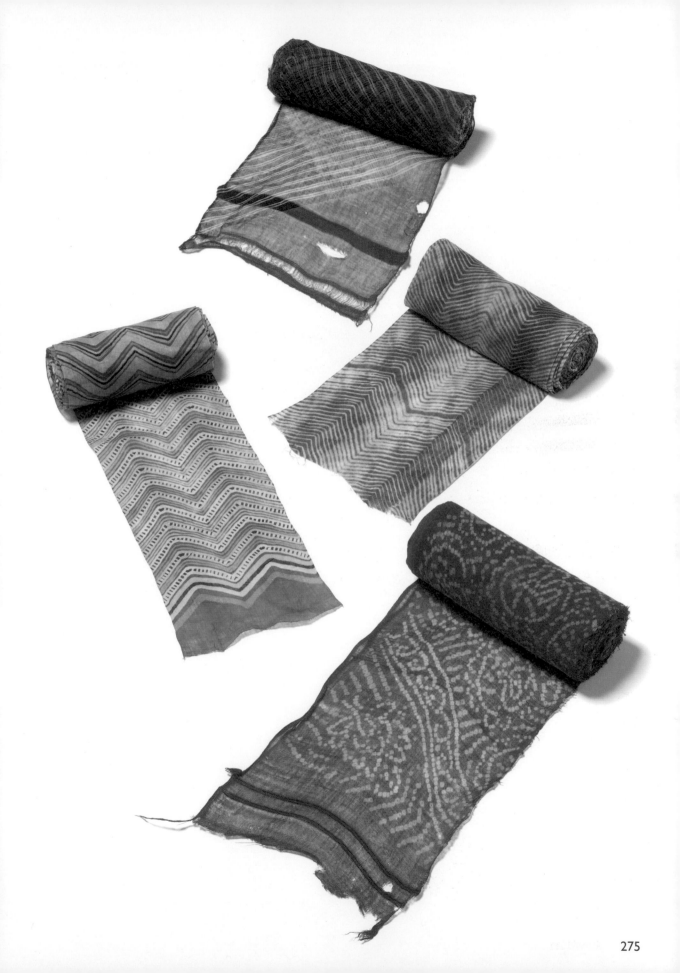

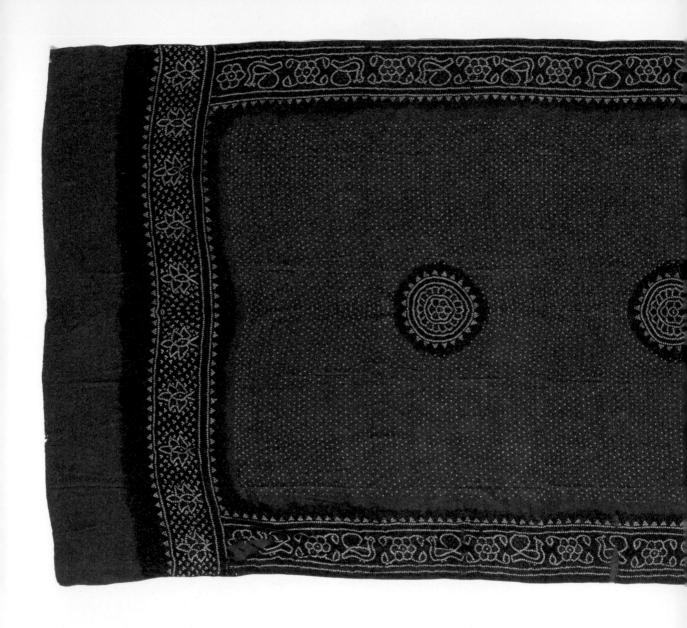

絲綢絞染布　19世紀末至20世紀初

印度人穿戴的紗麗，由兩塊布縫合後絞染而成，布上的圖騰
是數不清的鹿胎絞。印度的沙漠居民對紅色（茜染）情有獨
衷，他們會將茜草的紅獻給崇高的國王與貴族，或用於儀
式、聘禮及舞蹈服裝。當地百姓都非常嚮往茜染，因為這是
少數人能穿戴的特殊款式。

印度・拉賈斯坦邦　338.8 × 139.5

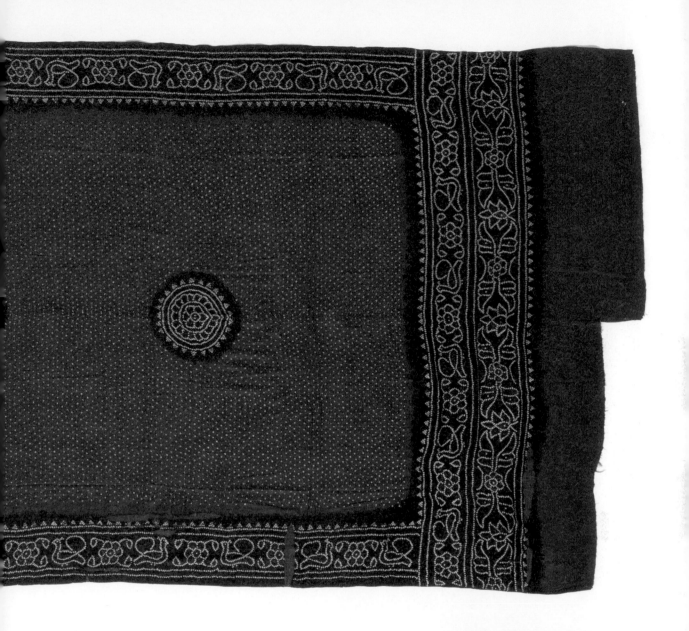

正在捆紮的婦女，攝於1983年。

帕托拉

相傳絣布發祥於7～8世紀的印度拉賈斯坦地區，即使到現在，帕托拉（patola）依然是古吉拉特邦上流階級的婚禮和宗教儀式中不可或缺的工藝品。

絣布又分為用經紗捆染出花紋的「經絣」、用緯紗捆染出花紋的「緯絣」，以及用經紗與緯紗交互捆染出花紋的「經緯絣」。帕托拉是以細絲做成的經緯絣，需要非常高超的技術，才能將經紗與緯紗兩種絲線捆染、融合成圖案，因此比捆染經絣和緯絣更加費時費力。

經緯絣從12世紀便出現於印度，在日本、瓜地馬拉、印尼也有它的蹤影。

帕托拉是荷蘭東印度公司的出口貨，自17世紀起出口至印尼。帕托拉華麗的花紋不僅令印尼人心嚮往之，還成了王公貴族社會地位的象徵，對印尼的染織工藝也造成深遠的影響。右圖帶有花草紋路及鋸齒圖案的帕托拉，是最典型的款式。帕托拉有各式各樣的尺寸與用途，不過主要都是當作紗麗穿戴，出席婚禮等各種儀式。帕托拉如今已日漸式微，僅剩下古吉拉特邦帕坦（Patan）的薩爾維聯盟（Salvi family，由同姓氏組成的職業工會）所屬的兩個家族還在製作。

印度
387.4 × 98.3

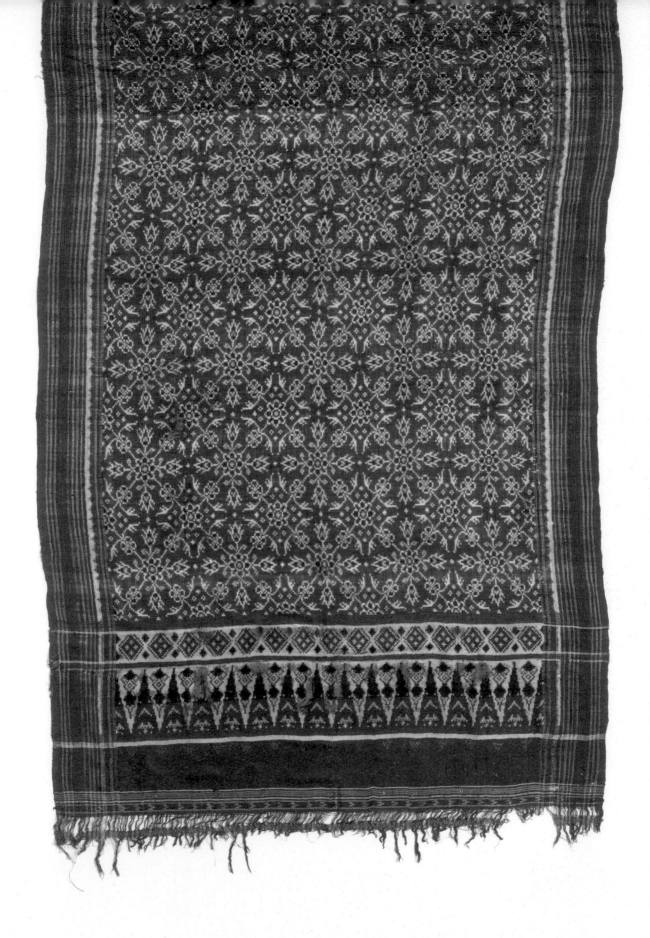

279

古更紗

「更紗」的材質主要是木棉布，由手工彩繪、木刻版或銅版印刷、蠟染等方式染出顏色與花紋。印度更紗最教人愛不釋手的，就是那鮮艷的茜草紅了。將木棉以天然染料染成茜草紅，需要特殊的化學方法，而這種染色工程過去只有印度做得到。早在西元前2000年左右的印度河流域文明遺跡，便出土過類似茜草紅的布料。即便在日本，能夠以植物纖維染色的也幾乎只有藍染。

16世紀地理大發現時，歐洲列國興起了印度染織風潮。歐洲缺乏木棉，對羊毛文化的歐洲人而言，木棉是舶來品，染上紅、藍、黃等鮮艷色彩的美麗木棉更紗，更是大家眼中的寶貝。木棉輕薄涼爽、吸濕性佳，厚一點又能禦寒，成了全歐洲的新寵兒。

印度與印尼在地理大發現以前，是透過伊斯蘭商人貿易的。記錄顯示，14世紀時印度人會將辛香料運往南蘇門答臘（Sumatera Selatan），並以更紗交換財物。印度更紗及帕托拉的出口，成了日後印尼製作絣布與爪哇更紗的起源。從古印度遠渡重洋到國外的更紗，稱為「古渡更紗」，來到日本的古渡印度更紗，是日本茶道的珍寶。

右圖的更紗是在藍色底布上，用木刻版染上茜草紅而成。清洗過後藍色會逐漸褪去，留下的茜草紅便顯得更加鮮艷。草木染的布料像這樣經過長年使用，往往會變得越來越美麗。

印度・科塔地區
232.6 × 146.2

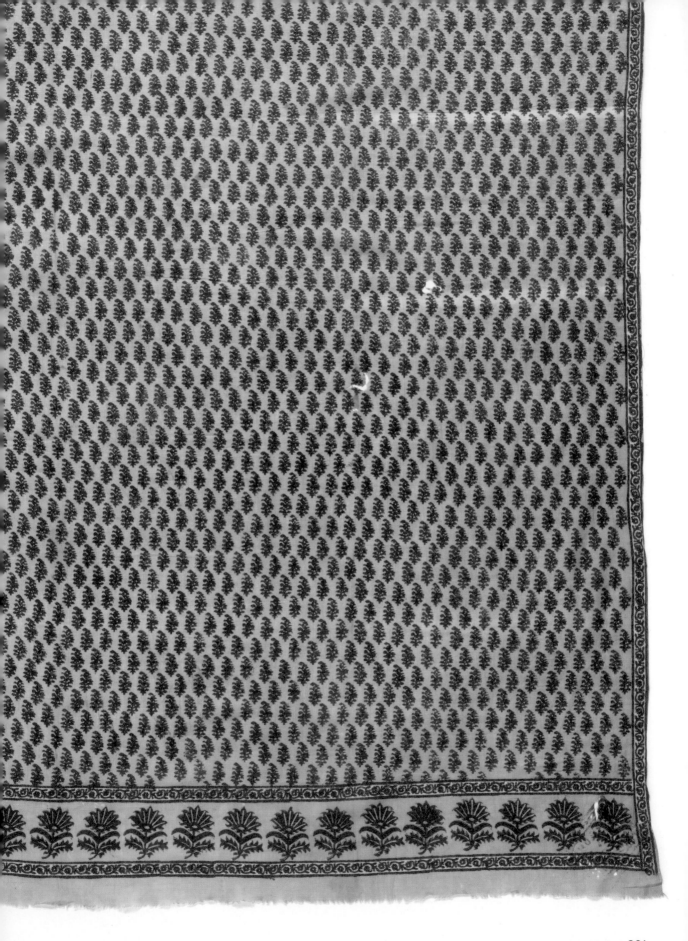

281

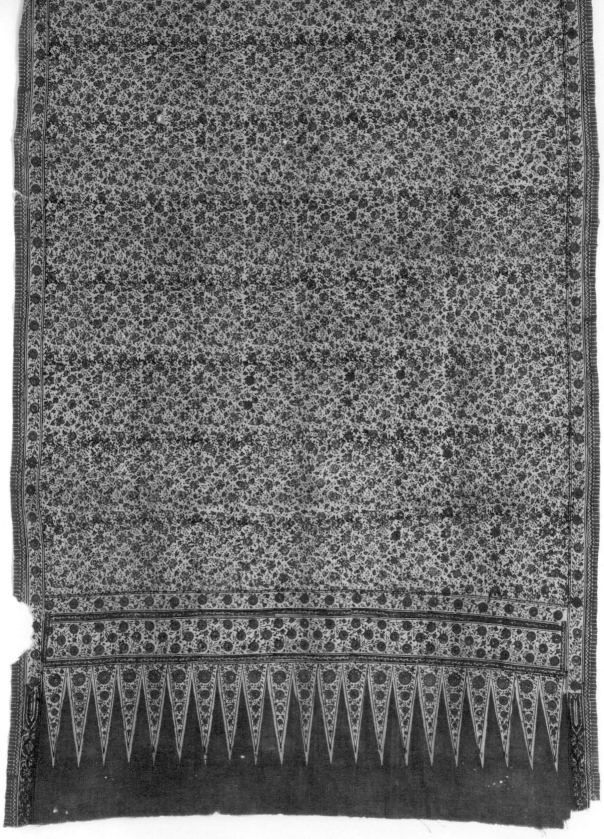

印尼古渡更紗

出口至印尼的印度產更紗。以印尼為市場的更紗，底部經常帶有鋸齒狀花紋。

印度　232.4 × 101.3

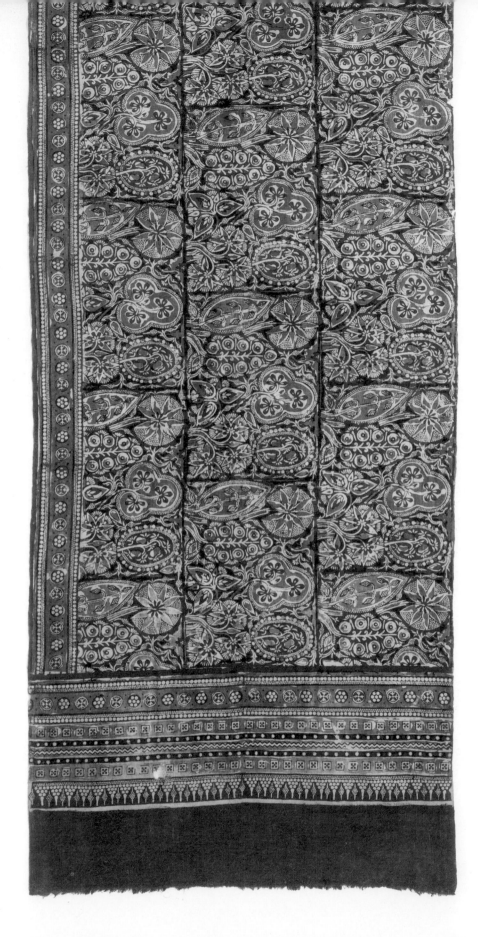

印尼古渡更紗

印度　482.6 × 96.4

雕版印刷的木刻版

　　將染料以漿糊拌勻，直接抹在底布上染色稱為「捺染」。在拉賈斯坦邦，目前仍有好幾個地方會製作木刻版捺染。其中之一就位於巴格魯（Bagru），在齋浦爾往西南約30公里處，當地仍有工作坊會以天然染料製作木刻版捺染的布料。使用木刻版的捺染稱為「恰帕伊」（chapai），而按壓木刻版的工匠則叫做「奇帕」（chhippa），在製作恰帕伊的地方，還會有雕木刻版的師傅。右圖的老舊木刻版便出自巴格魯。

　　染坊的人會構思圖案，委託專門雕木刻版的師傅來製作。雕好的木刻版會悉心保管，以免被他家抄襲，並各自刻上名字妥善收藏。想在一塊布料上疊加多種色彩時，就得使用相應數目的木刻版。

　　與從前相比，如今印度的染坊數量和雕木刻版的工作坊都越來越少了，不過，幸好這些效率稱不上高的手工藝仍傳承了下來，令人不勝欣慰。

印度人大多使用紫檀、花梨木、柚木等木材製作木刻版。

印度‧拉賈斯坦邦
17.9 × 12.9 × 6.3
（中央靠左的紅色木刻版）

巴格魯的木刻版工作坊，攝於1996年。

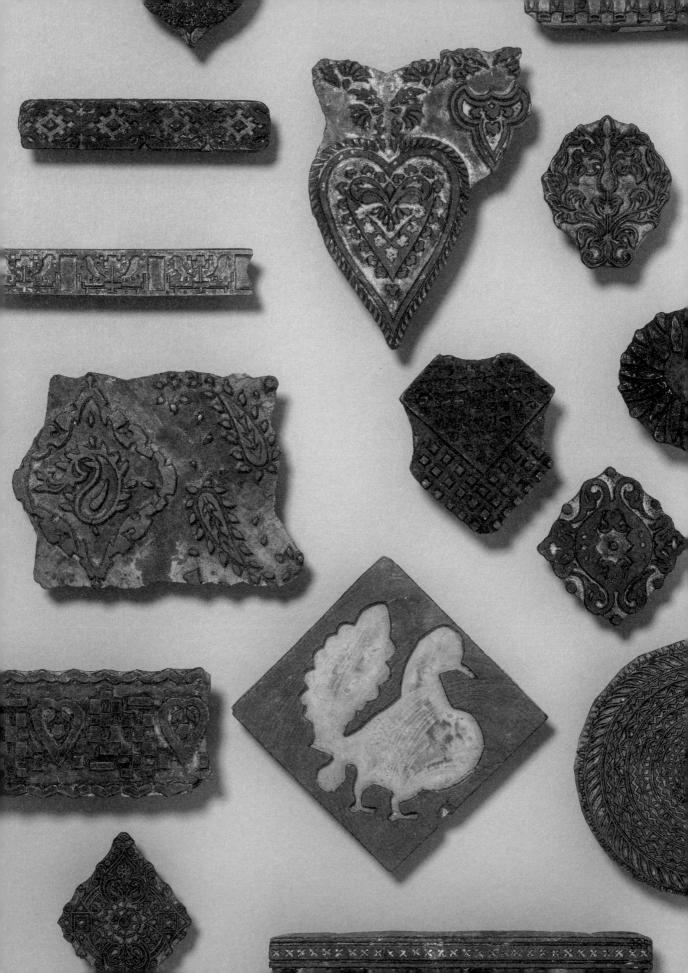

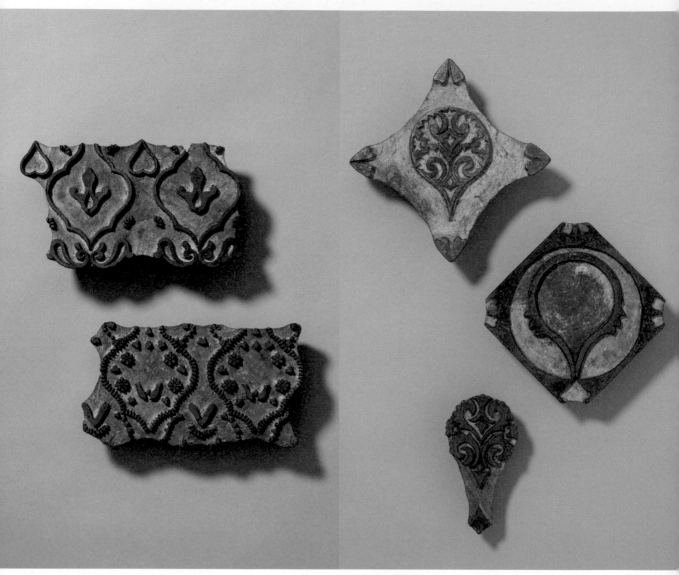

印度‧拉賈斯坦邦
上 21.9 × 12.0 × 6.2
下 21.1 × 12.1 × 5.5

印度‧拉賈斯坦邦
上 19.9 × 20.1 × 7.5
中 17.5 × 17.6 × 6.7
下 7.3 × 13.8 × 5.5

伊朗
中央的人物刻版
8.7 × 13.5 × 4.2

兩個一組的木刻版與三個一組的木刻版。工匠會依據輪廓與中央的圖案分門別類，
染製多種色彩。p.287為伊朗的木刻版，伊朗當地也有傳自印度的波斯更紗。

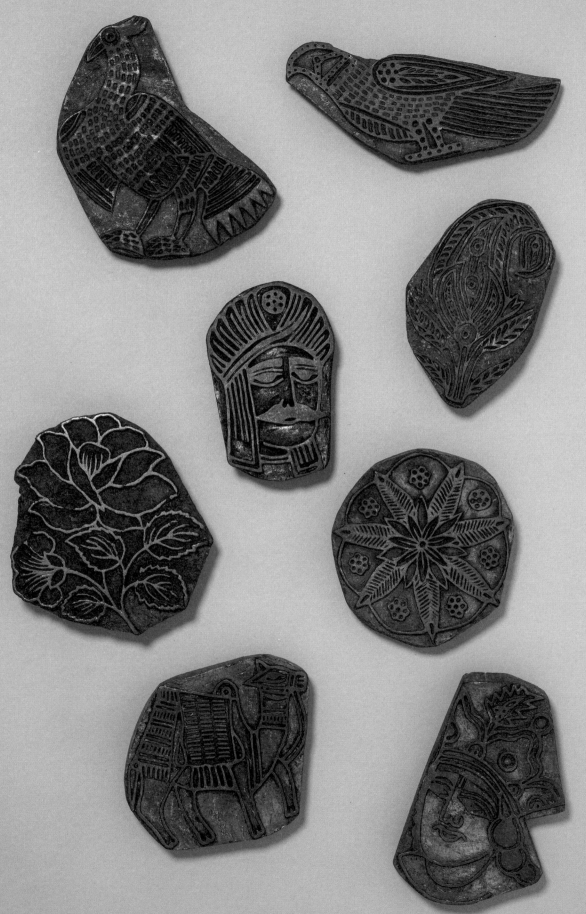

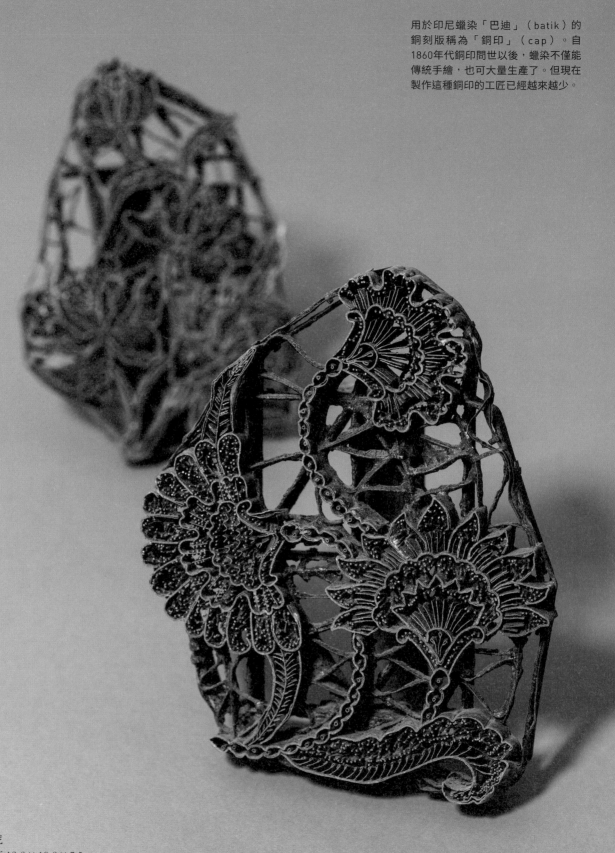

用於印尼蠟染「巴迪」（batik）的
銅刻版稱為「銅印」（cap）。自
1860年代銅印問世以後，蠟染不僅能
傳統手繪，也可大量生產了。但現在
製作這種銅印的工匠已經越來越少。

印尼
後方 13.6 × 19.6 × 7.5
前方 17.1 × 21.1 × 8.5

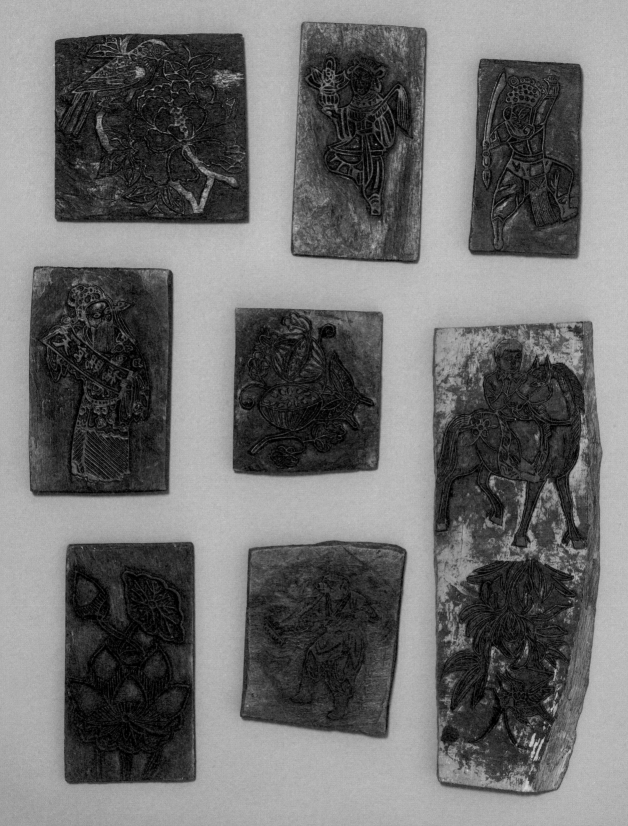

這是中國各地製作年畫和紙馬時,所使用的木刻版,而非印布料的木刻版。中國人會於春節期間,將年畫掛在民房門口及室內,並在節慶、祭祖等場合,以紙馬祈求各式各樣的心願。吉祥畫常見的「天官賜福」字樣與蓮花圖騰,也出現在這些木刻板上。

中國　11.1 × 30.4 × 1.6(右下)

穿印度布料的居民，攝於1983～1986年。

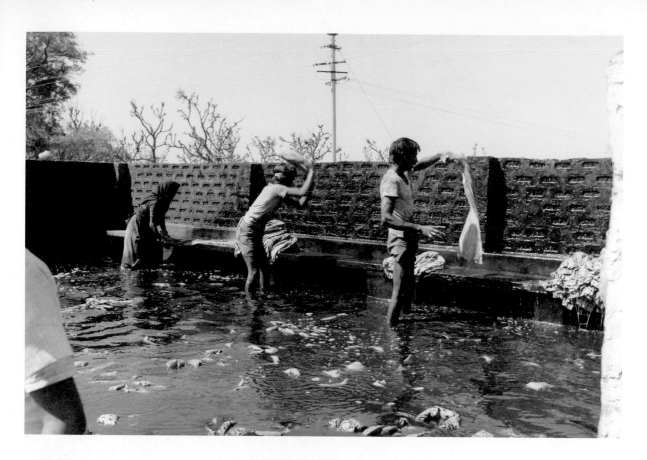

印度各地的染坊,皆攝於1983年。

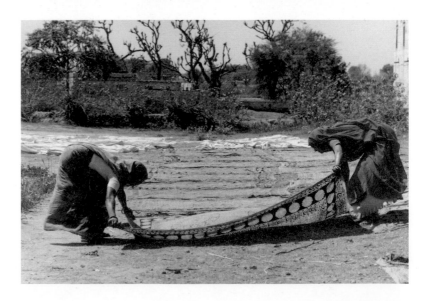

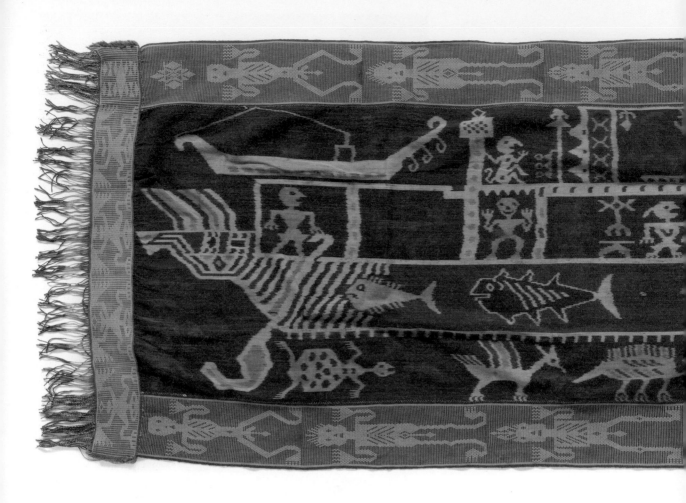

印尼的伊卡特

「伊卡特」（ikat）是絣布世界的共通語言。這個字在印
尼文中代表「絣布」，不過，即便在印尼，各部族對於絣
布的稱呼其實也不盡相同。「伊卡特」 一字，源於參觀絣
布工程的外國人，在聆聽講解時，將代表「打結、捆綁」
的「穆奇伊卡特」（mengikat）後半的「伊卡特」誤以為是
織品，從此這個稱呼便越傳越廣。到了1970年近代左右，
大家已習慣將印尼的絣布稱為「伊卡特」了。

　一開始介紹的松巴島東部的絣布，在當地叫做「悉安
巴」（hiamba），居民將它當作衣物。男人的悉安巴服飾

印尼・松巴島
295.9 × 94.3

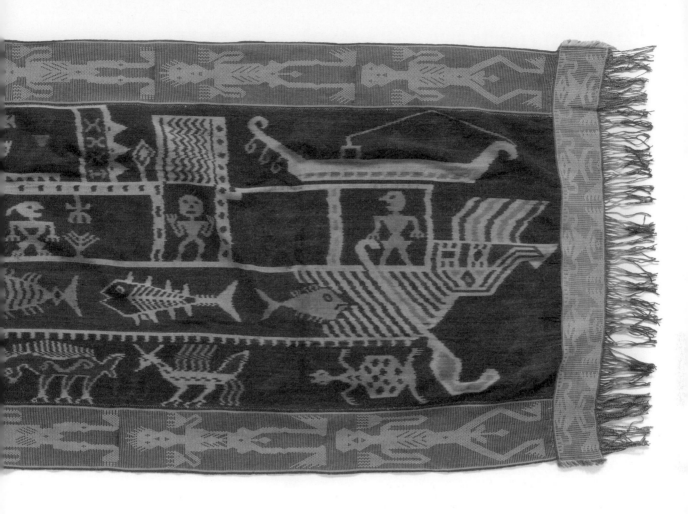

囊括了腰帶、披肩、頭巾，腰帶稱為「辛基」（hinggi）、披肩稱為「哈蓮達」（halenda），頭巾稱為「提艾拉」（tiara）。婦女的悉安巴服飾包含了腰裙、披肩、頭巾，腰裙稱為「拉霧」（lau）、披肩跟頭巾則與男子的名稱相同。唯有參加祭典儀式時，人們才會穿戴悉安巴的披肩與頭巾。

男人的腰帶辛基主要以經絣織成，長度通常是230～250公分，寬度為115～140公分，尺寸非常大，由兩塊經絣縫合而成。

上圖的絣布是喪葬儀式中不可或缺的物品，靈船圖騰反映了人死之後，靈魂會乘船前往天界的思想。絣的部分除了靈船，還描繪了人物、魚類、烏龜、猴子和幻想生物，周遭則以浮織繡著人物的圖案。這些人物的圖案身上都有肋骨，象徵著死者和祖先。通常這類絣布都是由兩塊布縫合而成，不過這塊比較寬，所以只用一塊就完成了。我們收購時，聽當地人稱它為「國王毯」，可見是給身份地位尊貴的人在喪禮上使用的。

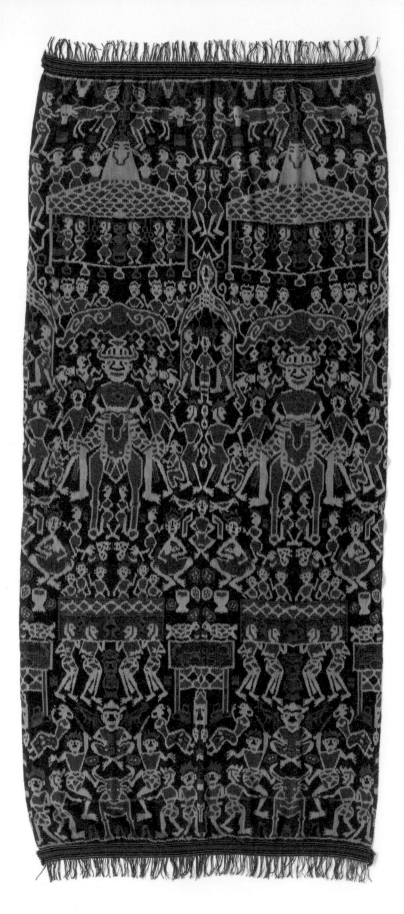

辛基・肯布（Hinggi Kombu）

辛基・肯布有「紅色腰帶」的意思，是統治階級所配戴的腰帶。除了茜草和蘇芳染成的紅色以外，上面還融合了青、黃、褐、黑等多種顏色的經絣。有些王侯所使用的辛基・肯布，會在底部以浮織繡上文字等裝飾。這種底部的織法比較複雜，得先將兩塊經絣縫合起來，做成一般的腰帶以後，再把形成腰帶流蘇的經紗當成緯紗使用。此外，有些辛基・肯布的底部還有正反織與條紋織，但這在王侯以外的服裝也見得到。左圖為婚禮的場景，騎著馬的新郎、新娘身旁，有許多人正在載歌載舞。結為連理時，新郎家必須贈送馬匹（有時是水牛或黃牛）給新娘家。底部為條紋織。

印尼・松巴島
274.9 × 119.4

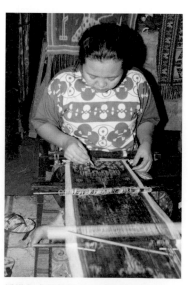

編織伊卡特的婦女，攝於1994年。

辛基·卡瓦魯（Hinggi Kawuru）

辛基·卡瓦魯有「藍色腰帶」的意思，這種經絣只以深淺不一的藍染色，相當素雅，屬於平民階級的腰帶。主要圖騰有動物、人像、放頭顱的首架等等，每種都具體而活靈活現。動物圖騰的比例占絕大多數，種類也很豐富，包含馬、鹿、猴子、鱷魚、蛇、鳥、雞、蜥蜴、魚、蝦等等。這些圖案不僅僅是裝飾，也與信仰息息相關，松巴島的居民認為動物是神聖的，而在所有動物中，又以馬兒最高潔尊貴，因此馬的圖騰過去只有王侯才能使用。

印尼·松巴島
269.6 × 105.5

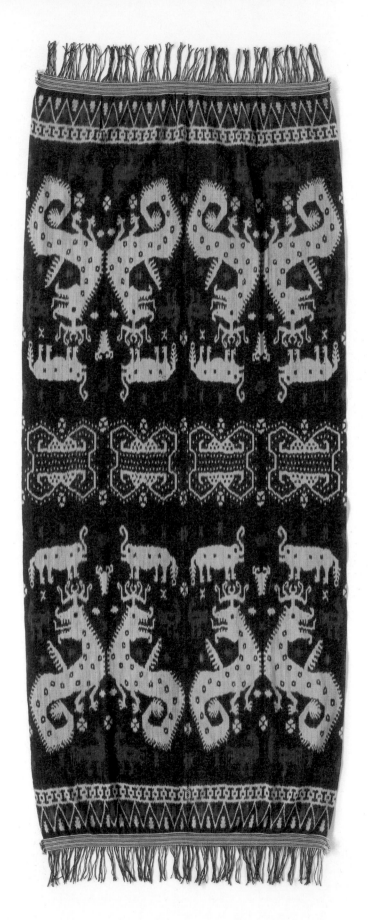

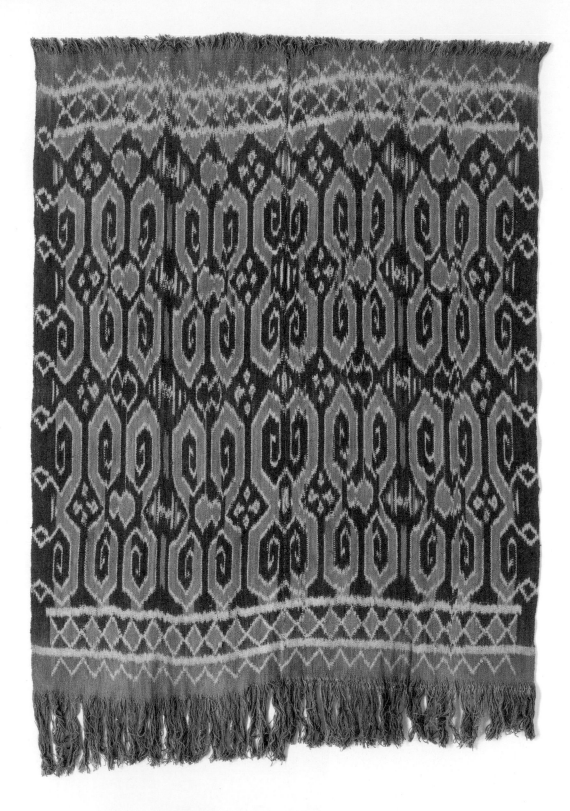

這是托拉查族（Toraja）的伊卡特，在統治階級的祭典儀式上，人們將它當作壁毯。
托拉查族的絣布在祭典儀式中具有特別的用途，當作衣物穿戴反倒是其次。這塊絣
布名叫「賽柯曼迪」（sekomandi），有「彎彎曲曲」的意思，中央的圖騰由鉤紋組
成。這些花紋都是基於托拉查族的傳統信仰而來，不過時至今日，關於它的意思與名
稱等諸多細節，都已遭人淡忘了。

印尼・蘇拉威西島
（Sulawes）
托拉查族
167.0 × 116.6

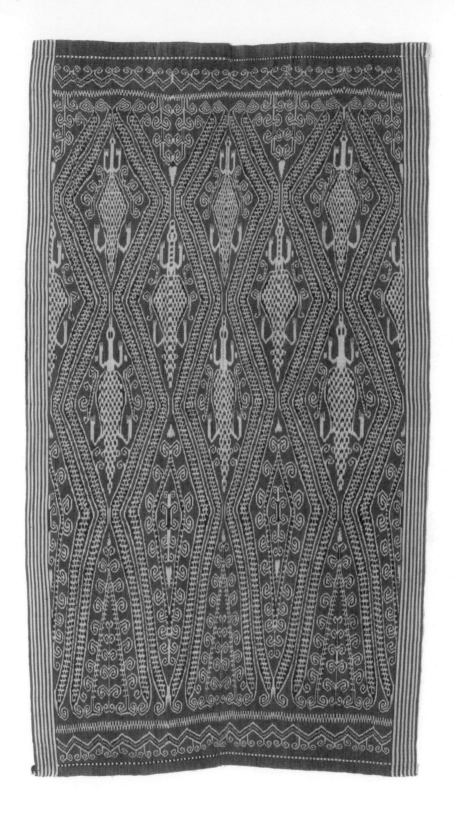

以經絣製作的達雅族毛毯「普阿」（pua），中間布滿了鉤紋。這種花樣稱為「恩普拉瓦」（emplawa），意思是「蜘蛛」。在印尼許多地區，居民也會在普阿上描繪神聖的鱷魚圖。達雅族除了將普阿當作毛毯，也在祭典儀式上用它裝飾牆面，或於宴席中鋪在食物底下當墊布。

印尼‧婆羅洲（Borneo）
達雅族（Dayak）
202.3 × 111.3

松巴島的浮織布

　　這是松巴島東部的浮織布「帕夫度」（phudu），與p.294～297的絣布來自同一產區。「浮織」這種技法是讓布料圖案的線浮起來，形成刺繡般的紋理。與伊卡特相同，印尼人會在浮織布上織出與土著信仰有關的圖案，並將它當作衣物。右圖的人物圖案代表祖靈，他的身上帶有肋骨，看起來騎在動物上，一旁的植物圖騰稱為「宇宙樹」，在居民眼中，這是一種神聖的樹，象徵著天界與俗世的結合。這種思想在印尼各地的土著信仰中，占有舉足輕重的地位，在島嶼深處或邊境小島上，至今仍有不少地區的居民會於村落中央設置祭壇，並實際種植樹木，當作聖樹來膜拜。這種宇宙樹造型的圖騰，在爪哇島的巴迪、蘇門答臘島（Sumatera）庫魯伊地區（Krui）的浮織（p.302），以及松巴島東部的這幾塊浮織與經絣（p.294～297）上都看得見。人物圖案周遭的S形是代表咒文的特殊符號，不過如今已無從考證它的含意了。

　　這塊布的長度與p.296的伊卡特相仿，應該也是衣服，但並無接縫，可見還有另一塊相同的布。除了浮織以外，布上還有手工染色的花紋，顯得柔和可愛。

印尼・松巴島
244.6 × 29.7

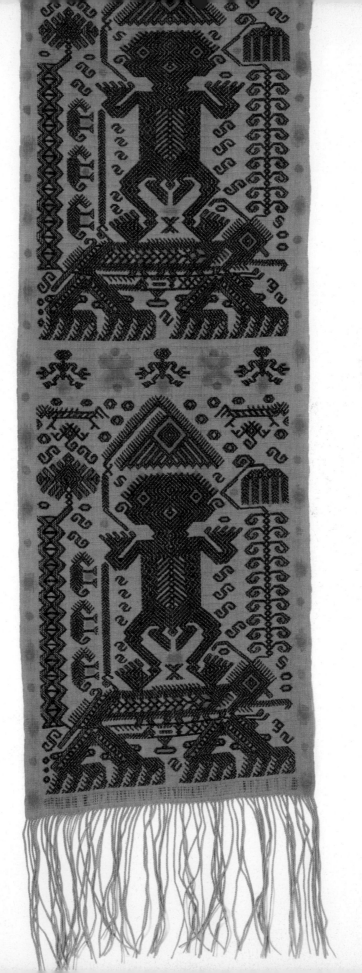

靈船布坦潘

　　這是蘇門答臘島的帕明吉爾族（Paminggir）在祭典儀式中使用的浮織布，依據大小及用途，可分為「坦潘」（tampan）、「塔提賓」（tatibin）、「帕雷帕伊」（palepai）這三種。右圖的坦潘尺寸偏大，這類坦潘通常呈正方形或長方形，布的邊長落在40～45公分左右。人們會在祭典儀式上使用這些布，它的用途非常廣泛，就跟日本的袱紗巾一樣萬用。

　　中央的靈船圖騰連結了俗世與天界，偌大的船隻上載著人，小船上則有人、動物、鳥、魚、螃蟹、章魚、烏龜，代表葬禮的情景。一直到20世紀初，生產這種布的庫魯伊（Krui）地區都還保有讓死者乘船漂流到海上的習俗。

　　在坦潘其他的用途中，最具代表性的就是婚禮時當作聘禮的包袱。帕明吉爾族的聘禮數量驚人，多達50～60件，每一件都得用坦潘包起來，從男方家帶到女方家。下聘時，男方還會用椰子與黑砂糖做出一種叫做「瓦吉可」（wajik）的點心送到女方家裡，這種點心當然也得用坦潘包裝，每一塊坦潘日後都得物歸原主。此外，在婚禮上，新郎與新娘的位置還會鋪上一種稱為「坦潘・蘭比托」（tampan lampit）的座墊，這是用藤條編成的，周圍縫著坦潘。在喜宴上，餐點會裝在叫做「帕哈爾」（pahar）的黃銅高腳杯中，上面覆蓋著坦潘，遞到每一個人面前。在喪宴上，食物也會以相同的形式出餐。對於帕明吉爾族而言，這塊布可說是參與了他們人生的每個重要時刻。

印尼・蘇門答臘島
帕明吉爾族
81.2 × 72.2

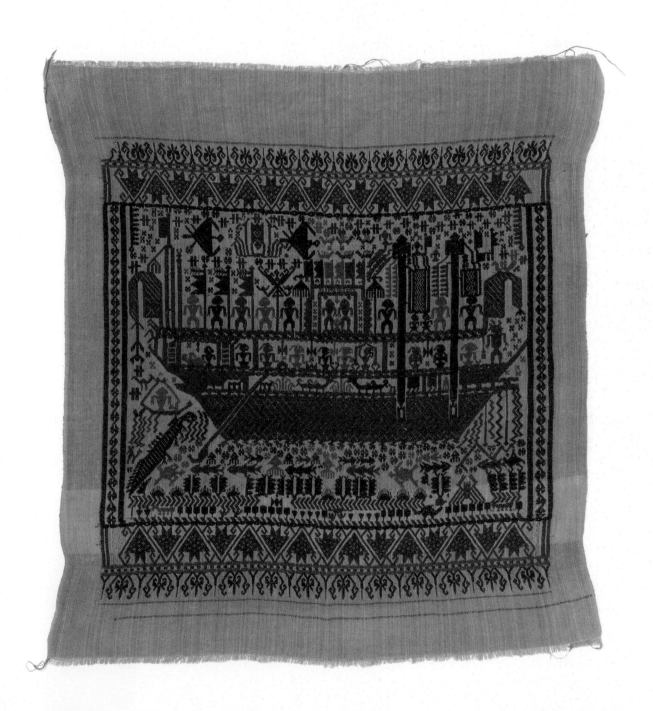

巴塔克族的烏洛絲

　　蘇門答臘島的巴塔克族（Batak）長年與外界隔絕，在泛靈信仰及祖先崇拜等基礎下，發展出了獨特的文化。巴塔克族以獵頭族、食人族而聞名，這些習俗直到20世紀初仍在持續。巴塔克族有自己的傳統文字與曆法，文化水準極高，不僅帶有牆面裝飾的鞍形屋頂建築遠近馳名，雕刻、日用品、染織等造形藝術也很優異。不過，由於19世紀後半葉，荷蘭人入侵並傳播基督教，巴塔克族的傳統文化已經明顯衰退了。

　　右圖是巴塔克族當作衣服的織品，他們所做的布料統稱為烏洛絲（ulos）。以下要介紹的3件烏洛絲，皆出自巴塔克・托巴族（Toba）之手，他們住在蘇門答臘島北部托巴湖（Lake Toba）中的沙摩西島（Samosir），以及托巴湖的周圍。托巴族自古便會編織烏洛絲當成披肩及腰帶，現在則大多將其用於祭典儀式中。

　　烏洛絲大多由木棉織成，以蓼藍、茜草等天然染料上色。黑色則是用巴塔克族口中「西奇拉奇拉樹」的葉子，加上黑土與水所熬成的液體來染製。

　　巴塔克族的傳統圖騰有各式各樣的幾何圖案、唐草風圖案，以及蜥蜴、蛇、水牛等動物圖案。這些圖騰常用於建築與木雕等日用品中，但染織品只會使用幾何圖案。尤其是經絣，除了箭羽狀的花紋以外，還有以菱形、線條、圓點組成的鋸齒狀花紋，巴塔克族把這叫做「絲奇」（豪豬刺之意），不過到了現在，花紋各自的名稱及意義，幾乎都已無人知曉。底端的流蘇並不是織出來的，而是用針額外縫上去，稱為「昔拉特」。

巴塔克・托巴族的披肩。布的中央布滿直條紋，經絣呈點狀散落其中。上下兩端縫有紅、白、黑色的珠飾，這種樣式稱為「西瑪塔」（simata），常用來裝飾披肩。

印尼・蘇門答臘島
259.9 × 80.5

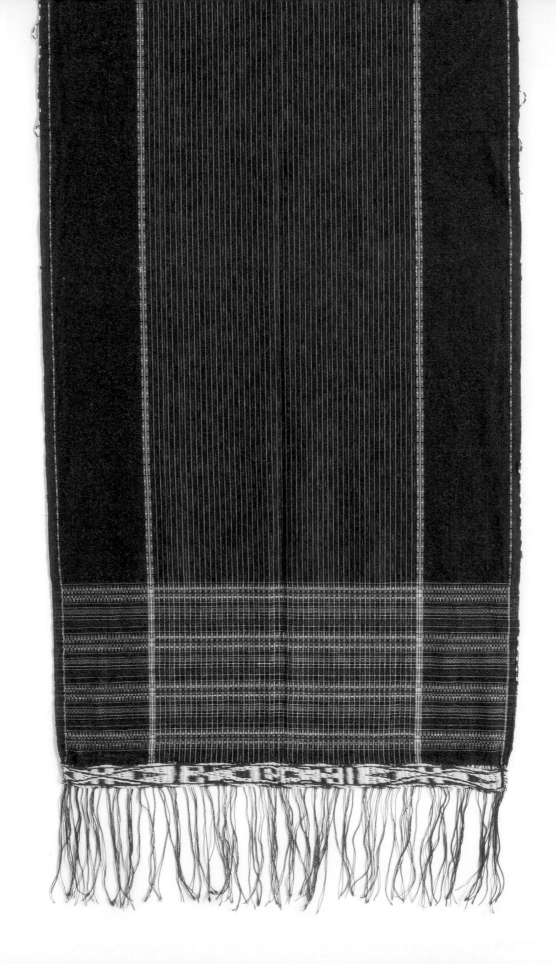

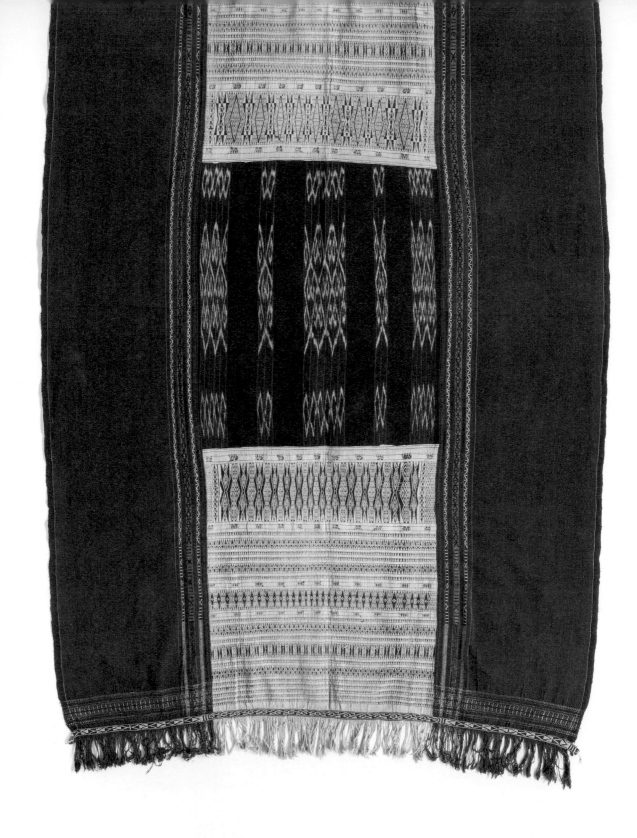

由三塊布縫合而成。中央的布結合了絣與浮織，作工非常精緻。
這種在條紋之間融入絣的布料稱為「烏洛絲・拉綺伊多普」（ulos
ragidup），是王侯的披肩。現在這種款式已經幾乎不生產了。

印尼・蘇門答臘島
184.7 × 114.6

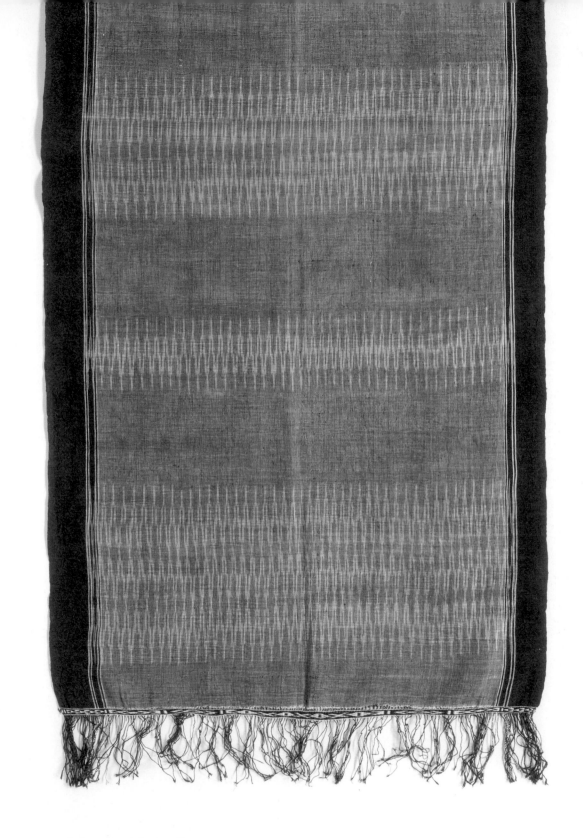

巴塔克‧托巴族的經絣腰帶，深色與淺色的
藍形成鋸齒狀花紋。當地人將這種腰帶稱為
「烏洛絲‧席柏朗」（ulos sibolang）。

印尼‧蘇門答臘島
200.0 × 81.3

凱茵羅絹

這是一種叫做「凱茵羅絹」（kain locan）的絲質更紗披肩，產自爪哇島北海沿岸地區，不過作法已經完全失傳，無人知知曉細節了。這種絲質更紗的花紋稱為「蘇門・庫奇洛」，由鳳凰、鳥類、蝴蝶、植物所組成，樣式顯然受過中國影響，深受住在爪哇島北海沿岸的中國華僑以及華人女性喜愛。除了花紋以外，它的材質也是產自中國的絲，「羅絹」源於中文，羅代表「黑」，「絹」代表「絲」，絲綢的色澤大多像這樣呈現混濁的乳白色。如今峇里島上依然留有許多凱茵羅絹，在峇里島，居民稱之為「蓮邦」（remban），會在成年禮的「磨牙儀式」上使用。此外，若只有藍染，則稱為「凱茵碧瓏」（kain biron）。

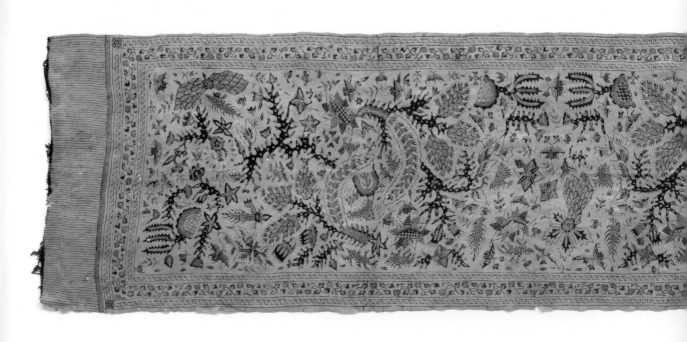

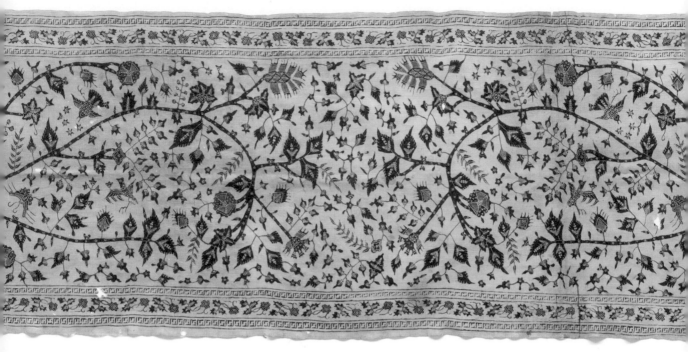

印尼・爪哇島
257.2 × 51.7

印尼・爪哇島
244.0 × 50.8

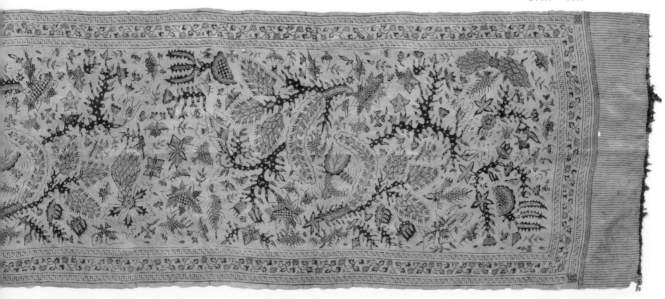

頓甘納村的格林辛

　　頓甘納村（Tenganan）的經緯絣稱為「格林辛」（gringsing），由頓甘納村的婦女負責編織。頓甘納村土生土長的居民稱為「頓甘納帕格林辛岡」（Tenganan Pagringsingan），格林辛只有他們能穿戴，也只有當中的婦女才能製作格林辛。自古以來，隸屬於頓甘納帕格林辛岡的女子，都得在10歲之前學會機織技術。

　　格林辛大多用於頓甘納村的祭典上，或在儀式中充當舞蹈服。右圖的格林辛為男用披肩，稱為「薩布克·圖巴罕」（sabuk tubuhan）。

　　除了衣物等用途以外，村民也將格林辛當作供品的裝飾，或用來祭拜神明。在葬禮上，人們會拿格林辛的腰帶蓋住死者的生殖器，外面再裹上一層格林辛服飾。在頓甘納村的葬禮中，死者是裸身土葬的，土葬前必須去除裹在屍身的格林辛，對村民而言，這些格林辛是不潔的，因此不會留下來使用，而是拿去村外賣掉。峇里島的印度教徒也使用格林辛，他們認為格林辛蘊含魔法的力量，將之視若珍寶。在頓甘納村，人們則把這些織品當作避邪布。

花紋呈棋盤狀，白色大四方形內的紅、黑紋路稱為「西嘉丁」（sigading），外圍的正方形框架叫做「丁丁」（ding ding），兩種圖案合而為一便是「丁丁·西嘉丁」。底端的經紗並未剪斷，而是保留環狀，直接披在肩上。現在的格林辛共有16種花紋，雖然不太能肯定，但應該多少有受到印度帕托拉的影響。

印尼·峇里島·
頓甘納村
79.3 × 22.1
（經紗彼此相連，形成環狀）

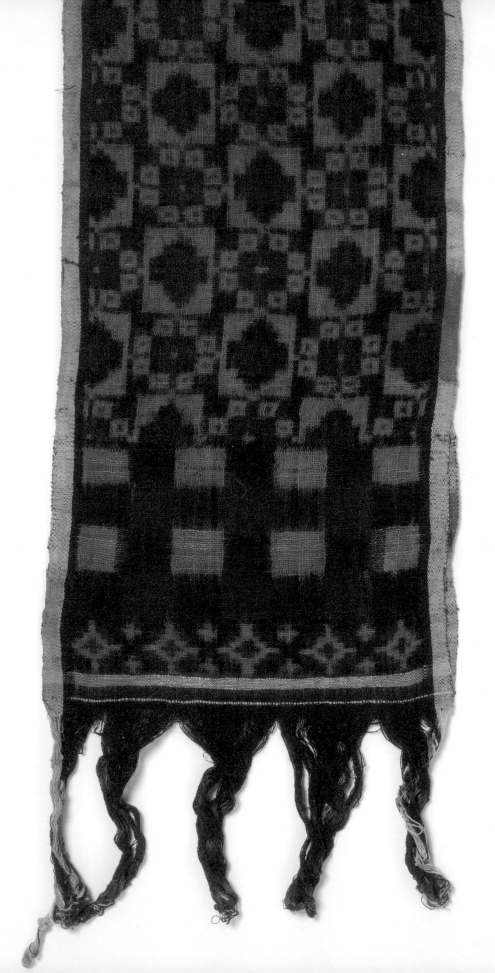

南太平洋的塔巴

「塔巴」出自玻里尼西亞語（Polynesia），是一種用樹皮內皮敲成的樹皮布，主要用於赤道為主的熱帶雨林區。以下要介紹的東加、斐濟等南太平洋群島，之所以自古盛產塔巴，其實跟機織技術未傳入息息相關。在當地，製作塔巴是婦女的工作，由母親將技術傳承給女兒。

塔巴的原料有構樹、麵包樹等桑科樹木。當地人會用蛤蠣或烏蛤剝除樹皮的外皮，讓充分浸濕的內皮從外皮上脫落。接著，她們會用一種叫做「伊克」（ike）的木槌，將樹皮敲得又薄又大，並適時連接樹皮，以達到想要的尺寸。趁構樹皮還很溼潤的時候敲打，樹皮中的汁液就會變得像黏著劑一樣，當樹皮連結起來後，婦女們會繼續敲打，讓它變成一塊完整的布。

斐濟人大多以型染來製作花樣，他們會用露兜樹或香蕉的葉子所做的模型印出圖案。東加人則是打造一種叫做「烏佩帝」（'upeti）的版台，在表面塗滿染料，將塔巴蓋上，再從上面按壓。用烏佩帝捺染之後，有時還得手工描繪線條，或透過煙燻來上色。

染料方面，褐色為最大宗，出自紅樹的樹皮，紅色則是紅土，黑色是石栗木炭，黃色是薑黃，將這些材料以石栗的樹液或椰子油溶解，便能形成染料。

塔巴用途廣泛，除了能當作衣服，也能當成隔間布、窗簾、墊被、寢具等家飾，地位越崇高的人，家中裝潢就有越多塔巴。當地人也會將塔巴當作婚禮等重要儀式的贈禮。直到現在，塔巴依然是婚禮、葬禮等儀式中不可或缺的工藝品。

東加塔巴的花紋以植物和四方形居多，花紋所占的空間較大，因此留白的地方也偏多。作法是先以烏佩帝捺染，再手繪描出線條。東加人把塔巴稱為「加荼」（ngatu）。

東加王國
上 139.5 × 128.9
下 134.9 × 119.6

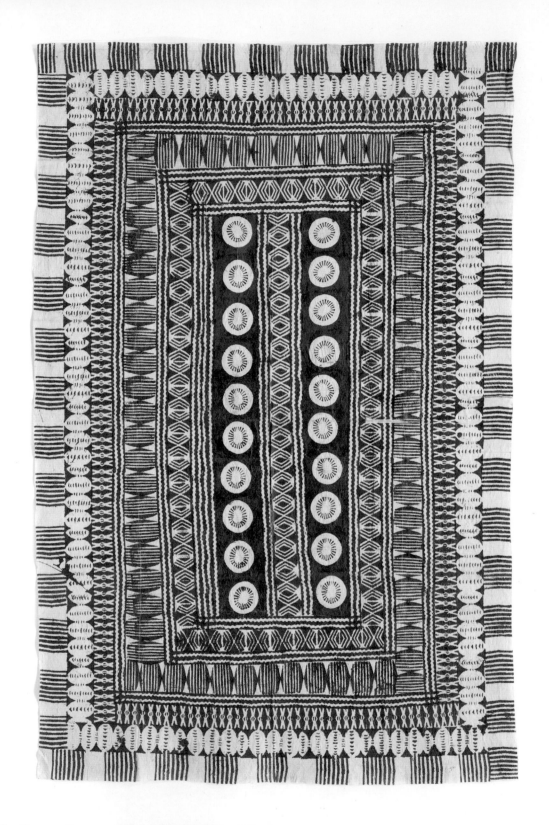

在斐濟，塔巴稱為「瑪西」。斐濟人會使用大量紙型，設計出許多
精緻的圖案。布的空間會被整齊劃一地填滿，顏色則大多帶有黑色
和褐色的光澤。主要的圖案有實線、點線、花草、梳子、鯊魚牙、
波浪等等，花草紋種類特別豐富。

斐濟
左 177.3 × 115.2
右 185.8 × 113.6

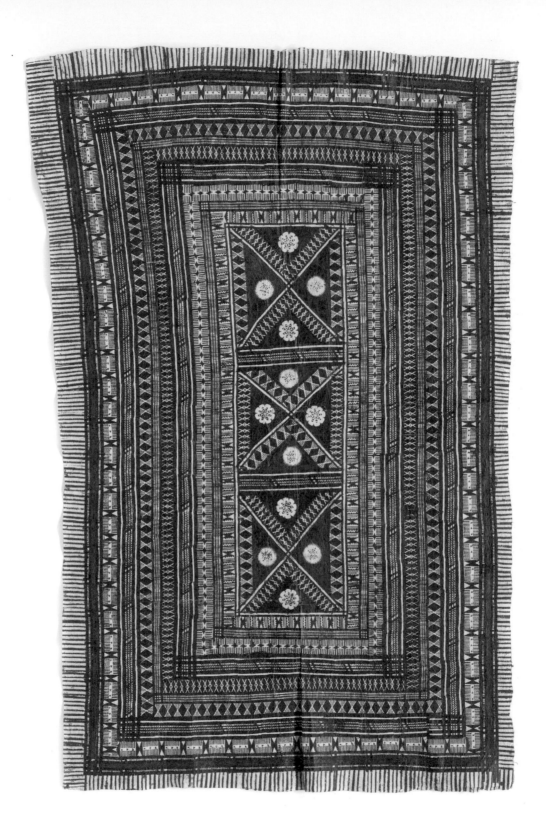

參考文獻

『ペルシアの陶器』三上次男、中央公論美術出版、1969年

『木の民芸 日常雑器に見る手づくりの美』池田三四郎、文化出版局、1972年

『メキシコの民芸』利根山光人、平凡社、1972年

『CERAMICA Y ALFARERIA POPULARES DE ESPAÑA』Carmen Nonell、Editorial Everest、1973年

『モラ・サンブラスの芸術 MORA』檜枝茂信、求龍堂、1973年

『Spanish Folk Ceramics』J. Llorens Artigas; J.Corredor Matheos、Editorial Blume、1974年

『石の民芸 身のまわりにある石工品の美』池田三四郎、文化出版局、1974年

『インドネシア染織大系〈上巻〉』吉本忍、紫紅社、1977年

『インドネシア染織大系〈下巻〉』吉本忍、紫紅社、1978年

『タパ・クロースの世界 南太平洋の樹皮布』菊岡保江・小網律子、源流社、1978年

『天野博物館所蔵品によるプレ・インカの染織』京都国立近代美術館、1979年

『染織の美 第5号 インドネシアの絣』、京都書院、1980年

『世界の更紗』吉岡常雄・吉本忍、京都書院、1980年

『韓國民俗大觀 1 社會構造・冠婚喪祭』高大民族文化研究所編、高大民族文化研究所出版部、1980年

『韓國民俗大觀 2 日常生活・衣食住』高大民族文化研究所編、高大民族文化研究所出版部、1980年

『ペルシアの陶器』（陶磁大系 48）三上次男、平凡社、1981年

『民藝 344 号』日本民藝協会、1981年

『柳宗悦全集 第六巻 朝鮮とその藝術』柳宗悦、筑摩書房、1981年

『韓國民俗大觀 4 歳時風俗・傳承놀이』高大民族文化研究所編、高大民族文化研究所出版部、1982年

『韓國民俗大觀 5 民俗藝術・生業技術』高大民族文化研究所編、高大民族文化研究所出版部、1982年

『アフリカの彫刻』（双書美術の泉 61）桐島敬子訳、岩崎美術社、1984年

『染織の美 第27号 インドの染織／世界の絣』京都書院、1984年

『国宝 韓国7000 年美術大系 巻5 工芸』秦弘燮編著／柳尚熙訳、竹書房、1985年

『染織の道 文明交差の回廊』（シリーズ 染織の文化 4）小島茂、朝日新聞社、1985年

『アンデスの染織と工芸展 小原流芸術参考館所蔵』北海道新聞社、1987年

『別冊太陽 韓国の民芸探訪』（日本のこころ58）平凡社、1987年

『Au royaume du signe: Appliqués sur toile des Kuba, Zaïre』Adam Biro、Fondation Dapper、1988年

『大アンデス文明展：図録』友枝啓泰 他編、朝日新聞社大阪本社企画部、1989年

『赤道アフリカの仮面』国立民族学博物館、1990年

『アフリカの染織 大英博物館所蔵品による』京都国立近代美術館、1991年

『ヒンドゥー世界の神と人』栗田靖之 他編、関西テレビ放送、1991年

『文字に魅せられて』中西亮、同朋舎出版、1994年

『知られざるインド更紗 南洋の島々インドネシアにおける発見』吉本忍・太田淳、京都書院、1996年

『Folk Art of Spain and the Americas: El Alma Del Pueblo』Marion Oettinger, Jr. 編、Abbeville Pr、1997年

『異文化へのまなざし 大英博物館と国立民族学博物館のコレクション』吉田憲司 他、NHKサービスセンター、1997年

『韓国の仮面』（京都書院アーツコレクション84）森田拾史郎、京都書院、1998年

『五色の燦き グァテマラ・マヤ民族衣装』東京家政大学博物館編、東京家政大学出版部、1998年

『別冊太陽 李朝工芸』（骨董をたのしむ24）平凡社、1999年

『南太平洋の文化遺産 国立民族学博物館蔵ジョージ・ブラウン・コレクション』石森秀三 他、千里文化財団、1999年

『別冊太陽 アジア・アフリカの古布』（骨董をたのしむ32）平凡社、2000年

『Metepec y su arte en barro』（Artes de Mexico #30）Artes De Mexico Y Del Mundo S.A.、2001年

『インド・大地の民族画』沖守弘・小西正捷、未來社、2001年

『韓国民芸の旅』高崎宗司 、草風館、2001年

『棚田のルーツ ―南方系稲作文化圏からの照射― 稲作で唯一の世界遺産の地、フィリピン・ルソン島のライステラス』静岡市立登呂博物館、2001年

『ベンガルの刺繍カンタ―その過去と現在―』福岡アジア美術館、2001年

『フィリピンの聖なる像 サント』福岡アジア美術館、2003年

『世界民族モノ図鑑』『月刊みんぱく』編集部編、明石書店、2004年

『旅行人 145 号』旅行人、2004年

『韓国文化シンボル事典 』伊藤亜人監修／川上新二訳、平凡社、2006年

『ARTS AND EXPRESSION OF AFRICA アフリカの彫刻』伊藤満、アフリカンアート・ミュージアム、2009年

『AMANING SPIRITUAL ART 崇高なる造形：スピリチュアル・アート』伊藤満、アフリカンアート・ミュージアム、2011年

『ANIMALS IN AFRICAN ART アフリカンアートの動物たち』伊藤満、アフリカンアート・ミュージアム、2012年

『African Textiles: Color and Creativity Across a Continent』John Gillow、Thames & Hudson、2016年

『文字の博覧会 旅して集めた"みんぱく"中西コレクション』西尾哲夫 他、LIXIL出版、2016年

『インドに咲く染と織の花 畠中光享コレクション』渋谷区立松濤美術館、2017年

『織物以前 タパとフェルト』福本繁樹 他、LIXIL出版、2017年

『旅行人 166 号』旅行人、2017年

『太陽の塔からみんぱくへ ―70 年万博収集資料』野林厚志編、国立民族学博物館、2018年

『世界のインディゴ染め』カトリーヌ・ルグラン、パイインターナショナル、2019年

小野尊睦 他「東南アジアにおけるベテルと口腔ガン」『東南アジア研究 5 巻2 号』京都大学東南アジア研究センター、1967年 川村大膳「インカ帝国の文化：「太陽の祭り」と記録法キープ：一九六一年関西学院大学ペルー・アンデス探検学術報告(1)」

『人文論究 vol.13, no.1』関西学院大学、1962年

友枝啓泰「ペルー・モンターニャのピーロ族の土器」『民族学研究 39 巻2 号』日本文化人類学会、1974年 友枝啓泰「ペルー・モンターニャのピーロ族の文様」『民族学研究 40 巻1号』日本文化人類学会、1975年

足立眞三「ドクラの造形――インド部族社会ジャグダルプールの鋳金工芸――」『藝術14 大阪芸術大学紀要』大阪芸術大学、1991年

青木芳夫「ペルー・アンデスの口頭伝承――十字架――」『奈良史学 20 号』奈良大学史学会、2002年

Elayne Zorn, University of Central Florida「Transformations in Tapestry in the Ayacucho Region of Peru」『Textile Society of America Symposium Proceedings』University of Nebraska - Lincoln、2004年

川野明正「南省の神像呪符「甲馬子（ジャーマーツ）」に生きつづける中国祭祀版画の祈りの世界」『ヒマラヤ学誌 No.11』京都大学ヒマラヤ研究会、2010年

木村はるみ・小林夕希「古代の秘儀と場の記憶 ―ペルーの古代文明と遺跡―」『山梨大学教育人間科学部紀要』山梨大学教育人間科学部、2012年

中尾徳仁「中華世界の民間版画 ―天理参考館所蔵資料を中心に―」『国際常民文化研究叢書3 ―東アジアの民具・物質文化からみた比較文化史―』神奈川大学国際常民文化研究機構、2013年

竹尾美里「アウフェンアンガー師のセピック河流域調査と人類学博物館所蔵資料について」『南山大学人類学博物館紀要 第32 号』南山大学人類学博物館、2014年

西江清高・黒沢浩「新たに寄贈されたバンチェン土器 ――山口由子氏コレクション――」『南山大学人類学博物館紀要 第32 号』南山大学人類学博物館、2014年

後記

自從巧藝舍開始網羅世界民藝，已經過了43個年頭。最早我們收購的大多是伊朗的玻璃、磁磚、布料等中東和近東的工藝品，漸漸地，收購的品項與交易的國家越來越多。當時由於家父、家母交遊廣泛，我們與吉田璋也、武內晴二郎、舩木研兒、柚木沙彌郎、丸山太郎、外村吉之介、芹澤銈介、濱田庄司等民藝大師皆有來往，並開始替各位老師蒐集想要的工藝品。

在1美元兌換360日圓的時代，從國外採購是一件艱難的事，自下單至到貨，每一天都不得鬆懈。前年過世的舍弟泰範，原本立志到洛杉磯當汽車工程師，自從去了中南美洲旅行，便繼承了父親的衣缽。當我們初次踏上收購工藝品之旅時，他的汽車維修技術也派上用場，讓我們得以開車繞著安地斯山脈，從秘魯搬回第一批貨物。之後我們又巡遊了各個國家，每次出門踏上收購之旅，就是好幾個月無法回國，但也因為我們投注大量心血蒐集有趣的工藝品，遇到許多令人津津樂道的事，才得以將工藝品與在當地所體驗的故事，一同分享給顧客。

如今回頭檢視這些收藏，每一樣都充滿回憶，令人不勝感慨。2000年以後電腦普及，每個國家的生活模式、工作型態都產生大幅度的改變，許多工藝品至今也一一失傳。我們對工藝品的觀念，大多來自各路前輩的指導，由於深受他們影響，我們所收藏的工藝品並非世人口中的「大師」之作，而是生根在當地居民生活中的日用品，以及為了保護悠久的歷史文化、為家人著想而用心打造的手工藝。透過與當地人一同吃飯、喝茶、聊天，我們的心意傳達出去，牽起了長年來的緣分，至今亦是如此。

與剛開始時不同的是，每個國家都有世代交替，受現代社會教育薰陶的年輕人思維更加理性，越來越多人會去思考該怎麼做才能受到青睞，進而修改原本的形式。然而，撼動人心的作品不論歷經任何時代變化，都是亙久不變的，這是我從各位老師身上學會的道理。但願透過這本書，我們所收藏的工藝品能留給後人一些參考，協助逐漸消失的傳統文化復興，並為民俗工藝留下一份紀錄。

製作這本書的時候，我們獲得了許多人的幫助。高橋克治先生一手包辦大大小小的事務，對我與泰範諸多照顧；高野尚人先生撥冗為工藝品拍攝照片；山本尚子小姐替巧藝舍爭取出書機會……我們由衷感謝。討論做這本書的時候，泰範尚且健在，如今願望已經達成，他不知會有多高興。僅將此書，獻給在天上的父母與泰範。

小川能里枝

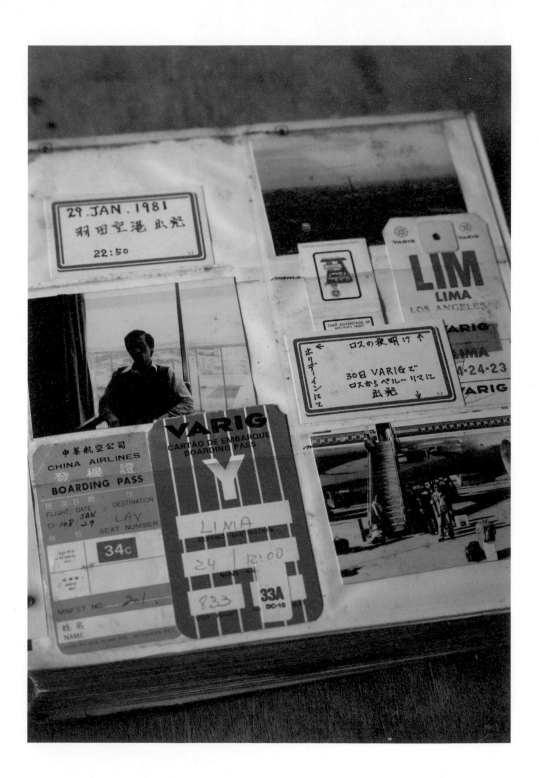

巧藝舍

1970年代前期開始從事出口貿易
外進口民俗工藝品。1978年起成為
門從世界各地網羅民藝，批發給日本
民藝品店及民藝館。

〒231-0862
橫濱市中區山手町184
TEL 045-622-0560
http://www.kogeisha-yokohama.com

世界民藝之旅 看見手作工藝的風土與文化之美

暮 ら し と 祈 り の 手 仕 事 世 界 の 美 し い 民 藝

作者	巧藝舍	劃撥帳號	1983-3516	
翻譯	蘇暐婷	劃撥戶名	英屬蓋曼群島商家庭傳媒股份有限公司城邦分公司	
美術設計	郭家振	香港發行	城邦（香港）出版集團有限公司	
行銷企劃	廖巧穎	地址	香港灣仔駱克道193號東超商業中心1樓	
選書編輯	張芝瑜	電話	852-2508-6231	
特約編輯	秦雅如	傳真	852-2578-9337	
		馬新發行	城邦（馬新）出版集團Cite（M）Sdn. Bhd.	
發行人	何飛鵬	地址	41, Jalan Radin Anum, Bandar Baru Sri Petaling, 57000	
事業群總經理	李淑霞		Kuala Lumpur, Malaysia.	
社長	饒素芬	電話	603-90578822	
主編	葉承享	傳真	603-90576622	
出版	城邦文化事業股份有限公司　麥浩斯出版	總經銷	聯合發行股份有限公司	
E-mail	cs@myhomelife.com.tw	電話	02-29178022	
地址	104台北市中山區民生東路二段141號6樓	傳真	02-29156275	
電話	02-2500-7578	製版印刷	凱林印刷傳媒股份有限公司	
發行	英屬蓋曼群島商家庭傳媒股份有限公司城邦分公司	定價	新台幣799元／港幣266元	
地址	104台北市中山區民生東路二段141號6樓	ISBN	9789864088775	
讀者服務專線	0800-020-299（09:30～12:00; 13:30～17:00）	EISBN	9789864088904（EPUB）	
讀者服務傳真	02-2517-0999	2023年 01月初版一刷 · Printed In Taiwan		
讀者服務信箱	Email: csc@cite.com.tw	版權所有 · 翻印必究（缺頁或破損請寄回更換）		

國家圖書館出版品預行編目（CIP）資料

世界民藝之旅：看見手作工藝的風土與文化之美 / 巧藝
舍著；蘇暐婷譯. -- 初版. -- 臺北市：城邦文化事業股
份有限公司麥浩斯出版：英屬蓋曼群島商家庭傳媒股份
有限公司城邦分公司發行，2023.01
　面；　公分
譯自：暮らしと祈りの手仕事　世界の美しい民藝
ISBN 978-986-408-877-5[平裝]

1.CST: 民藝

969　　　　　　　　　　　　　　　111019419

暮らしと祈りの手仕事　世界の美しい民藝
著者：巧藝舍
© 2021 Kogeisha
© 2021 Graphic-sha Publishing Co., Ltd.
This book was first designed and published in Japan in 2021 by Graphic-sha Publishing Co., Ltd.
This Complex Chinese edition was published in 2023 by My House Publication, a division of Cite Publishing Ltd.

Original edition creative staff
Writing：Norie Ogawa
Planning / Writing/ Editing/ Design：Katsuharu Takahashi(eats & crafts)
Photos：Yasunori Ogawa , Naoto Takano
Proofreading：ZERO-MEGA CO., LTD.
Editor：Naoko Yamamoto (Graphic-sha Publishing Co., Ltd.)

Special Thanks
Shoji Hamada Memorial Mashiko Sankokan Museum
Shizuoka City Serizawa Keisuke Art Museum